Recueil De Ces Messieurs

Anne Claude Philippe Caylus

RECUEIL

DE

CES MESSIEURS.

AMSTERDAM,

Chez LES FRERES WESTEIN.

1745.

L'IMPRIMEUR
AU LECTEUR.

UNe perſonne plus aimable
encore qu'elle n'eſt aimée
à cauſe....a prié cet Automne
pluſieurs de ſes amis, de lui
envoyer toutes les bagatelles
qu'ils pourroient trouver dans
leurs poches ou dans celles des
autres, pour l'amuſer pendant
le cours d'un petit voyage qu'el-
le devoit faire à la campagne.
Ce qui l'obligea de revenir
promptement à Paris, & c'eſt
ce qui m'allarma ; car ce Re-
cueil

cueil est le fruit de leur obéïs-
sance, de leur attention & de
tout leur esprit qui m'est heu-
reusement tombé dans les
mains. Je le présente au Pu-
blic, & je souhaite qu'il l'a-
muse plus qu'il ne fait la per-
sonne intéressée; on pourra don-
ner d'autres Automnes les an-
nées suivantes, si celui-ci a le
bonheur de réussir. La Préface
est à la fin.

TABLE

DES TITRES.

Fin de la Table.

HISTOIRE
DE
LIRADI,

NOUVELLE ESPAGNOLE.

IRADI naquit à Barcelonne de parens illuſtres & puiſſans. L'orgueil de la naiſſance, & la préſomption qu'inſpirent les richeſſes, ne les empêcherent pas de penſer que le meilleur naturel a encore beſoin d'éducation.

A Celle

Celle de Liradi fut donc extrê-
mement foignée. Les graces de
la figure & de l'efprit la rendi-
rent une de ces merveilles, dont
le Public s'occupe & s'engouë,
pour ainfi dire, par la quantité
de Particuliers qui en devien-
nent adorateurs. On verra bien-
tôt que les foins qu'on prend
de l'efprit ne paffent pas tou-
jours jufqu'au caractere.

Comme la mere de Liradi
n'étoit point de celles qui vou-
lant aller plus long-tems dans
le monde, que leur âge ne le
permet, fe fervent du prétexte
d'accompagner & d'amufer
leur fille pour leur propre amu-
fement, & qui fouvent pouf-
fent ce prétexte beaucoup trop
trop loin pour la jeune perfon-
ne, Liradi fut mariée d'abord
qu'il fut poffible de l'établir.

Dom

Dom Diégue de Patina, jeune,
bienfait, riche & de très-bonne
Maison, en devint l'heureux
possesseur. L'amour suivit l'hy-
men, & Dom Diégue éprouva
le sort de tout mari qui n'est
pas difforme, & qui n'épouse
point une personne prévenue
d'une autre passion: il éprouva,
dis-je, ces tendres retours que
l'hymen fait naître quelquefois,
mais qu'il ne sçait pas toujours
conserver. La grande jeunesse
de Liradi, ses charmes naissans,
& surtout les premieres impres-
sions de son cœur procurerent
à Dom Diégue un bonheur vé-
ritable ; mais la mort au bout
de deux ans termina des plaisirs
qui peut-être étoient parvenus
à leur période.

Les horreurs d'un spectacle
funebre, & les effets d'une ten-
dre

dre habitude firent répandre à
la jeune veuve des larmes qui la
firent respecter, & qu'elle prit
elle-même pour les preuves d'un
désespoir excessif;cependant Li-
radi s'étant retirée chez son pe-
re, éprouva même avant la fin
de son deuil la consolation que
l'idée seule de la liberté est ca-
pable de donner ; & aussi-tôt
qu'il lui fut possible de se mon-
trer, elle suivit un penchant
très naturel, & se répandit dans
le monde, qu'elle étoit faite pour
orner.

Deux ans de mariage, une
année de retraite avoient appor-
té du changement dans le ca-
ractere de Liradi, ou plûtôt lui
avoient donné le tems de se dé-
velopper; la complaisance de ses
parens y contribua beaucoup ;
devenus plus âgés, ils devin-
rent

rent plus complaifans , & n'é-
tant plus chargés de fon éduca-
tion , ils changerent en adora-
tion l'amitié éclairée qu'ils
avoient eue pour elle.

La vanité s'empara bientôt
de fon cœur : fa naiffance, fa
beauté, fon efprit , fa fageffe &
fes grands biens. fembloient
l'autorifer ; combien voit on de
vanités qui n'ont aucuns de ces
prétextes ?

Liradi , l'objet de tous les
vœux & de tous les regards de
Barcelonne, eut bientôt foumis
tout ce qui parut à fes yeux ;
auffi s'attira-t'elle un très-grand
nombre d'ennemies irréconci-
liables ; fa vanité en fut amufée
quelque tems , aucune jolie
femme n'a eu jufqu'à préfent le
cœur affez bon pour être affli-
gée d'une pareille inimitié , le

plus grand triomphe de ſes
charmes. Les plaiſirs qui ve-
noient ſe préſenter ſans ceſſe à
la belle Liradi, & qui jamais
ne ſe faiſoient déſirer, ceſſerent
enfin d'être auſſi vifs ; bientôt
ils devinrent inſipides, ils finiſ-
ſent par être accompagnés du
dégoût qui naît de l'habitude,
cette ennemie de l'amour & de
tous les bonheurs ; ſon cœur
étoit vuide au milieu des plai-
ſirs de la liberté, & d'un applau-
diſſement général. Elle éprouva
le malheur de n'être plus con-
trainte, & rien ne put remplir
ou ſatisfaire qu'imparfaitement
un cœur qui devint incapable
de tout reſſort ; d'ailleurs quand
le cœur a connu les charmes de
la tendreſſe, les vivacités de
l'amour, & les tranſports d'un
tendre retour, il ne peut plus s'y
refuſer. Dans

Dans le nombre des adora-
teurs qui environnent & qui se
présentent à une jolie femme,
il est bien difficile qu'il n'y en
ait pas quelqu'un qui fasse im-
pression. Cardoné fut cet heu-
reux mortel, & Liradi le pré-
féra à ses rivaux. Il réunissoit
en lui tout ce que la femme la
plus difficile pouvoit désirer
dans un Amant; en un mot, la
fiére, la superbe Liradi fut elle-
même forcée de lui rendre ju-
stice; c'est tout dire; cet heu-
reux Amant avoit sçu plaire
qu'il l'ignoroit encore; le véri-
table amour n'est jamais con-
fiant. Cardoné commença de
connoître son bonheur par la
retraite de ses rivaux; un Amant
qui se voit moins écouté, se re-
tire; & ce procédé géneral
prouve que l'amour est le plus
<div align="right">A iiij grand</div>

grand ennemi de la coquetterie.

Liradi récompensa par l'aveu
de sa tendresse l'attachement
vif & tendre qu'elle avoit inspi-
ré à Cardoné; mais avant d'ob-
tenir cet aveu, la dureté, la hau-
teur, l'inégalité firent paffer à cet
Amant plufieurs années dans un
trouble que tout autre n'auroit
pû foutenir ; fa douceur natu-
relle, & plus encore fon amour
exceffif, lui firent fupporter les
épreuves les plus dures, la fou-
miffion de Cardoné ne fervit
qu'à nourrir les hauteurs de Li-
radi ; un empire trop fûr ceffa
de la flatter. Sans être incon-
ftante ni coquette, elle en avoit
tous les inconvéniens; le dé-
goût, la tristeffe & l'infipidité
regnoient alternativement dans
fon ame. Cardoné aimé n'en
étoit pas moins l'objet de tous
ses

ſes caprices. Quelquefois il ſe
ſéparoit de Liradi avec ce con-
tentement que l'accord de deux
cœurs peut ſeul procurer; il la
quittoit, plein de ce raviſſement
de l'ame & de l'eſpérance d'un
rendez-vous donné. Une hu-
meur ſombre que rien n'avoit
occaſionné, produiſit, ce jour ſi
deſiré, une ſurpriſe affligeante.
Il ſembloit au malheureux Car-
doné qu'il étoit un objet in-
connu : la patience, la dou-
ceur, les tendres reproches ra-
menoient enfin ces ſentimens ſi
mérités; mais ſouvent des heu-
res entieres ſuffiſoient à peine
pour ranimer un amour qui pa-
roiſſoit abſolument éteint. Ces
inégalités privoient l'amoureux
Cardoné de cette joye douce
que l'on reſſent quand on vole
vers ce que l'on aime; ce deſir
qu

qui donne une émotion si ten-
dre, n'étoit jamais pur dans son
cœur, il étoit vivement com-
battu par la crainte de trouver
une Maîtresse froide, indiffé-
rente ou méprisante ; car pour
mettre plus d'importunité dans
le commerce, jamais Liradi
ne donnoit l'explication sur les
sentimens dont elle étoit af-
fectée, il falloit toujours la de-
viner, ce qui n'étoit pas aisé,
puisqu'elle ne pouvoit se devi-
ner elle-même.

Cardoné attribuoit à des
combats intérieurs que l'austé-
rité de sa vertu lui inspiroit sur
le don de la plus legere faveur,
tout ce qui n'étoit que l'effet
d'une bile dont l'épanchement
n'étoit devenu que trop nécef-
faire au caractére, & peut-être à
la santé de Liradi.

QueL

Quelqu'aveugle que foit l'a-
mour propre, nous connoiffons
nos défauts du moins en géné-
ral. Liradi fçavoit donc qu'elle
avoit de l'humeur, elle en fai-
foit l'aveu dans de certains mo-
mens de gayeté, & pour remé-
dier à l'inconvenient qu'elle
fentoit elle-même dans fon ca-
ractére, elle avoit perfuadé au
paffionné Cardoné qu'elle étoit
fufceptible de jaloufie; mais en
même-tems elle l'avoit affuré
qu'elle avoit trop de fierté pour
vouloir jamais en donner la
plus legere preuve. Ce moyen
étoit non-feulement admirable
pour fervir d'excufe à fon hu-
meur; mais il étoit d'autant plus
fûr encore, que la délicateffe &
l'imagination d'un Amant font
en pareil cas plus de la moitié
du chemin. Cette idée jette un
homme

homme véritablement amou-
reux dans un trouble continuel
& dans un examen de fa con-
duite éternellement répété ; il
me femble que la fituation où
il fe trouve eft la même qu'é-
prouvent ceux que l'Inquifi-
tion retient dans fes prifons, &
qui doivent s'accufer du crime
pour lequel ils font arrêtés.

Une férénade que Liradi
avoit paru defirer, que Cardo-
né avoit fait exécuter par les
Muficiens les plus célébres, &
pour laquelle il avoit compofé
les paroles les plus tendres, ne
procuroit ordinairement le len-
demain qu'un mécontentement
toujours fuivi de reproches :
tantôt la Mufique avoit com-
mencé trop tôt , on n'étoit
point encore hors de table
quand elle s'y étoit fait enten-
dre

dre, tantôt elle étoit arrivée
trop tard, on s'étoit ennuyé de
l'attendre ; mais presque tou-
jours les paroles avoient été
trouvées plattes ou fades, plus
souvent encore la Musique
avoit donné la migraine ; car la
migraine des femmes est la pre-
miere de toutes leurs ressources
pour cacher leur humeur.

Les combats de taureaux, les
courses de chevaux, enfin tous
les plaisirs que Cardoné lui pro-
curoit sans cesse, avec autant de
vivacité que d'attention, avoient
le même fort que les sérénades.

L'amour propre & l'amour,
ces deux freres, qui se prêtent
continuellement & des forces
& des armes, sont d'accord sur
plusieurs points, mais entre au-
tres sur celui-ci : ils persuadent
toujours que l'on peut corri-
ger

ger. Il n'eſt point d'amour quelqu'aveugle qu'il puiſſe être qui ne connoiſſe les défauts de ce qu'il adore : tout ce que le ſentiment peut produire, c'eſt de les excuſer & quelquefois de les faire aimer. Cardoné ſe perſuada donc très-aiſément que ſa douceur feroit à la fin impreſſion ſur Liradi ; il ſe flatta qu'elle en feroit touchée, mais il ſe trompa : ſa complaiſance & ſa ſoumiſſion ne firent qu'augmenter les inconveniens de ſon caractere, & acheverent de la perdre ; elle étoit du nombre de celles qu'il faut traiter avec ſévérité ; c'eſt un grand malheur pour ceux qui leur ſont attachés.

Liradi diſoit ſans ceſſe qu'elle vouloit être aimée à ſa mode ; c'étoit un de ſes diſcours favoris,

favoris, mais cette mode varioit
à chaque inftant. Si Cardoné
projettoit d'employer les mo-
mens de l'abfence dans la re-
traite à laquelle les idées de
l'amour conduifent ordinaire-
ment, on lui ordonnoit auffi-
tôt de fe diffiper. Si par dou-
ceur & par complaifance il fui-
voit cette diffipation , les re-
proches les plus amers en é-
toient prefque toujours la fuite.
Une grande paffion fait diver-
fion fur les autres goûts , il
n'eft même que trop commun
de voir l'amour faire négliger
l'amitié, la feule reffource dans
les peines & dans les malheurs;
Liradi non contente de la fé-
paration du monde à laquelle
l'occupation du cœur avoit
conduit fon amant , voulut en-
core ajouter un chagrin plus
essentiel

essentiel à tous ceux dont son
commerce étoit rempli; c'étoit
toujours avec mepris qu'elle
parloit à Cardoné des amis qu'il
avoit mérité, mais ce n'étoit
point encore assez pour son hu-
meur ; elle vouloit qu'il ressen-
tît & partageât les haines qu'el-
le éprouvoit, & dont elle chan-
geoit souvent l'objet : ce der-
nier article étoit difficile à sou-
tenir pour un homme simple,
& qui n'avoit aucun penchant
pour la haine.

Telle étoit la cruelle situa-
tion de ces deux amans. L'hu-
meur fait encore plus souffrir
après l'accès ceux qu'elle a pos-
sedés le plus vivement.

Le cœur a des révoltes plus
vives encore que celles de l'es-
prit. Un jour enfin Liradi sur
la plus simple bagatelle étalla
toutes

toutes les aigreurs de l'imagi-
nation la plus féconde en ce
genre ; elle n'oublia point tous
les éloges d'elle-même que sa
vanité lui-préfentoit ordinaire-
ment, elle fit enfuite le paral-
lele des défauts de fon amant
exactement comparés avec les
perfections dont elle fe
croyoit remplie ; ce jour, dis-
je, la patience échappa au mal-
heureux Cardoné, qui s'écria
comme il avoit fait mille fois
dans le cours de fa trifte paf-
fion : *il eft encore des maux pour
un amant aimé.*

Ce n'eft pas fans raifon que
les maîtreffes déraifonnables re-
doutent & veulent profcrire les
amis de leurs amans ; c'eft en
vain qu'elles veulent colorer
l'éloignement qu'elles défirent
de leur infpirer, d'un fentiment

B de

de délicatesse : un motif plus
interessé les conduit, elles crai-
gnent les yeux de l'amitié, el-
les redoutent l'examen de leur
caractere : Liradi n'avoit point
négligé cette précaution , &
n'avoit que trop bien réussi ;
mais la cruelle situation où se
trouvoit Cardoné , causerent
enfin de l'inquiétude , & atten-
drirent un ancien ami qui lui
étoit demeuré attaché malgré
lui-même : il oublia la façon
dont Cardoné l'avoit négligé ;
il sçut distinguer l'ami des con-
seils de la maîtresse , & sans
être piqué contre l'un, il sçut
aimer l'autre ; connoissant le
chemin de son cœur , il lui fut
aisé d'obtenir sa confidence , &
de s'instruire de tout ce qu'on
lui faisoit souffrir : enfin ne
voyant aucun autre moyen
<div align="right">pour</div>

pour le déterminer à chercher
un repos qu'il ne pouvoit plus
trouver dans fa patrie, il réfo-
lut de partir lui-même avec fon
ami,& l'engager par fon exem-
ple à prendre parti fur la Flot-
te que le Roi d'Efpagne en-
voyoit alors en Italie. Le Gé-
néral étant de fes amis leur
donna à l'un & à l'autre dé
l'emploi. Les Vaiffeaux étoient
prêts à mettre à la voile ; &
cette diligence étoit fi fort
d'accord avec leurs motifs, que
s'étant embarqués le foir même
de leur réfolution , la Flotte
prit le large au point du jour.

Liradi apprit la nouvelle du
départ de Cardoné, fans vou-
loir en être perfuadée; elle lui
fût bien-tôt confirmée par la
lettre la plus tendre, & que ce-
lui qui l'avoit écrite croyoit la

plus

plus dure;elle fut même récrite
plusieurs fois avant que d'être
approuvée ; mais ces ménage-
mens que l'amour seul peut exi-
ger ne furent pas seulement ap-
perçus : Liradi reçut cette let-
tre, & la regarda comme les
hiperboles ordinaires aux a-
mans ; elle plaça ce départ au
rang de la mort, dont un amant
dit toujours qu'il est menacé ;
& quand elle fut certaine que
ce qu'elle avoit pris pour la
menace d'un amant mécontent
qui la vouloit allarmer, étoit
une vérité, elle en fut piquée ;
le goût qu'elle avoit pour Car-
doné étoit suffisant pour lui fai-
re sentir quelque douleur de
son départ; le plaisir d'être a-
dorée, & celui de commander
en Souveraine devient une
douce habitude, dont la pri-
vation

vation paroît fenfible. Mais la
vanité, cette fource de tant de
maux, lui perfuada bien-tôt
qu'un amant qui pouvoit s'éloi-
gner d'elle, ne lui étoit que
médiocrement attaché, & ne
méritoit de fa part que les plus
foibles regrets ; elle ne daigna
donc pas lui témoigner plus de
chagrin de fon abfence que de
regret de fon départ.

La valeur de Cardoné trou-
va des occafions de fe fignaler;
mais enfin il fut bleffé confi-
derablement dans une affaire
dont il eut feul tout l'honneur ;
fon fidele ami y perdit la vie,
& ce dernier malheur réduifit
Cardoné dans un état plus
cruel & plus dangereux que fes
propres bleffures.

Liradi fut inftruite de l'état
où il fe trouvoit, & pour fatis-

<div align="right">faire</div>

faire ce qu'elle avoit d'amour ;
contenter fa générofité , & mé-
nager en même-tems fon or-
gueil, elle lui fit faire les offres
les plus effentielles d'argent &
d'amis fous des noms emprun-
tés ; elle avoit pris de fi gran-
des précautions, que Cardoné
fut long-tems fans fçavoir que
c'étoit à Liradi qu'il devoit les
fecours dont il fe voyoit acca-
blé ; mais l'amour, tout aveugle
qu'il foit , eft encore difficile à
tromper, s'il fait plus qu'entre-
voir, il démêle à la fin; & foit
inftinct , foit lumieres de l'a-
mour propre , il fe trouve une
infinité de chofes qui ne peu-
vent être apperçues que par un
amant. Ces fecours & ces at-
tentions firent impreffion fur
Cardoné : en un mot, il n'y
fut que trop fenfible : pouvoit-
il

il y méconnoître Liradi ! Son
cœur en fût émû, soit que l'a-
mour redoublât en lui la re-
connoiſſance, ou que la recon-
noiſſance réveillât ſon amour,
ſoit enfin que l'abſence ne puiſ-
ſe être un reméde ſuffiſant pour
guérir une grande paſſion : En
effet la diſtance des tems & des
lieux ne ſert ſouvent qu'à faire
évanouir le ſouvenir des dé-
fauts, & de ce qui nous a ré-
volté dans l'objet aimé, pen-
dant que le ſouvenir des agré-
mens renaît au contraire, & ſe
peint à notre cœur avec autant
& plus de vivacité qu'ils en
avoient auparavant.

Les Médecins conſeillerent
à Cardoné de prendre l'air na-
tal ; ce conſeil flatta ſon goût,
ſans s'avouer cependant à lui-
même, qu'il ne pouvoit ſe réta-
blir

blir que dans un pays habité
par Liradi. Pendant la route qui
le conduisoit auprès d'elle, il
s'imaginoit quelquefois qu'il
n'auroit jamais la foibleſſe de la
revoir; il se rappelloit combien
cette foibleſſe seroit peu par-
donnable; mais quelquefois auſ-
ſi il se disoit qu'il ne pouvoit,
sans être ingrat, ne lui pas té-
moigner la reconnoiſſance que
méritoit ses soins & ses atten-
tions; il se persuadoit même que
la vûe de Liradi & l'examen de
son caractere étoient les seuls
moyens qui pouvoient le gué-
rir absolument. Qu'il se trom-
poit, hélas! Quand on a pû se ré-
soudre à écouter l'amour, on a
bien-tôt pardonné; la paſſion
reprend tous ses droits & son an-
cienne place : voilà du moins
ce qui arriva à Cardoné. D'ar
bord

bord qu'il fut à Barcelonne , il,
se traîna , pour ainſi dire , aux
pieds de la ſeule perſonne qu'il,
auroit dû éviter, d'autant plus
malheureux qu'il connoiſſoit la
ſource de ſon mal , & qu'il étoit
obligé de convenir avec lui-
même que rien dans la nature
ne le pouvoit guérir , puiſque
les traverſes , les peines qu'il
avoit éprouvées,& les réflexions
qu'il avoit faites , ne le ren-
doient pas plus réſervé ; elle
avoit été fidelle , perſonne n'é-
toit même attaché à ſon char:
combien ce procédé en fait-il
excuſer d'autres? la revoir & l'a-
dorer ne furent donc qu'une
même choſe.

Le véritable amour eſt inge-
nu , Cardoné aimoit trop pour
ſe conduire avec eſprit. Loin
de faire valoir ſa nouvelle dé-
C ·faite

faire, il ne la préfenta que du cô-
té de l'afcendant prodigieux
que cette Beauté ne pouvoit
cefler d'avoir fur lui, tandis qu'-
élle ne fe fervit de ce nouveau
triomphe que pour tirannifer un
homme qui felon les apparen-
ces ne pouvoit plus lui échap-
per, ni s'empêcher d'être la vi-
ctime de fes charmes. Elle le
reçut, non pas avec ces tranf-
ports, & cette joye fi vive &
fi pure qui produifent le déran-
gement dans les paroles & qui
naiffent de l'épanchement du
cœur ; mais elle l'acueillit en
fouveraine, & conferva toute la
méfiance que l'on a d'un efcla-
ve qui s'eft échappé ; & dans
la crainte de paroître s'humilier,
elle fit non-feulement acheter
bien cher un pardon, qu'elle n'é-
toit cependant pas fâchée d'ac-
corder,

corder, mais ſes procédés ne
furent plus qu'un tiſſu continuel
de hauteur & de fierté , tandis
que Cardoné ſe ſoumettant à
une deſtinée qu'aucune réfle-
xion ne pouvoit déranger , ai-
moit & ſouffroit ; mais comme
une ſorte de bienſéance lui avoit
fait obſerver de tous les tems
des ménagemens, dans le nom-
bre des viſites qu'il rendoit à
Liradi, & qu'il regrétoit le tems
qu'il paſſoit ſans la voir, il vi-
voit triſtement ſans elle & avec
elle. Une pareille ſituation lui
fit trouver une ſorte de conſo-
lation dans la ſocieté d'une de
ſes couſines ; elle étoit infini-
ment aimable, ſon eſprit juſte
étoit agréable ſans fadeur , elle
ne prévenoit pas par des ſaillies,
mais elle charmoit par l'égalité.
Son imagination n'étoit ſenſi-

ble

ble qu'aux agrémens : être bien-
née, compâtiſſante & fort na-
turelle ,. c'étoit des perfections
qui couronnoient un caractere
peu commun ; telle étoit Lin-
da cette aimable couſine. Car-
doné, ſon ami dès l'enfance, al-
loit ſouvent la voir, & trouvoit
toujours chez elle un azile con-
tre les humeurs de Liradi ; il la
voyoit avec toute ſorte de li-
berté, mais c'étoit d'abord avec
ſi peu d'attention, que Liradi
n'avoit pû en être bleſſée ; il en
étoit ainſi de toutes les femmes
qu'il avoit rencontrées depuis ſa
malheureuſe paſſion. Linda n'a-
voit point vû ſon couſin impu-
nément, elle avoit eu pour lui
des ſentimens qu'elle n'avoit ja-
mais attribués qu'aux ſuites de
l'amitié la plus tendre, ſon goût
la portoit naturellement à ai-
mer

mer fon efprit, d'ailleurs elle le
voyoit conftant & malheureux;
la pitié qui dans ce cas atten-
drit le cœur, devient bien-tôt
un fentiment plus vif; la réu-
nion de tant de chofes agréa-
bles dans la perfonne de Linda,
ce goût que l'on infpire & qui
rend fi aimables à nos yeux
ceux à qui nous plaifons, fans
même en avoir le moindre foup-
çon, toutes ces chofes rendi-
rent le commerce de Linda
une confolation néceffaire pour
Cardoné. Linda parvint avec
des peines infinies à pouvoir
arracher des aveus que fon cou-
fin ne lui faifoit d'abord qu'avec
des adouciffemens de termes &
de ménagemens fans nombre.
Il faut convenir que l'amour
malheureux peut être indifcret
fans reproche. L'amour propre
offenfé

offenſé par l'aveu que l'on fait,
ſemble adoucir le mal de l'in-
diſcrétion ; mais ſans recourir
à cette excuſe, de quoi la dou-
ceur & l'interêt ne viennent-ils
pas à bout ? Cardoné avoua tout
à ſa couſine, & cette indiſcré-
tion, ſi on veut ainſi la nommer,
ne ſervit qu'à lui rendre ſes pei-
nes plus douces. Quelquefois
en les éprouvant, il reſſentoit
une eſpece de conſolation en
penſant qu'il en pourroit faire
le récit : Linda de ſon côté mé-
ritoit une confiance auſſi entie-
re, & ne faiſoit rien qui la pût
diminuer ; ſouvent même elle
excuſoit Liradi & diminuoit
l'aigreur de ſes procédés en les
interprétant favorablement, ou
leur donnant un tour dont Car-
doné n'étoit pas toujours per-
ſuadé, mais qui pendant long-
tems

tems servit à le calmer. Quel-
que génereux que l'on puisse
être , l'interêt personnel nous
conduit , sans même nous en
appercevoir: quelquefois Linda
rejettoit les plaintes de Cardo-
né sur l'humeur de Liradi; tout
juste qu'étoit ce procédé, dans
la bonne foi, ce n'étoit pas trop
l'excuser. EnfinCardoné,graces
à son aimable cousine, en vint au
point de soutenir plus aisément
les malheurs; non seulement il
avoit la consolation de se plain-
dre & celle d'être plaint, mais
encore il passoit avec une per-
sonne aimable & qu'il aimoit ,
les heures qui n'étoient point
occupées par sa furie. C'est un
grand point pour parvenir à
l'inconstance , que de perdre
l'habitude d'aller dans la même
maison, & de concevoir que

l'on peut mettre autre chofe à
la place de fes vifites. Cardoné
s'apperçut à la fin du change-
ment que la confidence de fa
coufine caufoit en lui, & de la
confolation qu'elle lui procu-
roit. Liradi n'avoit pas daigné
y faire la plus legere attention,
il ne fe le reprocha pas moins ;
fa bonne foi, fa franchife & fa
probité égalant fon amour, il
avertit de tous les fentimens de
fon cœur dès l'inftant qu'il lui
fut poffible de les démêler, celle
qui naturellement y devoit
prendre quelque interêt ; il l'af-
fura donc qu'il étoit moins fen-
fible au retardement d'un ren-
dez-vous, qu'il l'étoit beaucoup
plus à une juftice, qu'une dure-
té & qu'un trait d'aigreur lui
caufoient plus d'impatience que
de chagrin. Mais Liradi ne fut
point

point allarmée de ces aveus fin-
ceres, & fe perfuada au con-
traire que fon amant employoit
un art qu'il croyoit néceffaire
pour la captiver. Cette idée
la révolta: eh! comment peut-
on craindre d'être foumis à ce
que l'on aime! C'eft une erreur
de l'amour. propre : c'eft une
preuve de la foibleffe de l'a-
mour. Loin de confidérer le
danger auquel elle s'expo-
foit , loin de fe fervir utilé-
ment des événemens paffés , il
fembla dès ce moment que les
défauts de Liradi lui fuffent de-
venus plus précieux. Qu'en ar-
rivoit-il ? Linda faifoit des pro-
grès fur le cœur de Cardoné;
cet amant qui ne connoiffoit
que les duretés & les peines de
l'amour jufques dans le fein des
plaifirs , voyoit toujours avec
un nouvel étonnement applau-
dit

dir à ce qu'il difoit de bien, &
dont il ne fe doutoit pas, &
voyoit encore que l'on excu-
foit, mais fans aucune fadeur,
ce qu'il avoit dit, & qui pou-
voit quelquefois n'être pas ab-
folument jufte. Cette furprife
agréable le conduifit bien-tôt
au point de quitter Linda avec
regret, & de fe féparer avec joye
de cette Liradi le chef-d'œuvre
de la nature, pour revenir au-
près de fon aimable coufine
trouver la douceur, la confian-
ce & l'épanchement du cœur.

Liradi s'apperçut enfin de la
diminution des fentimens de
fon amant; elle voulut em-
ployer tout ce que l'amour fçait
fi bien infpirer & perfuader à l'ef-
prit; la centiéme partie de tout
ce qu'elle dit & de tout ce qu'el-
le fit auroit fuffi quelques années
auparavant, quelques mois mê-
me,

me, pour faire le bonheur de
plusieurs jours. Tant de profu-
sions n'étant plus à leur place,
devinrent inutiles, & ne servi-
rent qu'à donner des regrets par
intervales à quelqu'un dont les
yeux étoient désillés, & qu'à
répandre l'aigreur dans le cœur
de Liradi. Un mois de douceur
& d'attentions qu'elle put avoir,
& qui ne servirent à rien, furent
cités par elle comme un abaiss-
sement & comme un avillisse-
ment dont elle ne pouvoit sou-
tenir l'idée ; elle supposa même
dans ses dernieres conversa-
tions, car l'esprit est souvent
employé à réparer les caprices
du cœur ; elle supposa, dis-je,
que son caractere avoit toujours
été le même ; elle ajouta qu'elle
n'avoit été plus complaisante &
plus attentive dans ces derniers
tems.

tems, que, pour donner une
preuve à Cardoné de l'abus qu'il
étoit capable de faire de cette
même complaifance ; enfin l'ai-
greur naturelle reprit bien tôt
le deſſus ; il eſt vrai qu alors elle
étoit un peu plus fondée ; tou-
te femme qui voit ſes efforts
inutiles ſur le cœur de ſon
amant, croit ſes charmes humi-
liés ; & dès lors ſa raiſon s'éga-
re, & tout ce qu'elle fait, de-
vient du moins pardonnable.
Quoique Cardoné eût toujours
rappellé les obligations eſſen-
tielles & la reconnoiſſance des
ſervices que Liradi lui avoit
rendus en Italie, tantôt ils lui
furent reprochés, tantôt ils fu-
rent déſavoués.

Une pareille ſituation ne pou-
vant plus ſe ſoutenir, Cardoné
ſe vit obligé de demander une
<div align="right">amitié</div>

amitié que l'amour a toujours
regardé comme une insulte. Li-
radi l'accepta ; mais les fureurs,
les déchaînemens, les noirceurs
même furent le sceau de celle
qu'elle accorda.

Cardoné bien dégagé, vécut
avec son aimable cousine qu'il
épousa quelque tems après par
reconnoissance , par amour mê-
me. La comparaison qu'il étoit
obligé de faire sans cesse sur le
caractere de Linda & sur celui
de Liradi , fit naître cet amour,
& contribua toute sa vie au
bonheur que les charmes d'une
société aussi douce qu'égale lui
firent éprouver.

Ce fut après ce mariage que
l'amour en fureur se fit sentir
dans toute son étendue à la
malheureuse Liradi ; les senti-
mens les plus vifs , les plus
<div align="right">purs</div>

purs & les plus tendres se renouvellerent, s'accrurent & se formerent dans son cœur : déchirée sans cesse par les regrets les plus vifs , elle s'avouoit à tous les momens coupable d'une perte toujours présente à son esprit ; elle sentit alors tout ce que Cardoné avoit mérité de sa part. Maîtresse absolue de sa personne , rien ne l'avoit empêché d'unir sa destinée à celle de son Amant ; son humeur seule l'en séparoit pour jamais. Aucune excuse ne se présentant à son esprit , rien ne l'empêcha de se détester elle-même, de s'accabler de reproches, & de se peindre le malheur dans lequel elle étoit réduite uniquement par sa faute. La jalousie se joignit à tant d'affreuses réflexions , & mit le

comble

comble à fes malheurs. Ses
beaux yeux ne parurent plus
dès-lors avec cette fierté & ce
brillant qui lui avoient attiré
tant d'éloges ; ils furent fans cef-
fe remplis de ces larmes ameres
dont le témoin le plus indiffé-
rent a le cœur percé. Tout ce
qui pouvoit avoir le rapport le
plus foible à Cardoné, excitoit
en elle un redoublement d'af-
fliction ; une pâleur mortelle
fuccéda bien-tôt à la vivacité
de fon teint & à l'éclat de fes
couleurs, en un mot il fembloit
que tout fût perdu pour elle.
Quand on veut fe confoler, on
évite les lieux & tout ce qui
peut nous rappeller le fouvenir
de ce que nous avons perdu ;
mais quand on aime affez vive-
ment ce que l'on regrette pour
aimer fa douleur , tout ce qui
 nous

nous en conferve l'idée eft auffi
ce que nous avons de plus cher.
Par cette feule raifon le fé-
jour de Barcelonne convenoit
à Liradi plus que tout autre.
Le Palais de fes parens dans le-
quel elle étoit retirée , fe trou-
va donc pendant quelque tems
d'accord avec la trifte fituation
de fon ame, puifqu'il lui rap-
pelloit à tous les momens le
fouvenir d'un Amant qui lui
avoit juré mille fois un amour
qu'il ne reffentoit plus ; mais el-
le s'y trouvoit obfédée par une
compagnie importune; la dou-
leur aime la folitude, & tout au
plus le particulier d'un ami.
Cette affluence de monde la
pouvoit diftraire d'une douleur
qu'elle ne pouvoit ni ne vouloit
bannir de fon cœur. Pour re-
médier à cet inconvénient , &
ne

ne pas quitter la Ville de Bar-
celonne où elle étoit conti-
nuellement balancée entre la
crainte & l'efpérance de ren-
contrer Cardoné , elle fe dé-
termina à faire un nouvel éta-
bliffement , malgré l'horreur
que le mariage infpire quand le
cœur eft rempli d'un autre
amour ; mais on croit faire de
la peine à celui qui nous a quit-
té ; on fe flatte de pouvoir fe di-
ftraire, on efpere du moins le
perfuader ; enfin l'humeur con-
duit , & l'on ajoute un nouveau
malheur à tous ceux dont on eft
tourmenté. Telle fut la con-
duite de Liradi , qui fe perfua-
da que fon mariage feroit peut-
être une forte de peine à fon
Amant. Sans faire aucune autre
réflexion , emportée par fon
humeur, gouvernée par la ra-

D ge,

ge, déterminée par le désespoir,
aveuglée par la douleur, le pre-
mier qui se présenta , & qui lui
parut le moins agréable, fut ce-
lui qui obtint la préférence. Ce
fut Dom Alphonse de Palmeras,
dont le caractere ne ressembloit
au sien que par l'humeur &
l'emportement. Bientôt une
semblable union produisit ce
qu'elle devoit naturellement
produire. Les nouveaux époux
firent leur malheur réciproque ;
les noires passions environ-
noient & remplissoient leur so-
litude ; jamais la conduite ni
les discours de l'un n'étoient au
gré de l'autre. Dans cet état, le
séjour de la ville leur étant de-
venu impossible à soutenir, ils
se déterminerent à partir pour
une Terre assez éloignée, per-
suadés que la campagne leur
fourn-

fourniroit peut-être une tranquillité qu'ils sentoient leur être d'une grande néceſſité. En un mot, le changement de lieu, la foible reſſource des malheureux & des malades, étoit la ſeule qui leur reſtât. Ils partirent donc ; & par un des évenemens ſur leſquels le préjugé de la prédeſtination s'eſt établi, Cardoné & Linda ſortirent auſſi de la ville le même jour, conduits par des raiſons & des motifs bien différens. Le tumulte de la ville, les devoirs, les viſites troubloient leurs plaiſirs : ils voulurent en aller redoubler les charmes, en s'y livrant ſans aucune diſtraction : une Terre de Cardoné fut le lieu qu'ils choiſirent ; & le même hazard qui dirige les évenemens, conduiſit preſque au mê-

me

me moment Liradi & Palme-
ras dans une hôtellerie d'Urgel,
où ils devoient paſſer la nuit.
Quelle différence dans leur
ſituation ! Cardoné & Linda
n'étoient occupés que d'eux-
mêmes , & ne s'apperçurent
point de l'arrivée des autres :
mais à peine Liradi fut-elle dans
l'hôtellerie , qu'elle démêla
tout ; les yeux de l'amour mal-
heureux & de la jalouſie ſont
bien perçans : ſon inquiétude
ne lui permettant aucun repos ,
elle fit tout ſon poſſible pour
être remarquée, au moins pour
être apperçue de ſon infidéle ,
& pour troubler par ſa préſen-
ce le bonheur dont il jouiſſoit.
L'état heureux qu'il reſſentoit
vivement , redoubla la rage de
Liradi ; elle eut tout le loiſir
d'en examiner les détails ; car
l'amour

l'amour légitime ni l'amour vrai n'ont pas besoin de se cacher. Les agitations & l'altération de Liradi ne pouvoient l'occuper aussi vivement sans être remarquées par son mari ; elles le furent aussi, & dès-lors la plus noire jalousie s'empara de son cœur : plus il examina, plus il se confirma dans les idées de tout ce qu'il avoit entendu dire de l'amour de Cardoné pour sa femme avant qu'il l'épousât. Cependant il se contraignit pour avoir les cruelles convictions après lesquelles le jaloux court sans cesse. Quelle soirée ! Quel soupé que celui d'un mari & d'une femme qui sont dans une pareille situation ! L'heure de se retirer vint enfin, & Liradi ne pouvant plus demeurer sans vengeance, voulut profiter de l'horreur de la nuit & du silence

silence pour satisfaire les em-
portemens de son ame. Elle
avoit remarqué la situation des
appartemens ; ils étoient peu
éloignés, & se trouvoient pla-
cés dans le même corridor ; el-
le se leve, prend un poignard,
s'avance jusqu'à la chambre de
Cardoné : mais dans l'instant
qu'elle ouvrit la porte, elle se
sentit frappée elle-même ; elle
fit un cri qui réveilla Cardoné ;
il jouissoit dans les bras de l'a-
mour d'un sommeil mérité ; la
lumiere qui avoit servi à éclai-
rer ses plaisirs, lui fit apperce-
voir une femme qui se débat-
toit à terre, & qu'un meurtrier
vouloit encore frapper. Il avoit
trop d'honneur & de courage
pour ne pas voler au secours de
cette infortunée, sans penser
même qu'il étoit nud & sans ar-
mes. Quel fut son étonnement,
quand

quand il reconnut Liradi! Pal-
meras qui voit en lui l'objet de
fa jaloufie, y voit auffi celui de
fa fureur; il fond fur lui, & le
perce à l'inftant de plufieurs
coups ; il tombe en difant,
adieu, ma chere & trop aimée
Linda. Ces paroles que Liradi
entendit encore, la firent expi-
rer avec fureur, dans le mo-
ment que Linda accourue pour
fauver les jours de fon Amant,
animée par l'amour & le défef-
poir, faifit le poignard que Li-
radi avoit laiffé échapper; &
paffant en un moment de l'a-
mour content aux plus grandes
fureurs que l'ame puiffe éprou-
ver, elle vange la bleffure de
fon Amant, & fait tomber Pal-
meras fans vie. Quand fa ven-
geance fut fatisfaite, elle fe jet-
te fur le malheureux Cardoné,
& fes tendres embraffemens ne
pouvant

pouvant le rappeller à la vie, rien
ne peut l'empêcher de se poi-
gnarder elle-même , & de finir
une vie qu'elle ne pouvoit plus
soutenir.

On a fort assuré que l'hô-
tesse frappée d'horreur & d'é-
tonnement , s'étoit laissée tom-
ber à la vûe d'une telle catas-
trophe, & que sa chûte lui avoit
fracassé la tête; que le pied avoit
glissé à son mari, de façon qu'il
étoit tombé sur le poignard , &
que tous les valets accourus au
bruit d'un tel évenement ,
avoient perdu , l'un un bras ,
l'autre une jambe, & quelques-
uns la vie. Mais j'ai regardé ces
petites circonstances comme
inutiles à rapporter , & comme
un abus de la fin tragique de
presque toutes les Nouvelles
Espagnoles.

A DEUX DE JEU.

HISTOIRE ARRIVÉE.

L'Hiſtoire n'eſt qu'un ſim-
ple tableau pour les ſots ;
mais elle eſt une ſource fécon-
de d'inſtruĉtions pour les hom-
mes qui refléchiſſent. De celle-
ci (ne fût-elle qu'un conte) il y
a une très-belle morale à re-
cueillir. C'eſt là le ſeul motif
qui nous engage à l'écrire.

Le Marquis de Girey avoit
vingt-deux ans, lorſqu'il épouſa
une riche héritiere, qui en avoit
quinze. Le mariage fut fait avec
les précautions ordinaires, c'eſt-
à dire que les biens furent d'a-
bord examinés avec grand ſoin ;

E on

on difputa long-tems fur les
avantages, & les premieres dif-
ficultés applanies, le refte alla
de fuite.

, Le Marquis fut conduit par
un vieux parent, qui avoit quel-
que intérêt caché à faire réüffir
ce mariage dans une Eglife
convenue, pour voir de loin
la Demoifelle qu'on lui defti-
noit. Suivant l'ufage, elle en
avoit été fecrétement avertie;
ainfi eut-elle le foin de fe parer
dès les cinq heures du matin;
elle fe tint à l'Eglife beaucoup,
plus droite qu'à l'ordinaire; elle
parut fixer les yeux fur un livre
de priéres, qu'elle avoit pris
pour la forme, & qui refta tou-
jours ouvert au même feuillet;
elle regarda fans ceffe de côté,
fit de longues révérences à tou-
tes les perfonnes de fa connoif-
fance,

ſance, ſourit le plus ſouvent que
la bienſéance pût le lui per-
mettre de tous les petits mots
à l'oreille que ſa bonne Gou-
vernante, qui ſe croioit fort
adroite, lui diſoit, paſſa avec
affectation devant le Marquis
lorſqu'elle ſortit , le ſalua en
rougiſſant, quoiqu'il fût arrangé
qu'elle ne devoit pas le con-
noître, fut charmée de décou-
vrir qu'on s'appercevoit qu'elle
avoit une taille bien priſe, de
beaux yeux, une bouche agréa-
ble, une démarche aiſée, & s'en
retourna enfin chez elle, per-
ſuadée que ſa figure avoit réuſſi.

Le Marquis de ſon côté, qui
avoit trouvé aſſez à ſon gré la
petite perſonne qu'on lui pro-
poſoit, fit toutes les minaude-
ries qu'il jugea les plus propres
à faire ſentir qu'il étoit un joli

E ij homme;

homme : il lorgna d'un air de
conquête, prit vingt fois du ta-
bac, pour faire remarquer une
belle main ; & un bijou d'une
forme charmante, ajufta à tout
propos fon énorme jabot pour fe
donner des graces, rit indécem-
ment pour montrer des dents
que *Capron* avoit eu bien de la
peine à rendre paffables, parla
fort haut pour perfuader qu'il
avoit de l'efprit ; en un mot,
dans le deffein qu'il avoit de
paroître extrêmement aimable,
il fit juftement tout ce qu'il fal-
loit pour démontrer qu'il n'é-
toit qu'un fat.

Moyennant ces précautions
refpeCtives, ils fe convinrent
très-fort l'un & l'autre ; le lun-
di les articles furent dreffés,
& après cette longue connoif-
fance, ils furent liés le mardi
<div align="right">par</div>

par des nœuds éternels,

Ces deux époux enchantés
l'un de l'autre, ayant toujours
quelques mots importans & fe-
crets à fe dire, oubliant tous
deux le refte de la terre, paffe-
rent trois mois dans les empor-
temens d'une efpéce de paf-
fion, que tout le monde prit
pour de l'amour. Ils s'y trompe-
rent eux-mêmes;ils fe croyoient
de bonne foi amoureux, ils fe le
difoient & le répétoient fans
ceffe. Ces défirs rapides qu'ils
devoient à leur jeuneffe, à des
fens neufs, à l'éloignement où
ils vivoient de tout ce qui au-
roit pû faire diverfion, ils les
confondirent faute d'expérien-
ce avec les impreffions victo-
rieufes que la fimpathie fait fur
les cœurs, que le rapport des
caractéres entretient, dont le

E iij　plus

plus tendre sentiment est le
fruit, que le tems peut bien af-
foiblir, & qu'il n'efface ja-
mais, qui cesse peut-être un
jour d'être amour, mais qui
devient toujours une vive &
solide amitié, lorsqu'une lon-
gue suite d'années émousse la
vivacité des désirs.

Le tems tarit bien vîte les
sources de cette sorte de bon-
heur, dont les deux jeunes
Epoux étoient enyvrés. Lors-
que les seuls désirs font la fé-
licité, il semble qu'on ne com-
mence à devenir heureux que
pour cesser bien-tôt de l'être;
aussi les preuves mutuelles qu'ils
se donnoient sans ménagement
de leur prétendue tendresse,
porterent-elles un coup funeste
à leur union; les plaisirs userent
à la hâte tous les fonds de leur
ardeur.

ardeur, leur premiere vivacité
s'affoiblit, l'yvreffe difparut,
la langueur fuccéda aux tranf-
ports; la froideur & l'ennui pré-
cederent de quelques jours
l'éloïgnement décidé, & le dé-
goût enfin s'établit impérieufe-
ment & fans retour à la fin du
quatriéme mois. Si dans les
derniers jours il y eut pour eux
quelques momens moins dé-
plaifans, on peut les comparer
aux derniers efforts d'une lu-
miere qui s'éteint & qui ne laif-
fe après elle qu'une odeur défa-
gréable.

Un appartement féparé, des
fociétés différentes, un oubli
mutuel, voilà les arrangemens
commodes qui fe firent d'eux-
mêmes. M. de Giréy fe livra à
tous les penchans, donna dans
tous les travers, fe chargea de

tous

tous les ridicules qui conve-
noient à sa fortune , à son
âge , à sa naissance ; la Mar-
quise se plongea dans la bon-
ne compagnie , écouta avec
plaisir toutes les fadeurs dont
on l'accabla ; s'abandonna sans
reserve à la fureur de plaire
(erreur vingt fois plus funeste
à la réputation & au repos
que la galanterie même); elle
jouit de la gloire d'être l'ob-
jet de tous les projets de bon-
ne fortune de la Cour, & le
triste plastron de l'envie, de
la haine, de la calomnie de
toutes les femmes jolies ou
laides qui avoient des préten-
tions.

Je passe rapidement sur leurs
avantures ; l'histoire d'une Co-
quette est l'histoire de toutes les
Coquettes ; & les incidens de
la

la vie d'un Petit-maître sont
les mêmes que ceux qui sont
arrivés & qui arriveront tou-
jours à ceux qui courent cette
brillante carrière.

Aussi vivent-ils (chacun dans
son sexe) à peu près sur les mê-
mes fonds; leur conduite roule
sur le même pivot, le méchan-
isme de l'un est le méchanis-
me de l'autre. Une grande lé-
géreté, une étourderie conti-
nuelle, beaucoup de perfidie
sans remords, une source iné-
puisable d'amour propre & de
mépris réciproque, voilà les
moyens généraux qui font mou-
voir les deux machines. Le ta-
bleau d'une Coquette est tou-
jours le digne pendant de celui
d'un Petit-maître; l'un & l'autre
rendent les traits (à quelques
nuances près) de toutes les Co-
quettes

quettes & de tous les Petits-
maîtres nés & à naître : il en est
d'eux comme de la confession
des honnêtes gens ; elle ne dif-
fére que par le plus ou le moins
de fois. Je ne m'attache donc
qu'à rapporter un incident par-
ticulier , qui vraisemblable-
ment ne se rencontre pas dans
la vie de tous ceux qui comme
M. & Madame de Girey sont
les héros du grand monde.

Le Marquis étoit à la cam-
pagne ; il y jouoit en société la
Comédie avec cette supériori-
té inestimable, que les gens du
bel air ont sur les meilleurs
Comédiens ; il étoit le premier
Acteur de cette Troupe choi-
fie, qui mettoit en pieces ré-
guliérement trois fois par se-
maine Moliere , Crebillon &
Voltaire : & en effet , à la mé-
moire

moire près, qui faure d'exerci-
ce manquoit affez fouvent au
Marquis , à l'exception de
quelques fauffes Raifons , qui
fe gliffoient furtivement dans
fa prononciation , & d'un affez
grand nombre de vers racour-
cis , ou ralongés , qui pre-
noient fans qu'il s'en apperçût',
la place de ceux qui étoient
dans la piéce , il faut convenir
qu'il étoit un Acteur fort agréa-
ble.

Il avoit la figure théatrale ,
les bras longs à la vérité ,
mais dans le fond paffable-
ment beaux, la voix fépulchra-
le , mais touchante ; il man-
quoit de phifionomie , fes yeux
ne parloient point , mais ce
défaut léger étoit racheté par
les agrémens d'une bouche
toujours riante , même dans les
momens

momens de la plus vive dou-
leur : du reste infatigable , vou-
lant toujours jouer , ne recu-
lant jamais , prêt sans cesse à
remettre des pieces nouvelles,
connoissant le théatre , sûr de
ses entrées & de celles des
autres , sentant la portée de
tous les Acteurs , n'ignorant
que la sienne , étudiant la Pie-
ce entiere , soufflant avec a-
dresse celui avec qui il étoit
en Scene , sçachant en un mot
assez mal son rôle, & sûr pres-
que toujours de ceux dont il
n'avoit que faire. Avec toutes
ces qualités on juge bien que
le Marquis étoit regardé dans
sa Troupe comme un homme
aussi supérieur qu'utile.

On sçait que la socie-
té la plus douce qui a
joué la Comédie seulement
pendant

pendant quinze jours, prend
pour l'ordinaire tous les tra-
vers, tous les ridicules d'une
Troupe en regle : Le goût
pour l'indépendance, l'efprit
de contrariété, le défir de bril-
ler, l'amour des applaudiffe-
mens, la fureur des préféren-
ces s'emparent d'une manierè
infenfible de tous les efprits,
& deviennent le ton dominant.
On voit difparoître dès les
premiers jours, la politeffe,
les égards, l'amitié & quelque-
fois même l'amour. Bien-tôt
ce n'eft plus qu'une anarchie,
où le plus foible porte le joug
du plus fort, où celui-ci eft ra-
pidement renverfé par un parti
nouveau, qui le craint & qui
veut le détruire. Les femmes
qui cherchent à s'emparer du
gouvernement ordonnent en
<div align="right">Reines,</div>

que rien ne peut débrouiller ;
hors leur deftruction. Qu'un
Tyran les fubjugue ; c'eft Crom-
wel qui fait cefler les troubles
qui déchiroient le fein de l'An-
gleterre.

Le Marquis de Girey déci-
doit donc fouverainement de
tous les arrangemens intérieurs
& extérieurs de fa troupe ; tous
les Acteurs l'écoutoient avec
une efpece de foumiffion, &
les Actrices avec complaifance:
les uns & les autres s'en rappor-
toient à lui pour le choix des
piéces, la diftribution des rô-
les , & la maniere de les jouer.
Madame de Girey elle-même,
qui par un hazard fort extraor-
dinaire fe trouvoit dans le mê-
me lieu avec fon mari , ce-
doit prefque toujours à fes avis,
comme fi elle n'avoit pas été fa
femme,

femme : le moyen que les autres pussent résister à la force d'un pareil exemple ?

C'étoit à trois lieues de Paris chez une Dame d'un âge assez avancé, mais dont le caractere doux, les grands biens, un goût constant pour le plaisir avoient rendu la maison charmante, qu'étoit dressé le théâtre où brilloient les talens du Marquis. Toutes les commodités de la ville, & tous les agrémens de la campagne se trouvoient réunis chez Madame d'Autreron. Le parc étoit vaste, le jardin dessiné avec art, les bois charmans, la bonne chere, la grande compagnie & fort souvent la bonne, étoient des plaisirs qu'on trouvoit toujours chez elle. La Comédie en avoit encore conduit de nouveaux ;

E elle

elle avoit auſſi ſervi de prétexte
à des viſites nombreuſes ; mais
comme une grande liberté étoit
la premiere loi de cet aimable
ſéjour, la quantité de monde n'y
formoit jamais ce qu'on appel-
le cohue ; on étoit-là comme
dans une ville bien habitée ; on
ne voyoit que ceux qu'on avoit
envie de voir ; cette multitude
ſe diviſoit d'elle-même en plu-
ſieurs ſocietés particulieres, qui
ne ſe nuiſoient point entre elles,
& qui ſe réuniſſoient toutes
comme de concert pour con-
courir à l'amuſement général.

Ainſi le Marquis & ſa fem-
me, quoique dans la même mai-
ſon, n'avoient rien à ſouffrir
l'un de l'autre; ils ſe voioient en-
core moins que s'ils avoient été
à Paris ; chacun avoit ſes em-
plois & ſes amuſemens. Mada-
me

me de Girey triomphoit des
hommes , le Marquis regnoit
fur les femmes ; ils fe retrou-
voient quelquefois à la vérité
dans les jardins , comme on fe
retrouve aux Thuilleries ; il y
avoit des occafionsoù le hazard
les plaçoit à la même table ; il
falloit bien qu'ils fe rencontraf-
fent fur le théâtre , mais le ha-
zard , la néceffité ou le devoir
ne les ramenoit jamais dans
l'appartement l'un de l'autre.
Rien dans cette maifon com-
mode ne pouvoir leur rappeller
leurs mutuels engagemens ; à
peine avoient - ils quelquefois
l'occafion de s'appercevoir
qu'ils fe haïffoient ; s'ils n'avoient
pas porté le même nom , per-
fonne dans cette nombreufe
compagnie n'auroit pû les foup-
çonner d'avoir l'honneur de fe
connoître. E ij On

On avoit déja repréfenté plu-
fieurs piéces avec un grand fuc-
cès ; le férieux & le plaifant, le
haut & le bas comique avoient
également réuffi. Les Comé-
diens de qualité n'ont point de
ces petits talens bornés à un
feul genre. Ils embraffent tout,
& ils y excellent. Le Marquis
fentoit cet avantage, & il man-
quoit à la gloire de fa Troupe de
s'exercer fur les ouvrages déli-
cats dont un leger badinage
fait le fonds. Mignatures du
théâtre, développemens heu-
reux du fentiment taillés pour
une Actrice charmante, que la
naïveté, le fon de voix & la
beauté rendent unique. Enfans
enjoués de la nature à qui cette
aimable Actrice femble prêter
fes graces, qu'elle embellit,
qu'elle feule peut rendre, dont
fes

ſes agrémens ont donné l'idée,
& qui ſont plus ou moins agréa-
bles ſelon le plus ou le moins
de reſſemblance qu'ils ont avec
elle.

Le Marquis propoſa de ha-
zarder une de ces piéces ; on
applaudit à ſon idée. *Zenéïde*,
vint à l'eſprit du premier qui
parla ; elle fût préférée , n'on
qu'on la jugeât la meilleure de
ce genre , mais elle étoit alors
plus nouvelle. Ce choix fut plû-
tôt l'ouvrage de la mémoire
que du goût.

Toutes les femmes voulurent
jouer dans la piéce , & elles
vouloient toutes le même rôle.
Les conteſtations s'élevrent ,
la diſpute s'échauffoit , elle al-
loit même devenir ſérieuſe.
Lorſqu'il eſt queſtion des gra-
ces , du don de plaire , de la
beauté,

Beauté, il n'eſt point d'affaires
ſans conſéquences entre les
femmes les plus raiſonnables.

Le Marquis avoit ſes vûes
pour ſe hâter de concilier les eſ-
prits. Eh! pourquoi, Meſdames,
dit-il (d'un ton perſuaſif) ces
diſputes inutiles ? Vous êtes
toutes admirables, vos talens
ſont connus, applaudis, admi-
rés, vos graces les égalent ; mais
nous avons beſoin de vous dans
le grand. Voulez-vous bien
m'en croire ? Mademoiſelle
d'Argy n'eſt point occupée,
c'eſt la plus jolie enfant du mon-
de ; elle ſemble être faite exprès
pour ces petits rôles ; elle eſt
la nature, l'ingénuité même.
Deſtinons-la à ce genre. Ma-
dame d'Autreron le permet-
tra bien. J'avoue que j'ai fort
bonne opinion de mon idée,
nous

nous ferons quelque chose de
Mademoiselle d'Argy, j'en ré-
ponds ; elle n'a point encore
joué la comédie, tant mieux ,
elle n'aura point de mauvais ton
à perdre ; elle sort du Couvent ,
& c'est encore un avantage, el-
le n'imitera point ; ses graces ,
son jeu seront à elle ; il ne s'a-
git que de la former. Je m'en
charge, si l'on veut, & je m'en-
gage de la mettre en état de
jouer au plus tard dans huit
jours. C'est que je vous dis qu'-
elle sera charmante ; j'en suis
sûr. N'êtes-vous pas de mon
avis Eh! qui jouera le rôle
d'*Olinde* (dit Madame de Gi-
rey en l'interrompant ?) Mais
moi sans doute (repliqua le Mar-
quis) Vous ? fy donc (repliqua
la Marquise) vous êtes d'une
grandeur démesurée , vous n'y
<div align="right">penfez</div>

penſez pas, il faut le donner au
jeune d'Argy Oui, ſans
doute (continua-t-elle, en s'ap-
percevant que le Marquis ſe
préparoit à l'interrompre) il eſt
d'une fort aimable figure, Olin-
de ne doit avoir que ſeize ans,
& c'eſt à-peu-près ſon âge ; l'ar-
rangement ſera parfait. Je joü-
rai apparemment *Gnidie* ? tout
cela ira à merveille, pourvû
que Madame d'Autreroſſ veuil-
le bien ſe charger du rôle de
la Fée.

Madame de Girey avoit à
peine achevé de parler, que
ſans autre examen tout le mon-
de fut de ſon avis. Le Marquis
ſe laiſſa entraîner au torrent, il
avoit d'ailleurs un intérêt ca-
ché à ne pas contredire. Qu'on
juge de ſa force, c'étoit à l'avis
de ſa femme qu'il ſe rendoit.

<div align="right">On</div>

On fe doute peut-être de ce qu'étoit le jeune d'Argy & fa fœur. L'une avoit été élevée en Couvent ; l'autre n'avoit quitté le Collége que depuis huit jours. Madame d'Autreron étoit leur tante. Ils avoient perdu leur mere presque en naiffant. M. d'Argy, un des plus honnêtes hommes du monde, qui l'adoroit & qui en étoit aimé, ne lui avoit furvêcu que de deux ans. Il femble que le fort frappe par préférence ces tendres unions, de peur que la fociété ne fe gâte par ces fortes d'exemples.

Madame d'Autreron, leur plus proche parente, s'étoit trouvée naturellement chargée de leur éducation. Un Couvent & le Collége l'en avoient foulagée. Mademoifelle d'Argy avoit

G quatorze

quatorze ans, son frere en avoit
un peu plus de quinze. L'a-
mour n'étoit pas plus beau que
lui ; sa sœur avoit toutes les gra-
ces d'Hébé ; traits charmans,
taille parfaite, la fraicheur de
la première jeunesse étoit pres-
que pour elle un agrément su-
perflu ; on s'appercevoit déja
que ses charmes seroient des
appas pour chaque âge. Mada-
me d'Auverron, qui étoit la
bonté même, les avoit fait ve-
nir pour leur faire prendre part
aux plaisirs de l'Automne ; elle
les aimoit, mais de cet amour
qui n'est qu'une foiblesse ; elle
étoit flattée de les voir si aima-
bles, elle les montroit pour s'en
faire honneur, elle adoptoit,
elle regardoit comme à elle
l'ouvrage de la nature. Les voir
chéris ; applaudis, caressés, fai-
soit

soit toute sa joye. Louanges ex-
cessives, complaisances dépla-
cées, riches habits, bijoux
charmans, Madame d'Autreron
leur prodiguoit tout pour les
rendre heureux. Elle ne leur
refusoit que cette attention cha-
ritable si nécessaire à un certain
âge, cette clair-voyance rai-
sonnée qui sçait prévoir les dan-
gers & les prévenir, ces instru-
ctions prudentes qui tiennent
lieu d'expérience, ces yeux en-
fin habiles & précautionnés qui
peuvent seuls arracher la jeu-
nesse aux piéges terribles dans
lesquels elle est entrainée par les
premiers feux des passions. Ce-
pendant malgré les soins de
Madame d'Autreron, ils n'é-
toient rien moins qu'insuppor-
tables. La nature, ou le hazard
sembloit jusqu'alors avoir dé-

tourné d'eux les effets que pro-
duit fur prefque tous les enfans
l'amour aveugle. Le Collége
même & le Couvent n'avoient
rien pris fur leurs heureufes dif-
pofitions ; ils en fortoient l'un
& l'autre prefque avec l'air du
monde & avec toute leur in-
nocence.

M. de Girey regardoit déja
Mademoifelle d'Argy comme
fa proye, ce genre de conquê-
te manquoit à tous fes autres
triomphes ; mais il la croyoit
plus mal-aifée qu'une autre, &
il s'arma de toutes les préeau-
tions qu'il crut capables de fai-
re réuffir fon projet.

Il étoit dans l'erreur. Une
femme inftruite, quelque vio-
lent que foit fon penchant à la
galanterie, marche moins rapi-
dement vers fa défaite qu'une
jeune

jeune perſonne innocente, à
qui ſon cœur ne peut ſuggé-
rer aucune défiance. Qu'un
homme artificieux a de cruels
avantages contre une ame ſim-
ple, qui ne ſçauroit craindre ou
prévoir qu'on cherche à la ſé-
duire! Eh! quels progrès rapi-
des ne doit pas faire un Petit-
maître qui veut ſe rendre aima-
ble, qui joint au jargon du
monde les graces de ſon état,
un air de ſincérité au badinage,
& ſur-tout qui a la force de ſe
contraindre juſqu'à être poli,
ſur l'ame d'une jeune perſonne
qui n'a vû que le Couvent, qui
n'a jamais entendu que des ré-
primandes, qui a toujours obéi?
Louée ſans ceſſe, touchée des
reſpects qu'on lui rend, enyvrée
de la perſuaſion où l'on paroît
être de ſa beauté, elle ſe croit
G iij tout-

tout-à-coup transportée dans un
monde nouveau. Le poison se
glisse rapidement dans son ame,
son imagination s'échauffe, son
cœur s'agite, la vanité, l'arti-
fice, la nature, tout s'arme con-
tre elle, tout donne de la force
aux coups qu'on lui porte, ce
n'est que par une espèce de mi-
racle qu'elle peut [...]
[...]
[...]
[...]
chée, par ce qu'il me [...]
Mademoiselle d'Arigny ne
[...] pas, le Marquis s'en char-
gé de lui apprendre la façon
dont elle devoit jouer son rô-
le, ainsi tout le monde voyoit
sans surprise, ou plûtôt person-
ne ne remarquoit qu'il passoit
les heures entiéres avec elle,
qu'il lui parloit, qu'il la suivoit
sans

sans cesse , qu'il n'avoit des
yeux , des attentions, des soins
que pour elle.

Madame d'Autreron pénétrée
de reconnoissance, ne pouvoit
se lasser de le remercier , &
Mademoiselle d'Argy qui avoit
un cœur vraiment neuf , qui
croyoit de bonne foi être fort
obligée à M. de Girey, louoit
à tout propos la patience avec
laquelle il daignoit l'instruire;
elle en étoit sincérement tou-
chée , parce qu'elle en étoit
enorgueillie. A son âge voir un
homme du mérite, de la consi-
dération du Marquis ne pas la
quitter , lui sacrifier tous les
momens de la journée, borner
toutes ses attentions à une pe-
tite fille comme elle, quel ex-
cès de complaisance! Comment
se refuser cependant à la dou-

cœur de penſer que des ſoins
auſſi flatteurs n'étoient pas dûs
tout-à-fait au bon cœur du Mar-
quis ? Mademoiſelle d'Argy
étoit ſans doute extrémement
reconnoiſſante, mais elle ſe
rapportoit, elle croyoit mériter
une partie de ces attentions qui
la flattoient ; & ce piége que
lui tendoit l'amour propre, étoit
mille fois plus dangereux en-
core, que le prétendu mérite
de M. de Gire

Le Marquis voyoit ſes pro-
grès, il avoit raiſonné ſon pro-
jet, c'étoit pour la premiere
fois de ſa vie qu'il avoit agi
avec quelque défiance ſur cel-
la, ſûr de lui-même bien per-
ſuadé du peu de cas qu'il de-
voit faire des femmes qu'il avoit
attaquées ; il avoit vaincu ſans
art, ſon triomphe lui avoit tou-
jours

jours paru indispensable. Mais
Mademoiselle d'Argy lui sem-
bloit une conquête & plus im-
portante & plus agréable ; il
n'auroit pas plus craint quand
il auroit été véritablement a-
moureux. Ainsi il se servoit
contre elle & de toutes les
graces & de toute son expé-
rience. Soit qu'elle ignoroit par
faitement leur ... on auroit
eu soin de lui apprendre, après
avoir amusé son esprit par une
gaieté toujours nouvelle &
captivé sa confiance par des
égards des attentions & des
marques d'amitié particulieres,
sous ces petits
propos qu'on nomme la fleu-
rette, il s'imagina qu'il étoit
tems de frapper les grands
coups, persuadé que les attraits
du plaisir, l'orgueil & la curiosi-
té

té acheveroient son triomphe.
Il proposa donc à Mademoi-
selle d'Argy de se rendre un peu
avant la fin du jour dans un ca-
binet de verdure, qui étoit dans
l'endroit le plus écarté du bois,
dont les jardins de cette maison
commode étoient entourés. J'ai
à vous expliquer, lui dit-il, mille
choses qui vous seront aussi a-
gréables qu'utiles. Vous ne vous
défiez pas de moi apparem-
ment? Vous approuvez. Comp-
tez que vous ne serez pas fâchée
d'avoir eu pour moi beaucoup com-
plaisance on est si fort gêné
dans cette maison.

Oh pour cela, oui (répondit
Mademoiselle d'Argy) on ne
peut être tranquille un moment
avec vous, tout le monde veut
vous avoir, & j'en suis fâchée.
. . . . Mais jouerai-je bien mon
rôle ?

rôfe ? Comme un ange
(repliqua le Marquis) je vous
en réponds ; laiffez-moi faire,
& comptez fur moi.

L'heure donnée arriva. La
journée avoit paru à Mademoi-
felle d'Argy d'une longueur in-
fupportable. Elle ignoroit d'où
[lignes effacées]
[lignes effacées]
[lignes effacées]
[lignes effacées]
[lignes effacées]
[lignes effacées]
[lignes effacées]
[lignes effacées]
elle s'échappa, & courut bien
vite à ce cabinet défiré *[...]*
[...] le Marquis s'y étoit déja,
& Mademoifelle d'Argy pou-
voit fe vanter qu'elle étoit
la feule qu'il n'avoit pas fait at-
tendre. Enfin (dit le Marquis
en courant à elle, & l'embraf-
fant

fant avec tranfport) je puis vous
voir en liberté. Mais vous
me ferrez trop (dit Mademoi-
felle d'Argy avec un ton de
naïveté qui démontroit fa par-
faite ignorance) & en effet il la
tenoit étroitement embraſſée.
Ce premier moment de plaifir
avoit été fi vif, il avoit fi fort
pénétré dans l'ame du Marquis,
que toutes fes forces fembloient
s'être rendues dans fes bras; tou-
te fa perfonne étoit plongée
dans une efpece d'enchante-
ment qui lui avoit ravi l'ufage de
la voix; fes yeux feuls erroient
avidement fur Mademoifelle
d'Argy , qui à fon tour éprou-
voit, fans en concevoir la cau-
fe , des mouvemens inconnus ,
qui l'entraînoient loin d'elle-
même : un feu fingulier s'étoit
gliffé dans fes veines , il y cou-
roit

roit avec rapidité ; il se pei-
gnoit sur son visage, & il por-
toit dans ses yeux une vivacité
charmante, qui ajoutoit encore
de nouveaux plaisirs à la situa-
tion délicieuse du Marquis.

L'extase finit. Mademoiselle
d'Argy se laissa aller sur un lit de
gazon , & ses regards se fixerent
sur M. de Girey qui s'étoit pré-
cipité à ses pieds. Elle rompit le
silence la premiere. Je ne sçai
où j'en suis , dit-elle avec ingé-
nuité , pourquoi m'avez-vous si
fort embrassée ? En vérité vous
n'y pensez pas. N'en soyez
point fâchée (répondit le Mar-
quis) je vous aime trop pour
vouloir vous déplaire, & vous
êtes trop aimable pour qu'on
doive en agir toujours avec
vous comme avec un en-
fant. On ne connoît pas ici tout
ce

ce que vous valez (continua-
t'il , en voyant que ce début la
surprenoit.) Déja vous êtes dans
un âge où il faut être comme
les autres ; & en faveur de vos
agrémens , de mille graces que
vous avez au-deſſus des autres ,
vous devriez être traitée com-
me une perſonne raiſonnable ,
quand même vous auriez deux
ans de moins : toujours un Cou-
vent , toujours la petite d'Ar-
gy ! cela m'indigne. On joue
avec vous , on vous amuſe com-
me ſi vous n'étiez encore arrê-
tée que par des poupées , com-
me ſi tout le reſte étoit au-deſ-
ſus de votre portée. J'en ſuis ou-
tré. Vous avez de l'eſprit , mais
beaucoup ; votre figure eſt char-
mante , c'eſt qu'elle eſt adora-
ble. On abuſe de votre dou-
ceur ; tout le monde vous ſub-
jugue ,

jngue, & vos plus beaux jours
se perdent dans une dépendan-
ce continuelle ; on vous laisse
languir dans un enfantillage hu-
miliant dont je veux vous faire
sortir. Je me suis bien ap-
perçue de tout cela (dit vive-
ment Mademoiselle d'Argy qui
se rengorgeoit pendant tout ce
discours) & j'en ai été assez fâ-
chée ; mais mon tems viendra...
Il est tout venu (interrompit le
Marquis) & ce sera votre faute
si vous n'en profitez pas. Oh
(reprit-elle) si j'étois ma maî-
tresse , je sçai bien ce que je fe-
rois. Eh! que feriez-vous (dit-
il) parlez, confiez-moi vos des-
seins. Mais premierement (ré-
pondit-elle) je serois mariée,
ensuite j'irois dans le monde ,
j'aurois un beau carrosse , beau-
coup de diamans , des habits
magni-

magnifiques. Eh! ce n'eſt
point cela (répliqua M. de Gi-
rey) on eſt toujours libre quand
on veut l'être, & vous pouvez,
ſi vous le voulez, me rendre le
plus fortuné de tous les hom-
mes, être heureuſe vous-même.
. . . . Expliquez-moi donc com-
ment (dit Mademoiſelle d'Ar-
gy avec vivacité.) En régnant
toujours ſur mon ame (répon-
dit tendrement le Marquis) en
vous repoſant ſur ma bonne foi,
en conſentant à goûter le bon-
heur le plus vif, le plus grand
dont on puiſſe jouir ſur la terre.
M. de Girey pendant tout ce
diſcours étoit demeuré aux
pieds de Mademoiſelle d'Argy;
il tenoit ſes genoux embraſſés
avec toute l'ardeur d'un homme
que le deſir enflamme, & que
l'eſpoir anime; ſes mains ne
quit-

quittoient cette situation que
pour s'emparer de celles de Ma-
demoiselle d'Argy ; il y portoit
mille baisers pleins de feu, ses
regards ne respiroient que le
plaisir ; il étoit beau , tendre ,
caressant ; il avoit gagné la con-
fiance : Mademoiselle d'Argy
étoit étonnée, attendrie , en-
chantée ; elle croyoit être sur
une espéce de trône. Les impres-
sions vives, quoique confuses,
que faisoient sur elle les dis-
cours, les attitudes & les cares-
ses du Marquis, ne lui don-
noient pas le tems de débrouil-
ler ce qui se passoit dans son
ame, les sens seuls triomphoient.
Sans expérience, ignorant tout ,
desirant tout apprendre, les re-
gards, les transports, les mou-
vemens du Marquis alloient se
peindre dans son cœur, qui les

H retraçoit

3

retraçoit bien vite dans ſes yeux
& ſur ſon viſage. Un ſilence
profond avoit ſuccédé à la con-
verſation, il précédoit de quel-
ques momens les derniers points
d'inſtruction que M. de Girey
ſe propoſoit de donner à ſon ai-
mable écoliere. L'amour, les
déſirs alloient développer à
Mademoiſelle d'Argy les reſ-
ſorts les plus ſecrets du bonheur;
le Marquis ſûr de ſon triomphe,
marchoit à pas précipités vers
la félicité, lorſqu'un bruit qui ſe
fit entendre à la porte du cabi-
net le força de tourner la tête.
Quelle fût ſa ſurpriſe en apper-
cevant Madame de Girey! D'u-
ne allée prochaine elle avoit oüi
dans le cabinet une converſa-
tion qui lui avoit paru animée;
elle ſçavoit par elle-même quels
étoient les myſtères qu'on avoit
cou-

coutume de célébrer dans ce
lieu écarté. Le désir de décou-
vrir une avanture nouvelle l'a-
voit engagée de s'en approcher
avec les plus grandes précau-
tions. D'abord elle s'étoit con-
tentée d'écouter ; mais comme
les voix des acteurs étoient un
peu changées par la situation, il
lui fut impossible de les recon-
noître. Sa curiosité redoublée
par cette premiere difficulté, ce
silence respectable qui succéda
bientôt à la fin de la conversa-
tion, lui fit juger qu'elle pou-
voit hazarder d'avancer sa tête
jusqu'à la porte du cabinet, &
c'étoit le mouvement qu'elle
venoit de faire qui avoit réveil-
lé M. de Girey.

Un homme n'est pas capa-
ble de peindre le sentiment bi-
zarre qui naît toujours dans le

H ij coeur

cœur de la femme la plus rai-
fonnable, lorfqu'elle furprend
un mari, quoiqu'indifférent,
ou même haï, dans la fituation
où l'amour & l'imprudence
avoient mis M. de Girey. La
Marquife avoit pour lui une
façon de penfer parfaitement
décidée ; il étoit l'homme du
monde à qui elle croyoit s'in-
tereffer le moins. Ce fut pour-
tant de très-bonne foi qu'elle
fit éclater les tranfports de la
plus violente colere. Les re-
proches les plus amers for-
toient de fa bouche avec une
impétuofité qui acheva de fou-
droyer le Marquis, que fon
apparition fubite avoit com-
mencé à déconcerter.

Mademoifelle d'Argy étoit
paffée rapidement de la plus
tendre yvreffe à la frayeur la
plus

plus vive ; pâle, interdite ; les
yeux baïffés , elle étoit reftée
immobile dans la même attitu-
de où Madame de Girey l'a-
voit furprifé, & la Marquife à
fon tour , les regards étince-
lans ; contemploit ce tableau
avec toutes les marques de la
plus violente furèur. L'éton-
nement, le dépit, la colere a-
voient comme abforbé fon
ame ; elle avoit gardé la mê-
me pofition que fa curiofité lui
avoit fait prendre. Comme on
n'arrivoit au cabinet que par
une efpece de détour, fa tête
étoit paffée dans la porte, tout
le refte de fon corps étoit de
côté, & dans l'allée détournée
qui y aboutiffoit. Elle repre-
noit haleine , les reproches ,
les injures étoient fur le point
de fortir de fa bouche , lorf-
qu'elle

qu'elle se sentit étroitement
embrassée, & tout de suite,
avant même qu'elle eût le tems
de se retourner ; on lui dit tout
haut. Ah ! ma belle Marquise,
me pardonnerez-vous de vous
avoir fait si longtems attendre?
C'est cette vieille Baronne qui
m'a retenu. Que je la hais!

Cette apostrophe imprévûe
n'avoit pas laissé à Madame de
Girey la force de l'interrom-
pre. L'étourdi qui lui parloit
prit sa surprise pour de la froi-
deur. Ne me boudez donc
point, je vous en conjure
(continua-t-il impétueusement
en se précipitant à ses genoux)
je vous adore, vous le sçavez.
Entrons dans ce cabinet, il a
été le témoin de vos bontés &
de mon bonheur, venez. Qu'il
le soit encore de ma tendresse,
de

de mes transports , de ma re-
connoiffance.

Pendant ce tems , le Mar-
quis s'étoit remis de son pre-
mier trouble ; furieux à son
tour, il avance, il voit sa fem-
me éperdue dans les bras du
jeune d'Argy. La terreur avoit
changé de place , elle avoit
abandonné le cabinet où elle
venoit de regner , pour s'em-
parer de tout le cœur de Ma-
dame de Girey. Le Marquis
agité, honteux , incertain ; sa
femme effrayée, confondue ;
le jeune d'Argy confus; sa sœur
tremblante , formoient sans
doute un tableau bizarre, que
je voudrois avoir vû , que j'i-
magine, mais que je ne sçau-
rois peindre ; il changea. Un
éclat de rire , que le Marquis
ne fut pas le maître de retenir,
ranima

ranima tous ces perſonnages ;
Madame de Girey y répondit
par un éclat pareil , le jeune
d'Argy ſe jetta dans les bras
du Marquis , ſa ſœur ſourit,
rougit , & courut à Madame
de Girey , qui lui tendit la
main de fort bonne grace , &
qui lui fit des careſſes auſſi ten-
dres que ſi elle l'avoit ſincére-
ment aimée.

Nous voilà à deux de jeu ,
dit M. de Girey , nous avons
tous tort , ou pour parler mieux,
nous n'en avons ni les uns ni
les autres. Qu'il n'en ſoit plus
parlé ; taiſons - nous tous les
quatre , & ſoyons ſur - tout
bons amis.

On juge bien que Madame
de Girey ſouſcrivit à cet arran-
gement, & la convention fut
réellement remplie de la part
du

du Marquis & de fa femme.
Depuis ce jour ils vêcurent
comme s'ils n'avoient pas été
mariés.

On ignore fi M. de Girey
choifit dans les fuites des
moyens plus fûrs pour voir
Mademoifelle d'Argy ; mais
on a fçu qu'elle avoit joué fu-
périeurement le rôle de *Zeneï-
de*, & que depuis elle s'étoit
fort bien mariée. Pour Mada-
me de Girey fes affaires l'ap-
pellerent bien-tôt à Paris ; on
remarqua que le jeune d'Argy
l'y fuivit, on en parla d'abord,
on s'y accoutuma dans les fui-
tes, & lorfqu'ils fe quitterent,
ce fut de fi bonne grace, que
malgré le ton du fiecle, ils
n'eurent à fe reprocher aucun
mauvais procédé.

I DIALO-

DIALOGUE.

HORACE, CATON
le Cenſeur.

HORACE.

OH oui ! je vous en aſſure, de mon tems vous auriez eu bien de l'emploi dans Rome.

CATON.

Vous ne m'étonnez pas. Elle étoit déja ſi corrompue quand je vins ici, que je ne doute pas un inſtant qu'après moi elle ne l'ait été bien davantage.

HORACE.

Cela étoit prodigieux, vous

dis-

die-je. Figurez-vous que l'on
n'y connoissoit plus la tempé-
rance, ni l'amour de la patrie,
ni ce noble désintéressement qui
avoit fait si long-tems le carac-
tére des Romains : & pour la
pudeur, Caton, il y avoit bien
peu de gens qui crussent qu'elle
pouvoit être une vertu. C'étoit,
je vous juré, une ville char-
mante.

CATON.

Charmante, dites-vous, avec
tous les vices que vous conve-
nez qui y régnoient! Dites, di-
tes plûtôt qu'elle étoit devenue
un séjour d'horreur.

HORACE.

Mais non : les vices y avoient
pris une forme plus agréable que
de votre tems ; mais il me sem-

ble

blé qu'il ne feroit pas raifonna-
ble de croire qu'ils y fuffent aug-
mentés. Les hommes font les
mêmes dans nous les âges ; la
feule différence que l'on puiffe
faire de ceux de mon tems à
ceux du vôtre, c'eft que vos
contemporains étoient plus
groffiers, & les miens plus dé-
licats ; que les vertus devenues
plus féroces, avoient par confé-
quent plus d'éclat ; & que les vi-
ces des autres, plus ornés, pa-
roiffoient auffi davantage. Je
crois enfin que les hommes de
votre fiécle étoient plus hypo-
crites, mais qu'ils n'étoient pas
plus vertueux que ceux du mien.

CATON.

Voilà, ou je me trompe fort,
un des plus mauvais raifonne-
mens que l'on puiffe jamais fai-
re,

re. Mais j'en suis peu surpris.
Un Poëte n'est pas accoutumé
à raisonner juste ; & d'ailleurs,
il convient à un libertin tel que
vous, de faire l'apologie d'un
siécle aussi corrompu que l'étoit
celui où vous viviez.

HORACE.

Ah, Caton ! Toujours de l'hu-
meur ! moi, libertin ! moi qui,
dis-je, qui n'ai de mes jours en-
seigné que la Philosophie !

CATON.

La Philosophie ! Et de quel
genre, s'il vous plaît ?

HORACE.

Vous me surprenez peu de le
demander. La Philosophie que
je professois étoit au-dessus de
votre sagesse. C'étoit au sein de

I iij la

la nature que je l'avois puisée.

CATON.

J'ai beau me rappeller vos ou-
vrages, tout ce que j'y vois,
c'est que vous avez chanté l'A-
mour & Bacchus ; & ce n'est
pas entre ces deux Divinités
que marche ordinairement la
sagesse.

HORACE.

Je l'y ai trouvée pourtant :
non cette sagesse orgueilleuse
& féroce dont vous faisiez si fa-
stueusement profession ; plus
propre à effaroucher les hom-
mes qu'à les instruire ; mais cet-
te sagesse douce & commode
qui sçait prendre des plaisirs
ce qu'ils ont de pur & de déli-
cat, qui s'y livre sans s'y plon-
ger, & qui ne tempére l'austé-
rité

rité de la morale, que pour la
rendre plus utile.

CATON.

Certes, il falloit pour maf-
quer la fageffe comme vous fai-
fiez, que vous craigniffiez bien
que ceux à qui vous aviez à la
montrer, ne la reconnûffent.

HORACE.

Eh! croyez-vous l'avoir maf-
quée moins que moi, vous qui
toujours fâché contre toute la
nature, n'aviez pour toute Phi-
lofophie que des principes durs,
fans ceffe étalés avec fafte, &
fort fouvent mal à-propos? Non,
Caton, ce n'eft pas ainfi que la
fageffe fe montre aux humains ;
fimple dans fes leçons, elle les
inftruit fans violence, employe
quelquefois le plaifir pour les ap-
<div align="right">I iiij peller</div>

peller à elle, & ne croit pas que
l'ufage bien entendu de la vo-
lupté foit fi contraire à fes maxi-
mes.

CATON.

Non, elle ne peut parler aux
hommes avec trop de fermeté.
Ce n'eft que par des remédes
durs que l'on parvient à détrui-
re le vice. Montrer un front fé-
vére, ne fe relâcher fur rien,
pourfuivre, foudroyer les vi-
cieux, voilà l'emploi de la fa-
geffe. Il vous fied bien à vous
qui n'avez fçû que boire & chan-
ter, d'ofer lui en affigner une.

HORACE.

Je conviendrai fans peine
que vous avez effrayé plus que
moi, mais je crois que j'ai in-
ftruit mieux que vous; il ne me
sera

fera pas difficile de vous le prou-
ver. Lorfque , par exemple ,
vous étiez convié à un feftin ,
ceux qui l'étoient avec vous,
intimidés par votre préfence,
compofoient leur phifionomie,
& déguifoient leur cœur ; il n'y
en avoit pas un qui, quelqu'é-
loigné qu'il fût de vos princi-
pes , ne parût s'y conformer ,
de peur d'effuyer ces réprimân-
des fi peu ménagées , dont vous
accabliez ceux à qui vous
croyiez les devoir. (Et à qui ,
Caton , les épargniez-vous ?)
Le vice (puifqu'enfin il ne vous
plaît pas d'appeller le plaifir au-
trement) fe cachoit devant vous
avec tout le foin imaginable.
Vous contiez triftement quel-
ques vieilles anecdotes du tems
des Tarquins , ou quelques dits
remarquables & très-ufés de
quelques

quelques Philofophes , ornés de
réflexions à peu près auffi vieil-
les ; des préceptes fur l'agricul-
ture , l'étalage du tems paffé, la
critique du préfent égayoient
votre repas. Vous ennuyiez,mais
pour vous paroître homme de
bien , on parloit comme vous ;
& il n'y avoit point de convives
que les plus rigoureufes maxi-
mes du Portique effrayaffent,
& pas un pourtant qui , hors de
votre préfence , ne fît les cho-
fes qui leur font le plus oppo-
fées. Par Hercule! Caton , vous
voyiez bien les hommes : la fa-
geffe en avoit là corrigé beau-
coup! Moi j'étois fans confé-
quence. La gayeté & l'amour
du plaifir annonçoient feuls Ho-
race. Ma Philofophie couron-
née de myrrhe & de lierre , &
foutenue par la volupté, ne mon-
troit

troit à ceux qu'elle vouloit in-
ſtruire, qu'un viſage riant & ba-
din ; les amours folâtroient avec
elle ; quelquefois elle paroiſſoit
ſe laiſſer endormir par Bacchus :
mais moins elle affectoit d'or-
gueil & de ſévérité , plus les paſ-
ſions ſe développoient devant
elle , & c'étoit alors qu'elle leur
ôtoit ce qu'elles pouvoient avoir
de nuiſible à la ſociété , pour ne
leur laiſſer que ce qu'elles y
pouvoient apporter d'utile &
d'agréable. Il eſt vrai qu'elle
n'appelloit point , *pourceaux
d'Epicure* , ceux qu'elle croyoit
trop livrés aux plaiſirs , & el-
le ne les corrigeoit que plus
ſûrement. Je ne faiſois enfin de
harangue contre perſonne , mais
je mettois plus de morale dans
une chanſon ; je ſçavois en tirer
plus d'une urne de vin de Fa-
lerne,

lerne, que vous n'en trouviez
dans toutes les fages leçons du
Portique.

CATON.

Donc vous prétendez que
l'on peut avec une Ode bac-
chique, amener les hommes à
la connoiffance d'eux-mêmes,
leur infpirer l'amour de l'ordre,
& qu'enfin il faut faifir pour leur
parler fur leurs plus importans
devoirs, les inftans où ils s'en
écartentle plus ? Certes, l'idée
eft rare, & très-digne d'un vo-
luptueux tel que vous: & fans
doute ce fiécle vertueux que
vous célébrez, vous a érigé des
ftatues, non feulement comme
au plus grave, mais encore com-
me au plus utile de tous les Phi-
lofophes.

HORACE.

Non, mais on a plus fait pour

ma

❊ 109 ❊

ma gloire ; on a retenu & prati-
qué mes préceptes.

CATON.

Il eût été extraordinaire qu'on
ne vous eût pas fait un pareil
honneur. Mais, à ce qu'il me
semble, vous pourriez encore
vous plaindre de l'ingratitude
des hommes. Après avoir si lâ-
chement flatté leurs passions,
vous deviez prétendre à de plus
grandes marques de leur recon-
noissance que celles qu'ils vous
en ont données.

HORACE.

Je ne leur en demandois pas
davantage. Je voulois seulement
qu'ils fussent heureux. Je leur
enseignois tout ce qu'il faut pour
l'être ; & c'étoit assez pour moi
de voir que ma présence né
fervoit

fervoit qu'à redoubler leurs plai-
firs.

CATON.

Dignes éleves d'un fi digne
Maître! Rire, chanter, fe livrer
à tous les défordres dont les
hommes font capables, quand
ils ont fecoué le joug de la rai-
fon & des bienféances, & ofer
fe croire Philofophes ! Certes,
on étoit, de votre tems, fage à
bon marché.

HORACE.

Pas tant que vous l'imagi-
nez. Il n'eft pas bien ordinaire
de trouver des Philofophes fans
orgueil & fans humeur, & des
voluptueux fans libertinage.
Croyez-vous, par exemple, que
nous ne méritaffions pas plus
d'eftime de fortir libres & de
fens-

fens-froid, ou de la table la plus délicate, ou des bras de la femme la plus aimable, que vous n'en méritiez , vous, qui faites de vous tant de cas, lorsqu'après avoir bien célébré la tempérance, vous vous retiriez yvre chez vous?

CATON.

Je l'avoue à ma honte , j'ai pouffé trop loin le plaifir brutal de boire. Mais dire que Caton a été capable d'un vice, n'eft pas dire que ce vice en doive être plus toléré.

HORACE.

Aux Dieux ne plaife que je veuille fi bien fervir votre orgueil ! Mais comme pour avoir raifon , je n'ai pas non plus befoin de l'humilier, je vous parlerai

rai comme fi vous euffiez tou-
jours été auffi tempérant que
vous vouliez qu'on le fût. Ne
demandons jamais aux hom-
mes, mon cher Caton, plus de
vertu qu'ils n'en peuvent avoir.
Réglons leurs paffions, ce pro-
jet eft plus sûr & plus utile que
celui de les détruire : ils ne
croyent déja leurs devoirs que
trop difficiles à remplir ; & les
leur montrer fi pénibles , c'eft
plus vouloir les dégoûter de la
vertu , que les encourager à la
fuivre. Le fafte des opinions n'a
jamais fait la fageffe de la con-
duite. Les Dieux , plus fages
que nous , n'auroient pas mis
dans le cœur de l'homme le
goût du plaifir , s'ils lui euffent
défendu d'en prendre; ils le vou-
loient fans doute moins infenfé
qu'il n'eft ; & moins fage auffi
que

que vous voudriez qu'il ne fût.
La Philofophie n'a jamais plus
de droit, que quand elle paroît
avoir moins de prétentions ; &
c'eft entendre mal, & fes inté-
rêts, & ceux même de l'huma-
nité, que de la montrer tou-
jours avec un front fi févére.

CATON.

Adieu, je ne me crois plus
dans l'Elifée, dès que je t'y trou-
ve ; & je ne conçois pas com-
ment les Dieux ont pû m'y ad-
mettre, puifqu'ils ne t'en ont
pas refufé l'entrée.

HORACE.

Oh ! gronde tant que tu vou-
dras. Je ne te quitte point que
je ne t'aye rendu affez raifonna-
ble, pour te faire avouer que je
ne pouvois le paroître plus fans
l'être moins.

K LE

LE POUR ET CONTRE.

-PORTRAIT DE C. C. ***.

EN comptant ſes défauts, dont
le nombre l'étonne,
De lui même ſouvent Damon ſait
peu de cas :
Mais à ſe corriger Damon ne par-
vient pas.
Il ſe gronde trop fort, & trop tôt
ſe pardonne.
On peut le peindre en laid, on
peut le peindre en beau.
Employons, s'il ſe peut, un fidéle
pinceau.
Par amour propre il eſt ti-
mide,
Et par timidité ſtupide.

L'exterieur

L'exterieur eſt froid , l'interieur
 eſt vif ;

Lent dans les petits ſoins , dans ſes
 devoirs actif ;

Il eſt né très-ſenſible , & connoît
 peu la haine ;

Il s'offenſe aiſément , & pardonne
 ſans peine.

Sujet aux paſſions , épris de la
 vertu ,

Damon dans ſes déſirs eſt toujours
 combattu ,

A l'amour du travail il unit la pa-
 reſſe.

 Par fois cauſtique , & jamais
 médiſant ,

 Sans complaiſance , ou par
 trop complaiſant ,

Opiniâtre né , docile par foibleſſe ,

Il voudroit être libre , & s'enchaî-
 ne ſans ceſſe.

Son cœur à l'amitié s'ouvre trop
 aiſément ,

Et

Et les foupçons enfans de la déli-
cateffe,

Dans ce cœur trop fenfible en-
trent facilement :

A cacher fes foupçons avec foin il
s'applique,

Il boude fréquemment, rarement
il s'explique;

Au fort des malheureux toujours
il compâtit.

Il eft quelquefois grand & fouvent
très-petit.

 Quant à l'efprit, je rêve
j'examine,

En dirai-je du mal? En dirai-je du
bien?

Sait-il beaucoup? Tant foit peu
plus que rien;

Affez facilement, dit-on, il ima-
gine.

Paffable en fes Ecrits, en perfon-
ne ennuyeux,

 Philofophe

Philosophe parfois, ne pouvant
faire mieux

 Il fuit le monde, & désire
 lui plaire.

Doux à l'extérieur, au fond assez
malin,

Saisissant les défauts, à les citer en-
clin,

Se connoissant assez toutefois pour
se taire.

Si vous trouvez Damon flatté dans
ce Portrait,

N'en soyez point surpris, par
lui-même il est fait.

Amis, fournissez-lui chacun un bon
Mémoire,

De sa correction il vous devra la
gloire.

SUR

SUR LA MANIERE

DONT LES CHRETIENS

TRAITENT L'AMOUR.

REFLEXIONS TURQUES.

NOus convenons sans dif-
ficulté que vous avez des
gens spirituels & raisonnables:
mais vous devez convenir de
même que vous cessez de l'ê-
tre, dans la maniere dont vous
traitez l'amour. Ecoutez-moi;
& si vous le pouvez, détachez-
vous pour un moment du pré-
jugé de vos usages & de vos
loix, & vous verrez que du
moment que vous sentez de l'a-
mour, vous êtes coupables.

L'a-

L'amour eſt quelque choſe
de plus qu'une vive approba-
tion du mérite d'un objet ; il
s'y joint un ſentiment que nous
ne connoiſſons que par ſon ef-
fet, & cet effet nous porte à
nous aprocher continuellement
de plus près en plus près, de
l'objet de qui nous tenons cetté
impreſſion.

Ou vous réſiſtez à ces deſirs,
ou vous leur rendez ce tribut
agréable, que la Providence
les a mis en droit de vous de-
mander, tant que le printems,
l'été & l'autonne ne ſont pas
de vaines ſaiſons chez vous. Si
vous les rebutez, vous êtes cou-
pables envers le plus précieux
uſage de vos ſens, que vous ait
diſpenſé la nature : uſage qu'il
ne dépend pas de nous d'accep-
ter toujours, ni de traiter plei-
nement

rement à notre gré! Si vous les
écoutez ces défirs, ou plûtôt
les befoins attachés à notre mé-
chanifme, vous ne pouvez le
faire fans crime. Le feul défir
(tout indépendant qu'il. eft de
vous) vous eft défendu par la
plus grave de vos loix, & vous
rend coupable ; mais que vous
l'êtes bien davantage par l'inju-
re que vous faites à la Provi-
dence, en regardant comme
criminels des mouvemens qui
portent également à l'agréable
& à l'utile ; des affections qu'el-
le a placé au dedans de vous,
comme le chef-d'œuvre de fa
bienfaifance, & dont la priva-
tion néceffaire vous rendroit à
vous même honteux & mépri-
fable ! Agiffez- vous auprès de
de l'objet que vous aimez? vous
cherchez d'abord à lui plai-
re;

re ; & nous apprenons de tou-
tes nos régions , que les moyens
que vous y employez font pref-
que toujours bas & équivoques;
vous tâchez enfuite de lui per-
fuader ce que votre préjugé
vous contraint de condamner ,
& ce qui eft condamné du fien,
quelle fcelleratefse ? Et que vous
réuffifsiez ou non , des foins
toujours trop éclatans tympani-
fent bien-tôt dans le public un
objet à qui la reconnoiffance
devoit infiniment nous atta-
cher. Enfin vous dégradez à là
fois, l'homme, la nature, la
femme & la vérité.

Vous laffez-vous d'être fi cou-
pable ? Vous vous mariez ; &
comment cela ? avec une feule
femme, & pour toujours; fem-
me qui ne pouvant faire le Pro-
tée à tous les changemens qui

L naîtront

naîtront dans votre goût n'est
que le frivole objet de l'espé-
rance mal fondée qu'elle rem-
plira tous vos desirs. Par-là,
vous débutez certainement par
être coupable envers vous, &
ce n'est que pour un tems assez
court que vous cessez de l'être
envers les autres : c'est ce que
vous allez voir.

Cette femme est aimée ou ne
l'est pas de vous. Si vous ne
l'aimez pas, vous êtes coupable
de l'avoir choisie aux dépens
de l'affection tendre & unique
que vous lui devez. L'aimez-
vous ? Votre amour vous trom-
pe l'un & l'autre par l'idée vai-
ne où vous êtes, & où elle est
que nulle impression étrangere
n'éfacera celle qu'elle vous fait;
& pour rendre votre état plus
odieux, vous vous assujettissez
encore

encore à des fermens que né-
ceffairement doit fuivre le par-
jure ? Si vous croyez de bonne
foi que vous aimerez toujours
uniquement cette femme , &
que nul e autre ne partagera
avec elle les actes amoureux
de votre cœur, c'eft que votre
cœur eft un fot , accoutumé à
fe laiffer tromper , & à rece-
voir à la place de ee qu'il de-
mande , ce que vos préjugés
veulent lui donner. Enfin où
vous mene donc cette unité de
mariage prife dans fon plus
beau jour ? A des plaifirs de
peu de durée, fuivis néceffaire-
ment de nouvelles impreffions,
& de nouveaux défirs , que le
défaut de varieté dans les gra-
ces & dans les façons d'une
feule femme, vous forcent de
recevoir. Surmontez-vous les
L ij défirs ?

désirs ? Le scrupule & la Reli-
gion vous font rendre à cétte
femme enlaidie , des devoirs
que vos sens plus éclairés que
vous s'efforcent à lui refuser.
C'est en vain que vous tâchez
de vous le déguiser , votre idée
ne peut embrasser avec succès
un objet éloigné qui vous char-
me, quand vos bras embarassent
vos désirs sous le joug d'une
femme qui ne vous plaît plus,
à moins que votre cœur dégra-
dé ne soit atteint de cette vile
brutalité qui ne distingue rien,
cette tendre satisfaction qui ne
suit que le goût ne sçauroit être
de la partie ; & si vous suivez
ces désirs nouveaux, vous al-
lez contre vos principes & con-
tre votre foi , vous devenez
coupable, & vous ne pouvez
ensuite opérer en faveur de vos
désirs,

désirs que par des soins qui sont
coupables encore.

Non, vous ne connoissez ni
le méchanisme de votre cœur,
ni le point qui doit borner l'u-
sage des biens que nous dispen-
se la nature ; & vous ne devez
pas lui sçavoir mauvais gré des
prérogatives palpables que sur
cet article nos usages nous ont
donné sur vous ; l'amour com-
posé de désirs & de jouissance,
n'a chez vous que des désirs
coupables envers vos loix, &
une jouissance coupable envers
vous même.

IL NE FAUT JAMAIS
COMPTER SUR RIEN.

Avanture très-véritable arrivée dans la Province de Picardie.

PAris & la Cour ne fournissent pas toujours les meilleurs histoires. Les personnages en sont trop connus, & leurs ridicules vous excedent avant de produire un évenement qui vous amuse. Je prends le parti de raconter une avanture de Province ; j'y passe six mois l'année , les sots m'y divertissent quelquefois, & me

me font trouver en petit air de
nouveauté aux fats que je re-
vois à mon retour.

J'étois en Picardie dans un
de ces Châteaux antiques , où
les maris croyent leurs fem-
mes en sûreté , parce que le
foir on leve le pont-levis , &
où les meres répondent de
leurs filles , parce qu'elles cou-
chent souvent fous le même ri-
deau.

Pour se prêter à mon histoi-
re , il faut que les Habitans du
quartier de Richelieu & du
Fauxbourg fçachent que dans
les campagnes éloignées il y a
peu de chambres qui n'ayent
plusieurs lits , & qui reffem-
blent plutôt à une maison qu'à
un appartement.

La Maîtreffe du lieu où j'é-
tois avoit beaucoup d'usage du

monde ; elle paſſoit tous ſes
hyvers à Abbeville , faiſoit
pendant l'automne quelques
petits voyages à la ville d'Eu,
& s'étoit même trouvée à Sain-
te Menehoult au paſſage du Roi.
Vous jugez bien que M. d'Or-
meville ſon mari avoit une très-
grande conſideration pour el-
le ; c'étoit un homme inſtruit,
qui recevoit exactement les
Nouvelles à la main , & le
Journal de Verdun. Mais les
Sçavans ont ſouvent peu de
génie , il étoit dans le cas. Et
de ſon propre fonds c'étoit un
être à figure humaine , qui n'a-
voit reçu la faculté d'articuler
que pour fournir la preuve
qu'il n'avoit pas celle de pen-
ſer.

Mademoiſelle d'Ormeville
leur fille..... Ah , Mademoi-
ſelle

felle d'Ormeville étoit char-
mante ! J'en devins amoureux,
c'eft-à-dire, je voulus l'avoir ; je
prive mon Lecteur de la finef-
fe de ma déclaration, de la fo-
lidité de la réponfe , de mes
inftances & de la réfiftance.
J'ai beaucoup d'efprit, je fçais
dire de jolies chofes , je ne
fçais point raifonner; ainfi je la
perfuadai.

Les conventions étoient fai-
tes, on vouloit bien me ren-
dre heureux ; il s'agiffoit de le
pouvoir, c'étoit le point criti-
que. Mademoifelle d'Orme-
ville couchoit dans la même
chambre que fa mere ; M.
d'Ormeville, quoiqu'il eût été
Chevaux-Leger , & par con-
féquent homme de Cour , paf-
foit toutes les nuits avec Ma-
dame.

Malgré

Malgré tant de difficultés,
il fut conclu que je tâcherois
de m'introduire la nuit à côté
de la fille, & que je goûtenois
mon bonheur, en obfervant un
filence auffi exact que celui
qu'on devroit garder lorfqu'il
eft paffé. On foupe, on fe re-
tire, minuit fonne, tout étoit
calme dans la maifon ; j'ouvre
bien doucement la porte de
ma chambre, on ne voyoit ni
ciel ni terre, j'avance deux
pas, je m'arrête, je regarde
comme fi je pouvois voir. Je
marche à tâton, je crois tou-
jours que l'on m'obferve, je
gagne l'efcalier, je me crois
perdu, parce que les dégrés
qui étoient de bois craquoient
fous mes pieds, à la fin je me
trouve defcendu ; j'arrive à la
porte, je cole mon oreille
contre

contre la ferrure, je triomphe,
j'entends M. & Madame d'Or-
meville qui ronflent en duo ;
je passe légerement la main sur
cette porte, & je sens qu'aussi-
tôt elle s'entrebaille par grada-
tions, jusqu'à ce qu'il y ait as-
sez de place pour me couler
dans la chambre. C'étoit l'ado-
rable d'Ormeville qui m'atten-
doit ; je la saisis par sa robe
de nuit, j'ai toujours crû que
c'étoit sa chemise. Nous fai-
sons les cinq ou six premiers
pas avec tout le succès possi-
ble, nous touchions au but quand
je rencontre une maudite chai-
se qui me fait tomber à la ren-
verse. M. & Madame d'Or-
meville se réveillent & crient,
qui va là, qui va là, avec tou-
te la force des gens qui ont
bien peur. La fille qui avoit
tout

tout l'esprit imaginable s'avise
aussi-tôt de contrefaire le chat.
Ah ! c'est un maudit chat qui
est ici, dit le pere, & qui fait
tout ce vacarme, je vais le
chasser. Non, non mon pere,
dit la fille, je vais le faire for-
tir. Pendant cette conversa-
tion elle m'avoit amené jusqu'à
son lit, dans lequel je m'étois
glissé ; elle fit quelques tours
de chambre, en contrefaisant
toujours le chat ; le pere & la
mere ne cessoient de crier, ti-
rez vilain chat, à chat, à chat.
Mademoiselle d'Ormeville dit,
ah, le voilà dehors, & vient
aussi-tôt me rejoindre. Pen-
dant tout ce tems je pâmais de
rire, & je mordois ma couver-
ture de peur qu'on ne m'enten-
dît, j'aurois certainement écla-
té si l'idée du plaisir dont je me
voyois.

voyois près ne m'en eût empê-
ché. Il fallut attendre cepen-
dant que M. & Madame d'Or-
meville fuſſent rendormis. Ma-
demoiſelle d'Ormeville étoit à
côté de moi, & par conſéquent
à portée de juger, ſans que je
parlaſſe, avec quelle impatience
j'attendois le ſommeil de ſes pa-
rens. Nous crûmes nos vœux
remplis , parce que depuis
quelques momens nous n'en-
tendions plus M. d'Ormeville
diſſerter ſur l'incommodité des
ſouris , qui rendent néceſſaire
l'inconvenient des chats. J'al-
lois être heureux, quand tout
à coup nous ſentons la cham-
bre fortement ébranlée par plu-
ſieurs ſecouſſes qui paroiſſoient
venir de deſſous terre. Voilà
nos bonnes gens réveillés plus
que jamais ; M. d'Ormeville
<div align="right">aſſure</div>

aſſure que c'eſt un tremble-
ment de terre, Madame d'Or-
meville ſaiſie d'effroi s'écrie:
ma fille, ma fille, c'eſt un
tremblement de terre, nous
allons périr. Sentez-vous le
remuement qui ſe fait ? oui,
ma mere. Ah ! ma chere fille,
diſons l'oraiſon du Pere Guil-
menet ſur le tonnerre. Mon-
ſieur d'Ormeville ſe leve, ſort,
appelle les domeſtiques, de-
mande de la lumiere : moi je
ſaiſis ce moment, je m'eſqui-
ve ; j'écoute ſur l'eſcalier, &
j'entends un valet qui rappor-
toit une chandelle de la cuiſi-
ne, & qui diſoit que ce trem-
blement de terre n'étoit autre
choſe que trois chiens qu'on
avoit enfermés ſans y prendre
garde, & qui s'élançoient après
un quartier de mouton pendu.

à

à un crochet qui tenoit au plancher, & qui répondoit à la chambre ; je pris le parti de me coucher ; je me fis raconter l'avanture le lendemain comme si je l'avois ignorée. Mais Mademoiselle d'Ormeville n'eut pas la force de prendre sur elle de m'introduire une autre nuit ; ainsi je partis sans avoir reçu une seule des faveurs dont j'avois lieu de croire que j'allois être comblé, & M. & Madame d'Ormeville ne mangerent point leur mouton, ce qui fait voir qu'il ne faut jamais compter sur rien.

NOU-

NOUVELLE

ESPAGNOLLE.

Le mauvais exemple produit autant de vertus que de vices.

ALphonse le jeune, convaincu par le désordre général qui régnoit dans le Royaume de Castille à la mort d'Alphonse le Cruel, que l'extrême sévérité n'est pas le meilleur soutien des loix, se proposa en montant sur le trône de calmer les esprits, de rassurer les cœurs, & de faire autant d'heureux que son prédécesseur avoit fait de miserables.

Né comme tous les hommes
avec

avec ce penchant à la domina-
tion, que l'on nomme tyrannie
quand les Rois en abusent, Al-
phonse auroit peut-être été in-
juste & sanguinaire, s'il eût suc-
dédé à un bon Roi : son goût
pour la société étoit contrarié
par son penchant à la défiance;
l'un & l'autre soutenus par l'au-
torité, précipitoient également
son indignation & sa bienveil-
lance ; violent, absolu, inhu-
main, il tempéroit ces défauts
de la Royauté par un heureux
naturel, aidé de cet amour-pro-
pre éclairé, qui fait trouver une
volupté plus délicate dans les
victoires que l'on remporte sur
ses passions, que dans le plaisir
de les satisfaire.

Il fallut plusieurs années pour
rétablir la confiance & ramener
ner à la Cour ces fiers Castil-

Ians que les proscriptions, ou l'esprit d'indépendance en avoient éloignés.

Dom Pédre de Médina y parut un des derniers ; son pere avoit perdu la tête sur un échaffaut, par les ordres d'Alphonse le Cruel : resté dans un âge fort tendre sous la conduite d'une mere vertueuse, il avoit partagé ses malheurs & sa tendresse avec une sœur aimable, dont le caractére, vrai, noble & généreux ne se développoit que sous les dehors de la naïveté, de la douceur & de la confiance.

Les contrastes forment plus de liaisons intimes que les rapports d'humeur ; nous cherchons dans les autres les vertus & les bonnes qualités qui ne disputent rien aux nôtres ; l'indulgence

dulgence pour les défauts que
l'on n'a pas, donne une appa-
rence de supériorité, qui dé-
dommage de ce qu'ils font souf-
frir.

La fierté du caractére de
Dom Pédre inspiroit à sa sœur
cette fermeté d'ame, aussi né-
gligée dans l'éducation des fem-
mes, que nécessaire à leur con-
duite : la raison d'Elvire sou-
tenue du charme de la persua-
sion, tempéroit l'humeur altiére
de son frere; si elle trouvoit en
lui ce qui pouvoit satisfaire son
goût pour les belles connoissan-
ces (que les femmes acquérent
rarement & toûjours trop tard,)
Dom Pédre trouvoit dans la
confiance naïve de sa sœur, les
délices d'une société aussi pure
qu'intéressante ; ainsi nécessai-
res l'un à l'autre, les liens du
M ij sang

fang n'entroient prefque pour rien dans leur attachement réciproque, peut-être n'en étoit-il que plus folide.

Élvire avoit dix-huit ans, & fon frere vingt-cinq, lorfque leur mere mourut, & qu'Alphonfe les rappella à la Cour, en rétabliffant Dom Pédre dans les charges que fon pere avoit poffédées ; il quitta moins fa folitude qu'il n'en fut arraché par l'intérêt de fon aimable fœur : fon caractére indépendant lui auroit fait préférer l'efpéce d'empire qu'il s'étoit formé dans fa retraite, aux honneurs partagés avec fes égaux ; mais trop jufte pour condamner Élvire à une obfcure médiocrité, il ne balança pas à obéir aux ordres du Roi.

Ils furent reçus à la Cour, comme

comme on y reçoit toutes les
nouveautés. Quoiqu'il y eût de
très-belles femmes, la régula-
rité de leurs traits fut bientôt
effacée par la modeftie, la no-
bleffe & les graces de la phi-
fionomie d'Elvire ; elle avoit ce
qu'on appelle une figure inté-
reffante : la curiofité, l'admira-
tion & le défir de lui plaire fe
confondirent prefque en même
tems dans le cœur des hom-
mes ; la crainte, la jaloufie &
le dépit dans celui des fem-
mes : tous ne parloient que
d'Elvire.

Le Roi ne connoiffoit de
l'amour que les goûts paffagers;
auffi fe trompa-t-il long-tems
fur celui qu'il commençoit à
fentir pour Elvire : en honorant
le frere de fa faveur, en le com-
blant de fes graces, il croioit
donner

donner à la générofité ce qu'il
n'accordoit qu'à fa paſſion naiſ-
fante pour la ſœur. Dom Pédre
s'attribuoit de bonne foi la fa-
veur de ſon Maître, comment
s'en ſeroit-il défié? Le bandeau
de la préſomption eſt bien plus
épais que celui de l'amour.

A l'égard d'Elvire, il n'étoit
pas ſurprenant qu'elle fût en-
core moins pénétrante, une
jeune perſonne à ſon entrée
dans le monde, eſt trop occu-
pée à concilier les idées qu'el-
le en reçoit avec celles qu'elle
s'en étoit formées, pour voir
au-delà des apparences.

Elvire raiſonnoit, mais ſon
cœur n'avoit pas encore été
éclairé par ce ſentiment infail-
lible, indéfiniſſable, ſupérieur à
la raiſon, que l'on devroit peut-
être nommer inſtinct : il falloit
une

une occafion pour le dévelop-
per, elle fe préfenta bien-tôt.

Le Royaume commençoit
à devenir affez tranquille pour
que le Roy pût donner quel-
que tems aux plaifirs; il les crut
même néceffaires à fa politi-
que; il falloit occuper, ou di-
ftraire des Courtifans oififs : c'é-
toit donc par raifon d'Etat qu'il
donnoit des fêtes ; mais Elvire
ne paroiffoit à la Cour que ces
jours-là, & il en donnoit fou-
vent.

Sur la fin de l'automne il y
eut une Chaffe, où le Roi in-
vita toutes les Dames ; Elvi-
re qui n'aimoit pas les plaifirs
bruiants, laiffa paffer tout ce
qui s'empreffoit à fuivre le Prin-
ce, afin de pouvoir s'écarter li-
brement. Quand elle crut n'ê-
tre plus remarquée, elle pro-
poſa

pofa à Ifabelle de Mendoce de
venir fe repofer avec elle. Après
avoir donné ordre à leurs gens
de les attendre, elles s'enfon-
cerent dans le bois, & s'affirent
au pied d'un arbre, dont le feuil-
lage épais formoit une efpéce
de berceau.

Tandis qu'Elvire livroit fon
ame aux charmes de la nature,
& qu'elle goûtoit délicieufe-
ment la fraicheur de l'air, la
douceur du filence, la tendre
obfcurité qui régnoit dans la
forêt, Ifabelle étoit toute en-
tiére à racommoder une plume
de fon chapeau : leurs occupa-
tions les caractérifoient.

Ce n'eft pas qu'Ifabelle n'eût
tout ce qu'il falloit pour être
mieux ; mais fon efprit, ébloui
par le feu de fon imagination,
déplaçoit fes bonnes qualités &
même

même ses défauts : Coquette de
bonne foi, sa franchise étoit plus
dangereuse que l'art le plus
adroit ; pour servir ses amis elle
sacrifioit tout, jusqu'à leur se-
cret : officieuse, aussi empres-
sée qu'imprudente, elle nuisoit
avec les meilleures intentions :
sa bonté lui donnoit des amis,
sa sincérité lui donnoit des
Amans ; elle étoit par tout, on
l'aimoit par tout.

Elvire la voyoit souvent, au-
tant par amitié que pour flatter
la passion que son frere avoit
pour elle.

Le plaisir de s'entretenir avec
elle-même auroit fait garder
long-tems le silence à Elvire ;
mais Isabelle, qui ne pensoit
qu'en parlant, le rompit bien-
tôt. Vous rêvez, dit-elle à El-
vire, (en tirant de sa poche une

boëte

boëte à mouches, pour voir s'il
n'y avoit plus rien de dérangé à
fa parure.) Eh ! qui n'admire-
roit de fi belles chofes, répon-
dit Elvire ? Quoi donc, que
voyez - vous, reprit vivement
Ifabelle ? Ces arbres, dit Elvire,
ce gazon, cette verdure, ce
calme délicieux qui ravit les
fens ... Quoi ! interrompit Ifa-
belle en éclatant de rire, ce
font-là les objets de votre pro-
fonde méditation ? Eft-il quel-
que chofe de plus admirable,
répondit Elvire, que les ouvra-
ges de la nature ? Ah ! beau-
coup, répondit Ifabelle, je ne
vois rien de fi ennuyeux que
fon éternelle répétition, on vi-
vroit des fiécles fans efpérance
de voir du nouveau, ce font
toujours les mêmes objets tra-
vaillés fur le même deffein. Les
animaux

animaux ne différent de nous
que par quelques nuances ex-
térieures. On dit même qu'il
n'y a pas jusqu'aux plantes qui
n'ayent des reſſemblances avec
les êtres vivans. Si vous admi-
rez tout cela, pour moi, je n'y
vois rien que de fort mal adroit.
Cet ordre des ſaiſons que l'on
trouve merveilleux, ne me pré-
ſente qu'une ſucceſſion de mil-
le incommodités différentes.
Le printems me paroîtroit aſſez
agréable, s'il étoit mieux en-
tendu, mais toujours des feuil-
les, toujours du verd, toujours
du gazon, cela eſt inſupporta-
ble. Je conviens cependant
qu'il y a dans tout cela de quoi
faire de jolies choſes; avec du
goût, ſans preſque rien changer,
je voudrois rendre la nature
auſſi belle que l'art.

N ij Par

Par exemple, je laisserois à
peu près la figure des arbres,
telle qu'elle est, mais tous au-
roient leurs feuilles en ca-
mayeux de différentes couleurs:
l'un couleur de rose, l'autre
bleu, un autre jaune; si les nuan-
ces me manquoient, j'en ima-
ginerois tant de nouvelles qu'-
aucun ne se ressembleroit: au
lieu de cette écorce rude inu-
tile, désagréable, celle de mes
arbres seroit de glace de mi-
roirs; avec cinq ou six jolies
femmes & autant d'hommes,
une forêt seroit aussi animée
qu'une salle de bal; plus ingé-
nieuse que la nature, je ren-
drois mes bois aussi amusans la
nuit que le jour, en garnissant
toutes les branches de mes jo-
lis camayeux de ces insectes lui-
sans qui feroient là un effet ad-
mirable. Je

Je voudrois aussi qu'il fût
très-vrai qu'on ne marchât que
sur des fleurs ; je les ferois tou-
tes aussi basses que le gazon, &
de couleur encore plus variées
que mes arbres ; enfin que n'i-
maginerois-je pas pour donner
des graces à cette insipide uni-
formité de la nature ?

Isabelle auroit sans doute
poussé beaucoup plus loin la
réforme de l'univers ; mais elle
fut interrompue par un cri que
fit Elvire, en se levant avec
précipitation ; Isabelle en fit au-
tant, sans sçavoir ce qui cau-
soit la frayeur de sa compagne.
Elles songeoient à fuir, quand
un jeune homme couvert de
sang, vint tomber presque à
leurs pieds.

La compassion succéda à la
frayeur ; demeurons, dit Elvi-

N iij re,

re, ce malheureux périroit peut-
être faute de secours. Toutes
deux s'en approcherent & le
trouverent sans connoissance:Je
crois qu'il n'est qu'évanoui, dit
Isabelle, je vais le faire revenir:
Tout de suite elle tira de sa po-
che un flacon rempli d'un éli-
xir violent, qu'elle lui répan-
dit sur le visage ; en effet,com-
me c'étoit principalement à la
tête que le jeune homme étoit
blessé, la douleur excessive que
cette eau lui causa rappella bien-
tôt ses sens.

Elvire fut le premier objet
qui se présenta à sa vûe, ses
yeux s'y arrêterent, ils sem-
bloient se ranimer, mais le
sang qu'il perdoit en abondan-
ce, le fit bientôt retomber dans
son premier état; ses regards
expressifs, tendres, languissans,
<div align="right">porte-</div>

porterent un sentiment plus vif
que la pitié dans le cœur d'El-
vire: elle s'affit à côté de lui,
& d'une main soutenant sa tête,
de l'autre elle essayoit d'arrêter
son sang avec un mouchoir,
dont elle pressoit ses blessures;
allez, dit-elle, ma chere Isa-
belle, allez appeller nos gens;
ils donneront à ce malheureux
des secours plus efficaces que
les nôtres; sans doute il mérite
tous nos soins.

Au moment qu'Isabelle s'é-
loignoit, le Roi qui cherchoit
Elvire arriva suivi de toute sa
Cour; elle rougit en le voyant,
posa doucement à terre la tête
de l'Inconnu, se leva, & cou-
rant à ce Prince : Ah ! Sire,
s'écria-t-elle, ordonnez que l'on
secoure ce jeune homme, il est
dangereusement blessé : le con-

noissez-

noiflez - vous, Madame, demanda le Roi avec un air auffi froid que celui d'Elvire étoit empreffé? Non, Sire, répondit-elle en baiffant les yeux; mais pour être fecourable, il ne faut connoître que le malheur. Vous avez raifon, Madame, dit le Roi avec un peu d'embarras, vous ferez obéie. En même tems il ordonna à fes Chirurgiens de vifiter les bleffures de l'inconnu.

Elvire profita de ce moment pour tirer Dom Pédre à l'écart: Mon frere, lui dit-elle; écoutez-moi avec bonté; il femble que le deftin de ce malheureux l'ait conduit à mes pieds; je ne puis me réfoudre à l'abandonner, les ordres du Roi feront furement mal exécutés; faites-le conduire chez vous, je vous en con-

conjure; pour connoître qu'il ne
mérite pas son fort, il n'y a qu'à
le regarder. Je partage votre pi-
tié, ma sœur, répondit Dom Pé-
dre, je vais demander au Roi la
permiffion..... mais il faut la de-
mander vivement, interrompit-
elle, afin qu'il ne puiffe vous la
refufer. Vous ferez contente,
reprit Dom Pédre en la quit-
tant, pour fe rapprocher du
bleffé, que le Roi regardoit
panfer avec attention.

Si l'empreffement d'Elvire
avoit paru déplaire au Roi, il
n'avoit pû voir l'Inconnu de
plus près fans s'intéreffer à fon
malheur. L'inftinct toujours
vrai, ne produit de mauvais ef-
fets que dans les ames médio-
cres; d'ailleurs la mine, la tail-
le, un air noble, qui perçoit à
travers le défordre du bleffé,

ne

ne laiſſoient pas douter qu'il ne
fût d'une naiſſance au-deſſus du
commun. Le Roi auroit bien
voulu en ſçavoir davantage;
mais à toutes les queſtions qu'on
lui faiſoit, il ne répondoit que
par des ſignes de reſpect & de
reconnoiſſance.

Dès que le premier appareil
fut poſé, Dom Pédre obtint
du Roi, non ſans quelque dif-
ficulté, la permiſſion de le faire
tranſporter chez lui ; la chaſſe
étoit finie ; on ne s'entretint
pendant le retour que de l'a-
vanture du bleſſé ; à la Cour
plus qu'ailleurs , on épuſe les
conjectures ; Elvire rêveuſe,
ſans ſe mêler de la converſa-
tion, n'en faiſoit peut-être pas
moins, mais elle ne les com-
muniquoit à perſonne.

Son premier ſoin en arrivant
chez

chez elle fut de donner des or-
dres exprès & cent fois répé-
tés , pour que l'Inconnu fût
fervi avec toute l'attention
que demandoit fon état ; Elvi-
re pour la premiere fois vouloit
être obéie ; le cœur veut bien
plus déterminément que l'ef-
prit.

On fçut en peu de jours qu'il
n'y avoit aucun danger pour le
malade;mais il ne parloit point;
les Chirurgiens démontroient
qu'une de fes bleffures offenfoit
confidérablement les organes
de la parole & de l'oüie, tou-
jours affectés l'un par l'autre :
le malade cependant n'étoit
point fourd, mais felon eux, il
devoit l'être, & ne pouvoit gué-
rir que par un miracle de l'art.

Cette circonftance altéroit
la joye qu'Elvire avoit d'ap-
prendre

prendre qu'il n'y avoit plus de
danger pour sa vie ; il ne parle-
ra jamais, difoit-elle triftement,
cela eft bien incommode.

Depuis la rencontre de l'In-
connu, Ifabelle ne quittoit plus
Elvire ; elle affeêtoit avec lui
un redoublement de coquétte-
rie, qui défefperoit Dom Pé-
dre & donnoit de l'inquiétude
à Elvire ; mais la facilité qu'el-
le lui procuroit de paffer les
après-midi dans la chambre du
malade, où la bienféance l'au-
roit empêchée d'aller feule, le
plaifir que Dom Pédre avoit
de la voir plus fouvent, les dé-
dommageoit l'un & l'autre des
chagrins qu'elle leur caufoit.
Ces quatre perfonnes ne fe quit-
toient qu'autant que le devoir
de Dom Pédre l'appelloit à la
Cour.

II

Il est naturel de croire que
les gens qui ne parlent pas,
n'entendent point : ce préjugé
joint aux raisonnemens des
Chirurgiens, faisoit oublier que
l'on parloit devant un tiers.

Un jour que Dom Pédre
faisoit de violens reproches à
Isabelle sur un long entretien
qu'elle avoit eu à la Cour avec
Dom Rodrigue son ennemi &
son rival, on vint de la part
du Roi s'informer de la santé
de l'inconnu. Dom Pédre sor-
tit pour aller lui-même en ren-
dre compte au Prince. Isabelle
se voyant libre, dit à Elvire:
Votre frere devient de jour en
jour plus insupportable; sans l'a-
mitié que j'ai pour vous, je
romprois tout-à-fait avec lui:
mais a-t-il tort, reprit douce-
cement Elvire? Vous connoif-
fez

fez la haine que Dom Rodri-
gue a pour nous ; vous fçavez
combien cet homme eft dan-
gereux, & vous avez avec lui
l'air de la plus grande intelli-
gence : Vous portez la coquet-
terie jufqu'à vouloir plaire à cet
inconnu, qui ne pourra jamais
vous dire s'il vous aime, ajou-
ta-t-elle en foupirant ; que mon
Frere eft malheureux ! Vous
n'avez nul ménagement pour
lui ; cependant il vous adore :
Belle raifon, reprit Ifabelle, s'il
faut mefurer l'amour que l'on
prend fur celui que l'on donne,
vous aimez donc le Roi à la
folie. Vous prenez un mauvais
détour, reprit Elvire (avec un
petit mouvement d'impatience)
le Roi ne m'aime pas, & quand
il m'aimeroit . . . Eh bien ! in-
terrompit Ifabelle, quand il
vous

vous aimeroit ? Achevez comme ·
me s'il étoit vrai ; hors vous ,
personne n'en doute; que feriez
vous ? Pendant qu'Isabelle par-
loit , Elvire qui étoit assise vis-
à-vis de l'Inconnu , rencontra
ses yeux qu'il baissa avec tant
de tristesse , que son dépit en
augmenta ; elle répondit enco-
re plus vivement : Quand il
m'aimeroit , je ne l'aimerois
jamais ; il y a trop d'éloigne-
ment de son caractére au mien.
Eh, qu'importe pour un Roi ,
reprit Isabelle ; cela n'importe
même guéres pour un particu-
lier ; aime-t'on tout son amant ?
Cela ne se peut pas , les agré-
mens personnels & les belles
qualités sont trop partagées.
Vous voyez que j'aime dans
votre frere la noblesse de son
ame, sa bonne foi ; j'aimerois
<div align="right">dans</div>

dans un autre la jolie figure ;
la douceur de la phifionomie ;
je ne m'engage avec perfonne,
je leur dis naturellement ce qui
me plaît ou déplaît en eux; &
fi j'étois à votre place, en di-
fant au Roi que je l'aime
Eh! mais je ne lui dis point,
s'écria Elvire; en vérité votre
obftination me défefpere ; je ne
lui dis point, & je ne lui dirai
jamais. Tant pis, reprit Ifabel-
le ; fi vous n'accoutumez votre
cœur à s'amufer de tout au pre-
mier mouvement de fimpathie
que vous rencontrerez, vous
aimerez férieufement.

Ce feroit la feule façon dont
je voudrois aimer, répondit El-
vire ; comme l'amour involon-
taire peut feul être excufé, je
me croirois moins coupable
d'aimer beaucoup, que d'aimer
médio-

médiocrement. Ah ! vous irez
plus loin., s'écria Isabelle : une
fois séduite , vous craindrez de
n'aimer pas assez. Que je vous
plains ! Que vous ferez malheu-
reuse., quand les défauts de vo-
tre Amant viendront défigurer
l'agréable idole que votre cœur
s'en sera formée! Je ne m'en croi-
rois pas plus malheureuse , re-
prit Elvire ; il me semble que
l'on doit voir les défauts de ce
que l'on aime , du même œil
que les siens propres : l'amour
qui s'en offense n'est qu'une foi-
ble amitié. Vous ne désirez donc
pas un Amant parfait, repliqua
Isabelle en riant ? Je ne désire-
rois pas une chimere , répondit
Elvire ; les vertus qui méritent
l'estime générale auroient les
mêmes droits sur la mienne; je
m'imagine d'ailleurs que le bon-

heur qui confifte dans la tendre
union des ames , dépend d'une
fincérité irréprochable , & de la
confiance la plus intime ; j'en
exigerois beaucoup , & je me
croirois aimée foiblement , fi
l'on n'en exigeoit autant de
moi : je voudrois auffi que mon
Amant eût affez de candeur
pour n'effayer de me convain-
cre de fes fentimens, qu'après
s'en être convaincu lui-même :
je ne fçai, ajouta-t-elle, en baif-
fant les yeux, fi je ne voudrois
pas qu'il fût malheureux. On ne
rend point affez heureux quel-
qu'un qui l'eft déja. Fort bien,
dit Ifabelle en fe levant , avec
cette façon de penfer on fait le
bonheur des autres, mais on ne
fait affurément pas le fien. Vous
fortez, dit Elvire ? Non répon-
dit Ifabelle ; attendez-moi : je
vais

vais dans ce cabinet écrire une
chanſon que j'ai faite ſur l'hu-
meur de votre frere ; je veux la
lui donner, je ne ſerai qu'un mo-
ment.

Elvire voulut la ſuivre, mais
en paſſant auprès du lit de l'In-
connu , il la retint doucement
par ſa robe. Arrêtez , adorable
Elvire , lui dit il aſſez bas pour
n'être entendu que d'elle , je
ſuis ce malheureux qui auroit
droit de vous plaire, s'il ſuffiſoit
de vous adorer. Vos charmes
ont ſéduit ma raiſon ; une juſte
indignation contre les hommes
m'avoit condamné à garder
avec eux un ſilence éternel, l'a-
mour ſeul pouvoit me le faire
rompre : ſi l'offre des premiers
vœux d'un cœur pur vous offen-
ſe , je reprens le deſſein que j'a-
vois formé, rien ne pourra m'en
diſtraire. O ij El-

Elvire à la voix de l'Inconnu
fut faisie de tant différens senti-
mens, qu'ils suspendirent réci-
proquement leur effet. Elle sem-
bloit vouloir s'éloigner , mais
l'Inconnu la retenant toujours :
pardonnez-moi, Madame, conti-
nua-t'il, la violence que je vous
fais : voici le moment décisif
de ma vie ; je ne suis pas assez
téméraire pour espérer, mais je
suis trop malheureux pour avoir
quelque chose à craindre. J'ai
parlé, belle Elvire , vous seule
le sçavez ; que tout autre l'igno-
re ; gardez mon secret, c'est la
seule grace que je vous deman-
de à présent, me la refuserez-
vous ? Répondez-moi , char-
mante Elvire ; que j'entende de
cette belle bouche un mot qui
me soit adressé ; quel qu'il puisse
être, il sera cher à mon amour.

Je

Je garderai votre secret, répon-
dit-elle d'une voix timide, per-
mettez moi seulement de le
communiquer à mon frere; il
ne doit rien ignorer de ce que
je sçai, & vous lui devez votre
confiance. Vos volontés sont
mes loix, Madame, reprit l'In-
connu; dites mon secret à Dom
Pédre : mais, adorable Elvire,
(ajouta-t'il avec une tendre ti-
midité) le lui direz-vous tout
entier? Je ne lui cache rien, ré-
pondit-elle. Ah! Madame, s'é-
cria l'Inconnu, que mon amour
vous touche peu! Que je suis
malheureux! Mais pourquoi,
dit Elvire, s'appercevant alors
pour la premiere fois qu'elle
s'attendrissoit? Craignant d'en
trop dire, elle s'échappa des
mains de l'Inconnu, si agitée,
qu'elle n'osa entrer dans le ca-
binet

binet où étoit Isabelle; elle alla s'enfermer dans le sien.

A peine remise de son trouble, commençoit-elle à sentir cette joie du cœur, qui naît du développement d'un sentiment agréable, que Dom Pédre arriva.

Ah! mon frere, s'écria-t'elle en courant à lui, l'Inconnu m'a parlé, vous serez surpris de l'entendre : il vous aime ; il a un son de voix charmant, vous ne vous repentirez jamais de lui avoir sauvé la vie, vous l'aimerez, j'en suis sûre, mais il faut lui garder le secret, je l'ai promis. Quel secret, demanda Dom Pédre? Sa naissance seroit-elle obscure, n'oseroit-il l'avouer? Ce n'est pas cela, répondit Elvire ; il ne veut parler qu'à nous, nous aurons seuls sa con-

confiance; notre amitié lui tien-
dra lieu de tout : un juste mé-
pris pour les hommes.... Que
voulez-vous donc dire, ma
sœur, interrompit Dom Pédre?
Je ne vous entens point ; mais
enfin quel est son nom & sa naif-
sance? Je ne le sçai pas, répon-
dit-elle, aussi surprise de son
ignorance, qu'embarrassée de
la question. Vous ne le sçavez
pas, reprit vivement Dom Pé-
dre, & qu'a-t'il donc pû vous di-
re? Pourquoi vous confier des se-
crets avant que de se faire con-
noître? Quel est l'embarras où je
vous vois? Expliquez-vous, ma
sœur, eloignez, s'il se peut, des
soupçons... Ah! mon cher frere
interrompit Elvire, n'intimidez
pas ma confiance, vous sçaurez
tout ; je ne veux rien cacher à
un frere que j'adore : l'Inconnu

... Quoi toujours l'Inconnu, reprit Dom Pédre avec colére? Ce n'est plus que sous son nom que je puis recevoir des confidences, je vais le faire expliquer. Nul éclaircissement ne me convient avant celui de sa naissance.

Il sortit en même-tems, & laissa Elvire dans une situation bien nouvelle pour son cœur. Etonnée, interdite, elle s'appuya sur une table, & sembloit en se cachant le visage de ses mains, vouloir se dérober à elle même une partie de sa confusion. La colére de Dom Pédre avoit éclairé son cœur : la crainte de s'être méprise sur l'objet de sa tendresse, lui rendit plus de timidité que le plaisir d'être aimée ne lui en avoit fait perdre; cette passion qui s'exprimoit

primoit un moment auparavant
par une joie ſi naïve, lui parut
un crime, & peut-être une baſ-
ſeſſe.

Comment s'étoit-elle aveu-
glée ſur les circonſtances de la
rencontre de l'Inconnu ? Un
homme ſeul, couvert de bleſſu-
res qu'il avoit peut-être méri-
tées, ne devoit exciter que de
la pitié. Sur quel fondement a-
voit-elle pû le croire d'un rang
égal au ſien, lorſque tout lui
annonçoit le contraire?Ce ſilen-
ce affecté n'étoit-il pas la preuve
d'un caractére dangereux, ou
d'une fauſſeté mépriſable ? Ce-
pendant elle l'aimoit ; le moin-
dre doute là-deſſus l'auroit ſou-
lagée ; elle n'en trouvoit plus.

Elle paſſa deux heures dans
les mortelles agitations que
donnent les remords, la honte;

P la

la raifon & l'amour, quand ils
fe raffemblent dans un cœur
vertueux.

La crainte de revoir Dom
Pédre, la faifoit treffaillir au
moindre bruit. L'impatience
d'être tirée de fa mortelle incer-
titude, lui faifoit défirer fon re-
tour: enfin elle l'entendit reve-
nir d'un pas précipité, qui la
glaça d'effroi. Au moment qu'il
entra, elle étoit tombée demi-
morte fur le fopha où elle étoit
affife. Raffurez-vous, ma fœur,
s'écria Dom Pédre, effrayé de
l'état où il la trouvoit: votre
cœur ne s'eft point trompé;
Dom Alvar de las Torres peut
être aimé fans honte d'Elvire
de Médina. Quel eft ce Dom
Alvar, demanda-t'elle d'une
voix tremblante? C'eft l'Incon-
nu, répondit Dom Pédre; j'en
ai

ai les preuves néceffaires pour
tranquilifer votre ame & mon
amitié. Ah ! mon cher frere,
s'écria tendrement Elvire (en
prenant une de fes mains qu'el-
le voulut baifer) que votre
foeur eft malheureufe ! Elle ne
put en dire davantage , elle
laiffa tomber fa tête fur l'épau-
le de Dom Pédre, qui s'étoit
affis à côté d'elle ; elle y refta
quelque-tems immobile, le vi-
fage baigné de ces larmes pai-
fibles , qui rempliffent fi ten-
drement l'intervale de la dou-
leur au plaifir. Ecoutez-moi,
ma foeur, dit Dom Pédre en
la relevant, j'en vois affez pour
ne pas retarder un entier éclair-
ciffement.

Dom Alvar de las Torres,
eft fils de Dom Sanche de las
Torres, dont la fin tragique

eft

eſt ſçue de tout le monde :
mais nous en ignorions les cir-
conſtances que je viens d'ap-
prendre. Ce fameux Miniſtre
de Ferdinand Roi de Portugal
eut le malheur de plaire à Lau-
re de Padille maîtreſſe de ce
Prince. Plus violente & plus
cruelle encore que lui, elle
commença par faire empoiſon-
ner la mere de Dom Alvar,
pour ôter tout prétexte à la
vertueuſe froideur de Dom
Sanche ; mais cet attentat qu'il
ne put ignorer changea ſon in-
différence en horreur. Laure,
déſeſpérant de pouvoir le tou-
cher, ſe porta aux dernieres
extrêmités. Après avoir eſſayé
en vain de jetter dans l'eſprit
du Roi des ſoupçons ſur l'in-
tégrité de ſon miniſtere, elle
forgea elle-même un projet de
conjuration,

conjuration , qu'elle fit trou-
ver dans les papiers de Dom
Sanche , par un complice in-
fâme de ses cruautés.

Le Roi , sur ce spécieux té-
moignage , fit trancher la tête
à son Ministre ; mais la ven-
geance de cette perfide fem-
me n'étoit pas assouvie : elle
vouloit éteindre en Dom Al-
var le reste du nom de las Tor-
res. Il ne lui eût pas été diffi-
cile de le faire périr , tous les
amis de son pere l'ayant aban-
donné : un seul lui resta , qui
eut le courage d'enlever le
jeune Alvar : il vint le cacher
dans la forêt , où vous l'avez
trouvé.

Ce fidéle ami a consacré
son bien , son esprit & ses ta-
lens à l'éducation de son élé-
ve ; une cabane leur a servi
<div align="center">P iij d'azile</div>

d'azile contre les fureurs de Laure, jufqu'au jour où l'inexpérience du malheureux Alvar a donné lieu à la plus horrible cataftrophe. Il chaffoit affez loin de leur habitation, lorfqu'il rencontra des gens inconnus, qui le croyant de la fuite du Roi, le queftionnerent fi adroitement, que parlant pour la premiere fois à des hommes, la défiance générale que fon ami lui avoit infpirée, ne fuffit pas pour le garantir de leurs artifices. C'étoient des émiffaires de la cruelle Laure; ils tirerent des paroles de Dom Alvar des inductions fuffifantes pour découvrir la retraite de fon vertueux ami, & partirent promptement pour aller confommer leur crime par un infâme affaffinat.

Quel

Quel fpectacle pour le mal-
heureux Alvar! En entrant dans
la cabane, de trouver fon tendre-
dre ami prêt de rendre le der-
nier foupir ; il ne lui reftoit de
forces que pour lui apprendre
d'où partoient les coups, &
pour l'exhorter à s'en garantir.
Le défefpoir de Dom Alvar
augmenta par la connoiffance
de la part qu'il avoit à fon mal-
heur : dès qu'il eut vû expirer
dans fes bras ce miracle d'a-
mitié, ne fe connoiffant plus
lui-même, il erroit comme un
furieux dans la forêt, quand
il rencontra des Piqueurs du
Roi. Ils voulurent brutalement
le faire retirer : Dom Alvar,
qui ne cherchoit qu'à mourir,
fe livra à leurs coups, & vint
tomber à vos pieds. Votre
feule vûe, ma fœur, l'a enga-

gé

gé à recevoir les fecours que
vous lui avez procurés ; fon
jeune cœur, quoique prévenu
contre les hommes, n'a pû ré-
fifter à l'amour que vous lui
avez infpiré ; il a été d'autant
plus violent, qu'il le reffentoit
pour la premiere fois : mais en
fe livrant à nos foins, il s'eft
propofé d'obferver, en gardant
le filence , fi les hommes é-
toient tels qu'on les lui avoit
dépeints ; & de ne le rompre,
que lorfqu'il auroit trouvé où
placer fon eftime. Nos procé-
dés ont déterminé fon choix.
Votre mérite a redoublé fon
amour pour vous, & la recon-
noiffance a produit l'amitié
qu'il vient de me jurer. Au re-
fte, ma fœur ; fa fincérité ne
peut être fufpecte ; j'ai vû avec
douleur les preuves de fa mal-
heureufe

heureufe hiftoire ; il les a tou-
tes confervées avec foin, hors
le fatal projet de la conjuration
qui a couté la vie à fon pere,
qu'il a cherché inutilement.

Voilà, ma fœur , quel eft
l'Amant que le fort vous pré-
fente ; il eft digne de vous ; &
il eft digne de moi de rem-
placer la perte de fon ami : il
partagera ma fortune, jufqu'à ce
que les bontés du Roi lui en
ayent fait une convenable à
fon rang. Tout mon crédit ne
fera déformais employé qu'en
faveur de la vertu malheu-
reufe.

Ah , frere trop généreux !
s'écria Elvire , en tombant à
fes genoux...... Dans ce mo-
ment ils entendirent un grand
bruit. Un Officier entra fuivi
de plufieurs Gardes ; il venoit
arrêter

arrêter Dom Pédre de la part
du Roi.

Il eſt difficile d'exprimer la
ſurpriſe du frere & de la ſœur,
à un évenement ſi peu attendu.
Dom Pédre ſûr de ſon inno-
cence, obéit ſans réſiſter. On
le conduiſit dans une tour, où
l'on avoit ordre de l'enfer-
mer.

Elvire, que ſon propre inté-
rêt avoit abbatue, reprit tout
ſon courage à la vûe du péril
qui menaçoit ſon frere. Aucun
obſtacle ne put retarder ſon zé-
le ; elle courut ſe jetter aux
pieds du Roi.

De quel crime, Sire, pu-
niſſez-vous mon malheureux
frere, s'écria-t-elle ! en eſt-ce
un que l'amour qu'il a pour
un maître, encore plus digne
d'être aimé par ſes vertus que
par ſes bontés ? Le

Le Roi releva Elvire, avec
cet air de bienveillance, qui
n'eſt ordinairement chez les
Princes qu'une diſſimulation
perfide : vertu ſur le trône,
vice honteux dans la ſociété ;
mais qui n'étoit alors que l'ef-
fet de la paſſion de ce Prince.
J'aimai votre frere, Madame,
lui dit-il, l'aveu de ſon crime
peut encore lui rendre mon
amitié : ſa grace n'eſt qu'à ce
prix. Mais s'il l'ignore, Sire,
reprit Elvire, en verſant des
larmes qu'elle ne put retenir....
Le Roi touché, plus qu'il ne
vouloit le paroître, alloit s'é-
loigner ſans lui répondre, lorſ-
qu'elle le retint, en ſe jettant
une ſeconde fois à ſes pieds :
je le vois bien, Sire, lui dit-
elle, la perte de mon frere eſt
réſolue ; la ſeule grace que
j'implore

j'implore, c'est la permiffion de le voir, ordonnez que fa prifon me foit ouverte ; foumis à votre juftice, nous attendrons enfemble la même deftinée.

Le Roi, prêt à céder à fon amour, lui accorda la liberté de voir Dom Pédre ; & fe retira, fans écouter les triftes remerciemens qu'un ufage barbare exige des malheureux, quand on ne leur fait pas tout le mal qu'on peut leur faire.

Auffi-tôt que le Roi fut forti, Elvire fe fit conduire à la Tour, où fon frere étoit enfermé. A la vûe de ce féjour affreux, où tous les fens bleffés, ne portent à l'ame que des idées révoltantes, Elvire penfa expirer. Ses pas mal affurés la conduifirent à peine jufqu'à la porte,

te , dont l'afpect funefte fait trembler également l'innocence & le crime. Dès qu'elle fut ouverte, le frere & la fœur fe jettant dans les bras l'un de l'autre, y demeurerent pénétrés d'une douleur muette , trop fentie pour être exprimée ; mais Dom Pédre reprenant bien-tôt fa fermeté naturelle : Eh bien , ma fœur , lui dit-il, puifque je vous vois , je vais fans doute triompher de mes ennemis. La tyrannie n'accorde jamais de confolations aux malheureux, qu'au moment où ils ne le font plus. Ma vengeance fera trop jufte , pour que le Ciel ne la favorife pas ; mais quand je devrois en mourir, je ferai fatisfait.

Né penfons pas encore à nous venger, répondit Elvire :

<div align="right">hélas</div>

hélas! mon frere, nous ne fom-
mes pas à cet heureux moment;
le Roi vous aime, il eſt vrai ;
mais ce n'eſt, dit-il, qu'à l'aveu
de votre crime qu'il peut en ac-
corder le pardon, votre grace
n'eſt qu'à ce prix. Qu'à l'aveu
de mon crime ! s'écria Dom
Pédre, ah! ſi j'en avois pû com-
mettre, il feroit de ceux que
l'on avoue ſans honte, & qui
bravent les menaces. O Ciel !
c'eſt le Roi qui m'accuſe! c'eſt
moi qu'il ſoupçonne ! moi ! Eh
qui ne connoît la pureté de vo-
tre ame, dit Elvire ? Mais, mon
frere, les Rois s'offenſent aiſé-
ment : puiſque votre grace n'eſt
qu'au prix d'un aveu, examinez
avec ſoin, s'il ne vous feroit pas
échappé quelque trait équivo-
que, qui, rendu ſous les cou-
leurs du crime , pouvoit en
<div align="right">avoir</div>

avoir les apparences. Non, ma
fœur, répondit Dom Pédre, je
fuis innocent, puifque je fuis
fans remords; mon cœur eft
plus fûr que ma mémoire. O
Dieux ! que ferons-nous donc,
s'écria triftement Elvire ! com-
ment fléchir le Roi ? Je l'igno-
re, reprit Dom Pédre, je ne
veux pas même le fçavoir ; je
n'ai dû la faveur d'Alphonfe
qu'à fon choix ; je ne devrai
mon falut qu'à fa juftice. At-
tendons tout, ma fœur, avec
un courage digne de nous.

Le frere & la fœur s'entre-
tinrent de leurs affaires & de
leur tendreffe mutuelle, jufqu'au
moment où l'on vint avertir
Elvire qu'il étoit tems de fe re-
tirer ; fa douleur jufques-là fuf-
pendue par la préfence de fon
frere, fe réveilla avec plus de
violence

violence qu'elle n'en avoit au-
paravant.

Les événemens funestes qui
pouvoient l'en séparer pour ja-
mais, se présentant à son ima-
gination, porterent dans tout
son corps un frisson mortel,
qu'elle prit pour le présage d'un
éternel adieu. Ses yeux attachés
sur son frere avec une morne
avidité, sembloient se rassasier
de sa vûe pour la derniere fois.
Dom Pédre attendri par des
marques si touchantes de l'atta-
chement de sa sœur, ne voyoit
que le danger où la mettoit
l'excès de son affliction ; trem-
blans l'un pour l'autre, rem-
plis d'idées funestes qu'ils n'o-
soient se communiquer, ils se
séparerent sans proférer une
parole. Les malheureux le se-
roient beaucoup moins, s'ils ne
voyoient

voyoient que leur malheur.

Elvire se trouva chez elle
fans s'être apperçue qu'on l'y
eût conduite ; abîmée dans le
feul objet dont elle étoit occu-
gée, ceux du dehors ne pou-
voient fe peindre à son ame,
fon cœur en étoit fi rempli,
qu'il fembloit n'y refter aucun
vuide : mais lorfque fes gens,
en lui rendant compte de ce
qui s'étoit paffé pendant fon ab-
fence, lui apprirent que Dom
Alvar avoit été enlevé par les
ordres du Roi, prefqu'en mê-
me tems que Dom Pédre, elle
fentit qu'à quelque dégré que
foit la douleur, elle peut aug-
menter ; il n'en eft pas de mê-
me des plaifirs, leurs bornes
font prefcrites.

Elvire n'avoit pas encore
éprouvé le befoin d'être aimé,.

Q que

que la nature a donné aux bel-
les ames, & qui redouble dans
les malheurs. Jufques-là l'ami-
tié de fon frere fuffifoit à fa con-
fiance : en le quittant , un fen-
timent vague , indéterminé, la
faifoit compter (fans même
qu'elle s'en apperçût) fur les
confolations qu'elle trouveroit
dans le cœur de Dom Alvar ;
il l'aimoit , elle pouvoit fans
contrainte s'entretenir avec lui
de leur malheur préfent , &
peut-être de l'efpérance de leur
bonheur à venir ; quelqu'affli-
gée qu'elle fût , elle pouvoit
porter de la joye dans le cœur
de fon Amant, en lui appre-
nant les difpofitions favorables
de fon frere à fon égard , & en
le laiffant même appercevoir
des fiennes. On n'eft pas tout-
à fait malheureux , quand on
peut

peut procurer du bonheur à
ce qu'on aime.

Elvire ne distingua bien ces
idées flatteuses qu'au moment
qu'il fallut les abandonner. L'ab-
sence de Dom Alvar, jointe à
celle de son frere, lui parut une
privation totale : elle ne vit plus
rien qui l'environnât, elle se crut
seule dans l'univers. L'excès de
son accablement devint une es-
péce d'insensibilité. Ses femmes
la mirent au lit, sans qu'elle don-
nât aucun signe de connoissance.

Elle passa une nuit telle qu'on
peut l'imaginer ; cependant el-
le en appréhendoit la fin ; elle
craignoit que le jour n'inter-
rompît le calme affreux dont
elle jouissoit, en lui apprenant
de nouveaux malheurs, qu'elle
ne se sentoit pas la force de
supporter.

Isabelle

Ifabelle fut la première qui
entra dans fon appartement ;
elle s'affit fur fon lit, en verfant
quelques larmes. Vous pleu-
rez, dit Elvire d'une voix foi-
ble, fuis-je au comble du mal-
heur? Je n'ai rien de nouveau
à vous apprendre, répondit Ifa-
belle ; vôtre état & celui de vo-
tre frere fuffifent pour m'affli-
ger. Le Roi m'entretint hier
fort long-tems ; il cherchoit à
démêler fi je ne fçavois rien du
prétendu crime de Dom Pé-
dre ; de mon côté je tâchois de
découvrir de quoi il l'accufoit ;
mais il eft là-deffus d'un fécret
impénétrable : je lui fis des re-
proches fur fon injuftice, qui
n'eurent pas grand fuccès. Nous
nous féparames fort mécontens
l'un de l'autre. Vous a-t-il parlé
de l'Inconnu, demanda Elvire?
Non,

Non, répondit Isabelle, il est
trop occupé de votre frere pour
penser à d'autres; je crois mê-
me que vous lui êtes devenue
très-indifférente: car le moyen
de croire que l'on aime les gens,
quand on les persécute ? Mais
à propos, continua-t-elle, je
vais passer dans la chambre du
malade; je reviendrai vous dire
de ses nouvelles. Eh quoi, dit
Elvire, vous ignorez donc ce
qui s'est passé? Je ne sçai rien,
répondit Isabelle, parlez, qu'est-
il arrivé?

Elvire étoit trop malheu-
reuse pour être prudente. Elle
ne résista point à l'attrait de sou-
lager son cœur, en confiant
toutes ses peines à Isabelle.
Elle lui avoua sa tendresse pour
l'Inconnu, ses inquiétudes sur
son enlevement; elle la pria
avec

avec tant d'ardeur d'employer
ses soins à découvrir le sort que
le Roi lui préparoit, qu'Isabel-
le en fut touchée. En vérité,
dit-elle, vous avez eu tort de
dissimuler ; si j'avois été instrui-
te de votre passion, je me serois
bien gardée de vous dérober
le moindre regard de votre
Amant : je n'aime point à faire
de la peine à mes amies ; si le
sort nous rassemble, vous serez
contente de moi : je vous aide-
rai même à gagner votre frere.
Cela ne sera pas nécessaire, ré-
pondit Elvire, je ne fais rien
sans son aveu. Bon, dit Isabel-
le, l'aveu de votre frere ! Ah !
vous ne me persuaderez pas
que Dom Pédre, haut comme
il est, approuve jamais votre
goût pour un homme isolé ;
non, non, pour lui plaire il faut

un

un mérite fondé fur une longue,
fuite d'ayeux bien reconnue ;
que cela ne vous inquiéte pas,
cependant duffai-je l'époufer,
je le ferai confentir à votre bon-
heur ; je vous aime affez pour
vous en faire le facrifice.

Elvire, fans s'arrêter à ce
qu'il y avoit d'inconfidéré dans
le difcours d'Ifabelle, ne ba-
lança pas à juftifier fon choix,
en lui découvrant le fécret de
Dom Alvar; enfuite elle la con-
jura de nouveau de s'informer
exactement de fa deftinée, mais
avec difcrétion & fans la com-
promettre ; elle promit tout, &
fortit pour aller exécuter fa
commiffion.

Elvire, foulagée par cet en-
tretien, fe crut affez de force
pour aller adoucir par fa pré-
fence la captivité de fon frere ;
elle

elle fe leva, mais une fiévre
violente qui la faifit, l'obligea
de fe remettre au lit.

Ifabelle vint le foir même
lui dire qu'elle n'avoit rien ap-
pris de particulier de Dom Al-
var ; que l'on difoit feulement
à la Cour que le Roi avoit eu
ces deux jours-là de longs tête
à tête avec un homme qu'il te-
noit enfermé, que fans doute
c'étoit Dom Alvar. Mais, de-
manda Elvire, ne dit-on point
les raifons qui ont porté le
Roi à le faire arrêter ? Non,
dit Ifabelle, jufqu'ici rien n'a
tranfpiré. Il faut donc tout at-
tendre du fort, dit Elvire en
pouffant un profond foupir :
mais, ma chere Ifabelle, écri-
vez, je vous prie, à mon frere,
inftruifez-le de ce qui m'empê-
che d'aller le voir ; votre lettre
adoucira

adoucira ſa peine, ſi vous ne luï
refuſez pas quelques mots qui
flatrent ſon amour. En vérité,
répondit Iſabelle, cela ne me
coutera rien ; ſes malheurs
m'attendriſſent, je n'ai pas dai-
gné parler à un homme depuis
qu'il eſt priſonnier; vous voyez
le peu de ſoin que je prends
de ma parure ; s'il étoit long-
tems malheureux, je ne répon-
drois pas que je ne l'aimaſſe ſé-
rieuſement. Je ne veux plus
vous faire parler, ajouta-t-elle,
voyant qu'Elvire ſouffroit beau-
coup. Je vais écrire à votre fre-
re, je ne vous quitterai pas;
un livre, ou mes idées m'amu-
ſeront.

Dès que le Roi eut appris la
maladie d'Elvire, il envoya l'aſ-
ſurer qu'elle n'avoit rien à crain-
dre pour ſon frere ; que tout

<div align="center">R reſteroit</div>

resteroit suspendu jusqu'à ce
qu'elle fût en état de l'aider de
ses conseils; & qu'il désiroit
autant qu'elle de le trouver in-.
nocent. Elvire avoit besoin de
cette assurance pour pouvoir
supporter les maux dont elle
étoit accablée ; mais cette foi-
ble consolation fut bien-tôt al-
térée par un nouveau genre de
tourment, du moins aussi cruel,
que ceux qu'elle avoit déja é-
prouvés.

Isabelle, qui ne quittoit El-
vire que pour aller s'informer
des nouvelles qui pouvoient
l'intéresser, revint un soir plus
tard qu'à l'ordinaire : après avoir
fait sortir les femmes d'Elvire
avec beaucoup d'empresse-
ment ; réjouissez-vous, lui dit-
elle, je viens vous apprendre
des choses charmantes de votre
Amant

Amant. Il a paru aujourdhui
chez le Roi beau comme l'a-
mour, paré comme une idole,
avec toutes les apparences d'un
favori décidé : c'étoit une cho-
se à voir que l'étonnement des
Courtisans, & l'admiration des
femmes. J'ai vû jusqu'à notre
vieille Gouvernante le suivre
pas à pas, le col allongé, les yeux
rettécis, minaudant de la bou-
che, & ne cessant de lui parler
sans en être entendue ; il est
vrai que sa figure est éblouissan-
te, ses yeux fins & languissans
adoucissent la fierté de sa mine,
la majesté de sa taille est embel-
lie par mille charmes répandus
sur toute sa personne ; la no-
blesse régne dans tous ses mou-
vemens, les graces dans sa po-
litesse : enfin c'est un homme
charmant ; si j'étois contente

de lui.....Il vous a parlé, sans
doute, interrompit Elvire?
Non, répondit Isabelle en sou-
riant : Ah! ne me cachez rien,
ma chere Isabelle, je vous en
conjure, reprit Elvire, que vous
a-t-il dit? Rien du tout, répon-
dit Isabelle; n'ayez point de
jalousie : je me trompe fort, si la
faveur du Roi ne l'enyvre de
façon à lui faire oublier ses
amis; il m'a vû sans me regar-
der, sans me donner le moin-
dre signe de connoissance; il a
un air indolent, que l'on pren-
droit pour de la tristesse, si l'on
pouvoit être malheureux avec
l'applaudissement général. Com-
ment! il ne vous a pas parlé, de-
manda encore Elvire? Il ne m'a
pas dit un mot, répondit Isa-
belle; faut-il des sermens pour
vous le persuader, ajouta-t-elle
en

en riant? Votre folie me diver-
tit, votre Amant est libre, il est
heureux; de quoi vous inquié-
tez-vous?

Ou prendre des forces pour
soutenir tant de maux à la fois,
s'écria Elvire! Dom Alvar est
ingrat! Dom Alvar préfére la
fortune à Elvire! il oublie qu'-
elle est malheureuse! O Dieux,
que je ne voye jamais la lumie-
re! Isabelle étonnée, ne sçavoit
que penser de la douleur d'El-
vire; cependant elle voulut la
rassurer par des discours géné-
raux, plus propres à irriter une
véritable douleur, qu'à la sou-
lager. Il n'y a que les victimes
de l'amour qui sçachent en
adoucir les peines.

Elvire sans mouvemen t, les
yeux fermés, n'entendoit pas
même les consolations mal-
R iij adroites

adroites que son amie s'effor-
çoit de lui donner. On auroit
douté si elle vivoit, sans un tor-
rent de larmes qui s'échap-
poient de ses yeux. Isabelle ap-
pella du secours : en est-il con-
tre les maux dont la cause est
dans l'ame ?

Elvire ne tarda pas à éprou-
ver les effets de ce nouveau
chagrin. En peu de jours on
désespera de sa vie ; mais que
ne peut la nature soutenue du
désespoir ? Elle refusa constam-
ment de prendre aucun des re-
médes dont on l'auroit acca-
blée, si elle eût eu le moindre
désir de vivre. Son opiniâtreté
produisit le contraire de ce
qu'elle en attendoit. En très-
peu de tems elle se trouva dans
un état de convalescence, qui
répondoit du moins de sa vie,
s'il

s'il ne promettoit rien pour sa
santé : les progrès en étoient suf-
pendus par la profonde tristesse
où la plongeoient ses réflexions
inépuisables sur la conduite de
Dom Alvar.

Le Roi l'avoit fait arrêter en
même tems que Dom Pédre le
croyant complice du crime
qu'on lui imputoit ; mais la ja-
lousie qui se multiplie par elle-
même, avoit fait tant de pro-
grès dans son cœur depuis la
rencontre de cet Inconnu, qu'il
n'étoit peut-être pas fâché de
s'autoriser d'une raison d'Etat,
pour venger son injure particu-
liere.

D'ailleurs, le silence de Dom
Alvar lui paroissoit renfermer
quelques mysteres. Ce fut pour
s'en éclaircir par lui-même,
qu'au lieu de le rendre prison-

nie

nier, ainfi que Dom Pédre, il
fe contenta de le faire garder
dans une chambre de fon Pa-
lais.

L'impétuofité de fes mouve-
mens l'y conduifit prefque en
même tems que Dom Alvar y
arrivoit. Sa contenance noble,
tranquille & affurée frappant
Alphonfe d'étonnement, calma
tout à coup fon ame ; il lui fit
avec douceur toutes les quef-
tions qu'il crut propres à l'obli-
ger de parler; mais Dom Alvar
ne lui répondit que par un fi-
lence auffi ferme que refpec-
tueux. Défefpéré de ne rien ob-
tenir par fa priere, le Roi voulut
effayer fi le fentiment auroit
plus de pouvoir.

Il fe tourna vers fon Minif-
tre de confiance (qui feul avoit
la permiffion de le fuivre :) Je
ne

ne veux , dit-il , d'autres preu-
ves du crime de Dom Pédre ,
que le filence obftiné de fon
complice. L'artifice eft l'uni-
que reffource des ames lâches;
allez, continua-t'il , que Dom
Pédre foit conduit au fupplice
& que fa fœur Dom Al-
var frappé de ces terribles pa-
roles, les interrompit en fe jet-
tant aux pieds du Roi. L'ami-
tié allarmée, la vérité naïve, la
noble affurance parlerent avec
tant d'énergie pour la juftifica-
tion de Dom Pédre , qu'Al-
phonfe pénétré d'admiration &
d'une forte de refpect, que les
Rois mêmes doivent à la ver-
tu, lui ordonna de fe lever &
de lui apprendre fon nom, fon
rang & fon fort ; Dom Alvar
fatisfit fa curiofité autant qu'il
le put , fans bleffer le fecret
qu'il

qu'il se devoit à lui-même ; en-
suite il supplia modestement
le Roi de n'en pas exiger da-
vantage. Ses paroles , le ton
dont il les prononçoit, la can-
deur peinte sur son visage ,
avoient si puissamment remué
le goût naturel du Roi pour la
vertu , que regardant Alvar
avec bonté : Tu me cause tant
de surprise , lui dit-il , qu'il faut
que tu sois un homme extraor-
dinaire. Je n'exige pas de plus
grands éclaircissemens sur ton
sort ; mais au moins que je sça-
che les motifs d'un silence si
singulier ? Alors Dom Alvar lui
dit que ses malheurs ayant dé-
vancé sa naissance, il ne devoit
son éducation qu'à un citoyen
peut être ennemi trop zélé de
la fausseté des hommes, puis-
qu'il l'avoit beaucoup mieux in-
struit

fruit de leurs vices que de leurs
vertus; que cependant malgré
la défiance qu'il lui avoit inspi-
rée pour ses semblables, il avoit
causé la mort de son bienfai-
teur par une indiscrétion impar-
pardonnable, & qu'autant pour
s'en punir, que pour éviter de
nouveaux piéges, il avoit réso-
solu de garder un silence éter-
nel ; mais qu'il avoit dû rom-
pre son engagement pour em-
ployer la vérité à la défense de
Dom Pédre. Les Rois enten-
dent si rarement le langage de
l'honneur & de la vertu, qu'ils
doivent nécessairement en être
frappés. Alphonse depuis cette
premiere entrevûe ne passa
aucun jour sans en donner une
partie à Dom Alvar.

Ce Prince qui joignoit à une
grande pénétration un désir sin-
cere

cere d'éprouver les charmes de
l'amitié, donna bientôt des mar-
ques du choix qu'il avoit fait de
Dom Alvar pour remplacer
Dom Pédre dans sa confiance,
en le comblant de ses bienfaits:
il exigea seulement qu'il n'auroit
aucun commerce avec le frere &
la sœur; il attacha des conditions
si cruelles à l'infraction de cette
loi, que quand Dom Alvar au-
roit été plus habile dans l'art
du monde, il auroit été retenu
par la timidité que sa premie-
re indiscrétion lui avoit laissée.

Dès son entrée à la Cour sa
faveur étoit montée au plus haut
dégré ; son mérite étoit si préci-
sément celui qui plaît à tout le
monde, que l'envie même n'au-
roit pû condamner le choix du
Roi.

Un esprit sage, mesuré, &
cependant agréable, ne laissoit
apper-

appercevoir ni vuide ni lon-
gueur dans sa conversation ;
toujours vrai, sa franchise n'é-
toit ornée qu'autant qu'il le fal-
loit pour n'être pas choquant :
& l'égalité de son humeur étoit
presque une démonstration de
la pureté de son ame ; n'ayant
jamais vû la Cour, son cœur
étoit exemt de ces lâches arti-
fices que les Grands transmet-
tent à leur postérité bien plus
surement que leur sang. Al-
phonse charmé de trouver tant
d'excellentes qualités réunies
dans un seul homme, ne goû-
toit de douceur que dans son
entretien ; & Dom Alvar re-
connoissant des bontés du Roi,
ne paroissoit occupé qu'à lui
plaire ; cependant ils n'étoient
pas contens l'un de l'autre. Dom
Alvar ne cherchoit point à dis-
simuler le chagrin qui le dévo-

roit , & le Roi ne pouvoit s'em-
pêcher de lui en faire souvent
des reproches.

Eh quoi! lui dit ce Prince , un
jour qu'il paroissoit plus triste
qu'à l'ordinaire ? Je vous ai éle-
vé au plus haut point de gran-
deur, j'ai prévenu tous les sou-
haits qu'un Sujet peut former ;
je vous ai donné ma confiance
plus intimement que ne l'a ja-
mais eue Don Pédre ; je vous
aime Alvar, & je ne puis vous
rendre heureux ? Ah ! Sire, ré-
pondit -il , il n'y a rien d'égal à
ma reconnoissance ; je n'avois
l'idée d'un Roi tel que vous ;
mon amitié (puisque vous or-
donnez que j'employe ce mot
pour exprimer mon respectueux
attachement) mon amitié est le
fruit de mon admiration ; mais ,
Sire, puis-je voir sans douleur,
 qu'avec

qu'avec tant de vertus & tant
de bontés on puisse faire des
misérables ? Je ne puis regarder
les graces dont vous me com-
blez que comme les dépouilles
d'un ami généreux, qui ne doit
son malheur qu'à la calomnie ;
je l'avoue, Sire , sa perte em-
poisonne vos bienfaits.

Vous m'offensez, Alvar , &
vous ajoutez un nouveau crime
à celui de Dom Pédre ; des
avis sûrs donnés à propos l'ont
empêché de consommer son
premier dessein ; mais puisqu'il
traverse ceux que j'ai sur vous,
je le punirai de m'ôter le plai-
sir de vous rendre heureux.
Ah ! Sire, s'écria Dom Alvar,
en se jettant aux pieds du Roi,
ce n'est que par des larmes que
je puis exprimer la tendresse que
m'inspire l'excès de vos bontés.

Plus

Plus je les éprouve, plus la dif-
grace de mon malheureux ami
me paroît affreufe ; apprenez-
lui fon crime, Sire , fa juftifi-
cation fuivra de près ; puifque
vous connoiffez le prix d'un
cœur, Dom Pédre pourroit ..
.. Non, dit le Roi, je le con-
nois, la conviction de fon at-
tentat ne le porteroit qu'à me
braver ; un refte de pitié me
parle encore en fa faveur; l'a-
mour que j'ai pour Elvire m'en-
gage à différer de le punir ;
mais fans l'aveu que j'exige de
lui, rien ne retiendra ma ven-
geance: Non, Sire, reprit Dom
Alvar, votre Majefté eft trop
jufte...... Arrêtez, dit le Roi,
n'abufez pas des droits que ma
bonté vous donne : fur tout ob-
fervez exactement la feule loi
que je vous ai impofée ; je ne
puis

puis trop vous le répéter, plus
d'un intérêt m'en feroit punir
févérement la transgreſſion :
quand l'amitié & l'autorité n'e-
xigent qu'un ſacrifice, il doit
être ſans réſerve.

De ſemblables converſations
ſouvent répétées, étoient peu
propres à diminuer le chagrin
de Dom Alvar. Auſſi tout ce qui
venoit chez Elvire, ne l'entre-
tenoit que de la ſingularité du
nouveau Favori ; les femmes,
ſur tout, l'accabloient de ridi-
cules. Pouvoit-il leur plaire ? Il
n'en avoit trompé aucune.

Elvire trouvoit une légére
conſolation de s'attribuer l'in-
différence générale qu'on lui
reprochoit. Mais comment ju-
ſtifier ſon ſilence ?

L'intérêt de Dom Pédre, &
peut-être le déſir de voir com-

S ment

ment Dom Alvar soutiendroit
sa vûe, la déterminèrent à sortir
plûtôt que ses forces ne lui per-
mettoient: elle se fit porter à la
Cour; Dom Alvar étoit auprès
du Roi lorsqu'elle y arriva.

La santé d'Elvire étoit trop
altérée, pour soutenir tout à la
fois l'émotion inséparable de la
vue de ce qu'on aime, & celle
qu'éprouve une ame noble,
quand elle est forcée de s'humi-
lier. Aussi seroit-elle tombée
en se jettant aux genoux du Roi,
si Dom Alvar (oubliant toute
autre considération) ne l'eût pri-
se entre ses bras, & ne l'eût por-
tée sur un sopha, avant que le
Roi eût le tems de s'étonner de
sa hardiesse. Dès qu'Elvire eut
repris ses sens, il ordonna à ceux
qui l'environnoient de s'éloi-
gner. Ce Prince ne put résister
davan-

davantage aux fentimens que lui
infpiroit la vûe d'Elvire, pâle,
mourante, & qu'un modefte
embarras rendoit encore mille
fois plus intéreffante.

Vous vous plaignez de moi,
Madame, lui dit-il; mais fi vous
connoiffiez mon cœur, que je
vous infpirerois de pitié! J'ai-
me encore votre frere, & je
vous adore; j'ai cherché à vous
plaire par toutes fortes de
moyens, dont vous n'avez pas
daigné vous appercevoir. Je
partagerois mon Trône avec
vous, fi je pouvois en difpofer:
mais, comme le refte des mor-
tels, je n'ai qu'un cœur à vous
offrir. Jufqu'ici le refpect m'a
obligé de me taire; jugez s'il eft,
extrême, Madame, c'eft votre
Roi qui vous parle en Amant
timide. Que ne m'en a-t'il pas
S ij coûté

coûté pour vous affliger, en pu‑
niſſant votre frere ? J'aurois par‑
donné ſon crime, s'il n'étoit
connu que de moi ; mais j'en
dois compte à mes Sujets. Que
Dom Pédre autoriſe ma clé‑
mence par un aveu & un repen‑
tir ſincere, je lui fais grace. Em‑
ployez‑y, Madame, tout le
pouvoir que vous avez ſur lui :
allez le voir, apprenez‑lui que
je veux bien l'entendre ; avertiſ‑
fez‑le que je le ferai conduire
devant moi : trouvez‑vous avec
lui ; vous reconnoîtrez l'un &
l'autre que je ſuis encore plus
votre ami que votre Maître. Ne
me répondez point, Madame,
continua le Roi, voyant qu'El‑
vire vouloit parler, je ne me ſens
pas la force d'être généreux, ſi
je trouvois autant d'ingratitude
dans le cœur de la ſœur que dans
celui

celui du frere. Laiffez-moi la
foible fatisfaction de compter
fur votre reconnoiffance. En
même-tems le Roi fit figne que
l'on vînt aider Elvire à mar-
cher.

Les Courtifans s'empreffe-
rent, mais Dom Alvar les dé-
vança. En fe levant, Elvire laif-
fa tomber le mouchoir dont elle
effuyoit fes larmes : Dom Al-
var le ramaffa précipitament,
& profita de cette occafion
pour lui donner un billet ; mais
ce ne fut pas fi adroitement,
que le Roi n'en eût du foupçon.
La fatigue que la démarche
d'Elvire lui avoit caufée, le trou-
ble où l'avoit jetté le billet qu'el-
le venoit de recevoir, l'impa-
tience de le lire, ne lui permi-
rent pas d'aller voir fon frere :
Elle fe fit conduire chez elle. A
peine

peine fut-elle arrivée, qu'elle
l'ouvrit : il contenoit à peu près
ces mots :

BILLET.

*Vous me croyez sans doute le
plus coupable des hommes, ado-
rable Elvire ; je ne suis que le
plus malheureux. Décoré de tou-
tes les apparences de l'ambition
satisfaite, mon cœur ne sacrifie
qu'à l'amour & à l'amitié. Je
n'ai rompu le silence, je ne pa-
rois sensible à la faveur dont le
Roi m'honore, que dans l'espé-
rance d'être utile à Dom Pédre;
si je puis pénétrer le secret du cri-
me qu'on lui impute, c'est assez
pour dévoiler son innocence ; je
me flatte d'y réussir dans peu. Il
falloit un motif aussi puissant pour
me faire obéir à la tirannique
défense que le Roi m'a faite,*
 d'avoir

d'avoir aucune relation avec les
seules personnes pour qui la vie
m'est chere. Il y va de la perte
de tous trois , s'il découvre la
moindre intelligence entre nous.
Peut-être j'ai poussé trop loin la
prudence ; mais , Madame , à
qui pouvois-je confier mon secret ?
Etranger dans cette Cour , ob-
servé de toutes parts , me défiant
des hommes , ne les connoissant
point , j'ai préféré le malheur af-
freux de vous paroître ingrat ,
au danger où mon peu d'expérien-
ce auroit pû vous exposer : je ne
sçai même si je pourrai faire par-
venir ce billet jusqu'à vous; mais,
belle Elvire , je mourrai de dou-
leur , si je ne vous apprens pas
l'excès de mon amour.

La lecture de cette Lettre
apporta dans l'ame d'Elvire
un

un changement inexprimable.
Dom Alvar n'est point ingrat,
disoit-elle avec transport: mon
frere touche au moment de fai-
re éclater son innocence; je les
verrai tous deux partager les
bontés du Roi & ma tendresse!
Dois-je m'inquiéter de l'amour
d'Alphonse? Il est généreux, il
ne pourra jamais nous haïr.

Les sentimens agréables re-
naissans dans le cœur d'Elvire,
sembloient faire couler un autre
sang dans ses veines; sa santé se
trouva presque tout d'un coup
rétablie. Elle passa une nuit aus-
si agitée par des idées agréa-
bles, que les précédentes l'a-
voient été par ses cruelles in-
quiétudes.

Elle se leva de bonne heure,
& se préparoit à sortir pour al-
ler avertir Dom Pédre de tout
ce

ce qui se passoit, lorsqu'Isabel-
le arriva. Venez, lui cria Elvi-
re, dès qu'elle l'apperçut, ve-
nez, ma chere Isabelle, parta-
ger mes espérances, comme
vous avez partagé mes peines:
je brûle d'impatience de vous
entretenir. Je sçai tout, lui dit
Isabelle: Dom Alvar vous avoit
perdus tous trois, le glaive étoit
levé sur vos têtes, mais j'ai eu
l'adresse de le détourner. C'est
pour vous apprendre cette bon-
ne nouvelle que je me suis le-
vée si matin. Mon Dieu, que
les Amans sont mal adroits,
continua-t-elle! Ils croyent tout
voir sans être vûs; on les voit
sans qu'ils s'en doutent. Expli-
quez-vous, reprit Elvire allar-
mée, qu'avons-nous encore à
craindre? Rien, répondit Isa-
belle: ne vous ai-je pas dit que

j'avois paré le coup! Mais tirez-
moi d'inquiétude à votre tour :
qu'avez-vous fait du billet de
Dom Alvar ? Vous étiez, dit-
on, si troublée ? Et com-
ment sçavez-vous que j'ai reçu
un billet, interrompit Elvire en-
core plus effrayée ? Je le sçai du
Roi, répondit Isabelle
Du Roi, s'écria Elvire ! Ah!
nous sommes perdus ! Vous ne
voulez donc pas m'entendre,
reprit impatiemment Isabelle?
Ecoutez-moi ; vous verrez que
l'étourderie que l'on me repro-
che ne s'étend pas sur les choses
importantes ; je sçai parler à pro-
pos, quand il faut servir mes
amis ; vous n'en serez persuadée
que quand vous jouirez du bon-
heur que je vous ai préparé ; car
votre préventionMon
Dieu, dit Elvire, je croirai tout
ce

ce que vous voudrez , mais ex-
pliquez-vous.

Le Roi , reprit Ifabelle , pa-
rut de fort méchante humeur
hier , quand vous l'eutes quitté.
Il demanda plufieurs fois ou j'é-
tois ; on m'en avertit ; je cou-
rus à la Cour. Dès qu'il me vit,
il me tira à part ; il me fit beau-
coup de queftions adroites fur
vos liaifons & celles de votre
frere avec Dom Alvar : je l'affu-
rai que vous n'en aviez aucune.
Eh bien , me dit-il d'un ton,
ironique , je fuis mieux inftruit
que vous. Enfuite il me conta
avec une colére qu'il s'efforçoit
en vain de diffimuler, que Dom
Alvar vous avoit donné un billet
en fa préfence; qu'au trouble que
vous avez fait paroître en le re-
cevant , il ne doutoit pas que
vous ne fuffiez tous deux com-
 T ij plices

plices de je ne fçai quel projet
féditieux que l'on impute à votre
frere. Il finit par de grandes me-
naces contre vous trois. Il falloit
toute ma préfence d'efprit pour
n'en être pas déconcertée ; le
tems étoit cher ; une feule ré-
flexion m'a fait fentir que l'aveu
de la vérité étoit le feul reméde
à vos maux : j'ai pris tout d'un
coup la réfolution, au lieu de
la contenance timide que le Roi
s'attendoit fans doute à me voir
prendre, je lui dis tranquille-
ment que ce n'étoit pas la peine
de faire tant de menaces pour
un fimple billet d'amour. Un
billet d'amour, s'eft-il écrié,
avec un vifage auffi froid qu'il
étoit agité auparavant ! Oui, Si-
re, lui ai-je répondu, fi Dom
Alvar a donné un billet à Elvi-
re, ce ne peut être que cela. Il

a

a continué à me queſtionner; je lui ai conté comment vous aviez pris du goût l'un pour l'autre. Enfin il m'a quittée, en m'aſſurant que ma franchiſe ne lui é-toit pas ſuſpecte. Vous voyez bien que vous touchez à votre bonheur: il aime Dom Alvar à la folie ; que peut-il faire de mieux pour le rendre heureux, que de vous donner à lui ? En faveur de votre mariage il accordera la grace de Dom Pédre ; je ne me croirai plus obligée de l'épouſer, puiſqu'il ne ſera plus malheureux : nous ſerons tous contens. En vérité il eſt tems que la joie renaiſſe parmi nous ; ce n'eſt preſque pas vivre que de ſe plaindre toujours; c'eſt mourir que de s'ennuyer.

Iſabelle continuoit ſes agréables conjectures ; Elvire plon-

gée

gée dans la plus profonde rêve-
rie, l'écoutoit à peine, lorfqu'on
vint leur ordonner de la part du
Roi de monter dans un carroffe
qui les attendoit pour les con-
duire dans le lieu choifi pour
leur exil. En même-tems on or-
donna aux domeftiques de pré-
parer ce qui étoit néceffaire
pour partir promptement.

Elvire affommée de ce coup
imprévû, fembloit ne prendre
aucune part à ce qui fe paffoit.
O mon frere! ô Alvar! s'écria-
t-elle douloureufement, qu'al-
lez-vous devenir!

Il y a des momens, où l'a-
me emportée loin d'elle avec
trop de rapidité, ne s'apper-
çoit plus de fon exiftence. El-
vire ne fentoit que les peines
de ce qu'elle aimoit.

Ifabelle au contraire ne cef-
foit

foit de crier à l'injuſtice ; elle
aſſuroit qu'elle n'obéiroit pas,
qu'elle vouloit parler au Roi,
qu'aſſurément elle lui feroit
entendre raiſon. Ses plaintes
furent inutiles, il fallut par-
tir.

Elvire demeura pendant tout
le chemin dans l'eſpéce d'éga-
rement où elle étoit tombée
en recevant les ordres du Roi.
Iſabelle exhaloit ſon impatien-
ce d'une façon, qui dans tou-
tes autres conjonctures, auroit
été plaiſante.

La nuit étoit déja fort avan-
cée, quand elles arriverent ;
on les conduiſit dans une
chambre immenſe, dont le dé-
labrement, auſſi-bien que ce-
lui des meubles, auroit effrayé
des perſonnes moins délicates.
Tout étoit égal à Elvire, elle

ne

ne s'informoit de rien; mais
Isabelle par ses questions réïte-
rées, obligea des espéces de
phantômes destinés à les servir
sous l'habillement de Duégne,
à satisfaire sa curiosité. Elle
crut voir ouvrir son tombeau,
en apprenant qu'elles étoient
à la Cour de la Reine Douai-
riere, grande mere du Roi.
Elle fit à Elvire mille repro-
-ches mêlés de larmes. Son cha-
-grin redoubla le lendemain en
se voyant dans un Château,
moins affreux encore par son
extrême antiquité, que par le
peu de soin que l'on prenoit de
l'entretenir.

 La vieille Reine attachée
aux étiquettes & aux anciens
usages, rendoit la vie insup-
portable à celles que la pro-
scription y conduisoit, sous
 le

le prétexte de lui former une
Cour. Tout y respiroit la gê-
ne, la tristesse & l'incommo-
dité.

Les longues peines dégéné-
rent ordinairement en lan-
gueur; lorsque l'ame n'est pas
tirée d'une agitation pénible,
par quelque événement agréa-
ble, la nature supplée à la
raison, en rallentissant un mou-
vement qui entraîneroit sa dé-
struction. Elvire menoit une
vie languissante, mais elle vi-
voit.

Dom Alvar n'étoit pas moins
malheureux. Alphonse excessi-
vement irrité de la confidence
qu'Isabelle lui avoit faite, n'é-
coutant que son premier mou-
vement, s'imagina qu'il banni-
roit aussi facilement de son
cœur, que de sa présence, les
objets

objets de fa jaloufie.

Après l'exil d'Elvire, il ne
retarda celui de Dom Alvar,
qu'autant de tems qu'il le crut
néceffaire pour l'empêcher de
fuivre fes traces : Dépouillé a-
lors des bienfaits du Roi, il
eut ordre de fe retirer, & de
ne reparoître jamais.

Plus furpris que touché, il
ne balança point fur le choix
du lieu de fa retraite. Son ef-
prit fe tourna avec complai-
fance vers la cabane, où il a-
voit été élevé ; fon cœur fati-
gué, avide de repos, crut qu'il
y retrouveroit ces jours de paix
toujours chers à fon fouvenir,
& qui s'y retraçoient alors,
comme le feul bien défira-
ble.

Le goût de la folitude ne
doit fon origine qu'au chagrin
qui

qui tient à la honte, ou au ri-
dicule.

Dom Alvar plein de confian-
ce , fur le bonheur tranquille
dont il alloit jouir, tourna pré-
cipitamment fes pas du côté
de la forêt , azyle de fes pre-
miers malheurs ; mais à mefu-
re qu'il en approchoit, il fen-
toit affoiblir l'idée féduifante
qu'il en avoit conçue d'abord:
tout ce qu'il avoit vû & éprou-
vé depuis fon entrée dans le
monde , fe préfentoit à fon
imagination ; mais les traces
auffi-tôt effacées qu'apperçues,
laiffoient aux images qu'elles
formoient la confufion d'un
fonge : Elvire même ne s'y re-
préfentoit que dans l'éloigne-
ment.

Ce torrent de penfées tumul-
tueufes ne ceffa qu'en arrivant
à

à fa cabane : frappé de fa vûe,
il refta immobile ; fes yeux at-
tachés fur ces objets fe rempli-
rent de larmes. La perte de
l'ami vertueux qui l'avoit éle-
vé, celle de fa liberté, la répu-
gnance qu'il fentit tout-à-coup
pour une folitude totale ; la
comparaifon des fentimens de
fa jeuneffe avec ceux qu'il a-
voit acquis dans le monde :
tout affligeoit fon ame, tout
déchiroit fon cœur. Cepen-
dant faifant un effort fur lui-
méme, il entra dans ce lieu
défiré, & redouté en même
tems.

Les premiers jours fe paffe-
rent à rappeller dans fon fou-
venir les préceptes de fon
ami, & à vaincre fa délicatef-
fe fur la privation des commo-
dités, qui ne font rien quand
on

on ne les connoît pas , mais
dont l'ufage fait des befoins.
Son amour reprit bien-tôt,
dans le calme de la folitude,
ce qu'il avoit perdu d'empire
dans le trouble de l'orage.
Dom Alvar ne penfa plus qu'-
aux moyens de découvrir le
fort d'Elvire, il en effaya plu-
fieurs inutilement. Trop près
de la Cour, dans un lieu où le
Roi chaffoit fouvent, pouvoit-
il faire quelques démarches
fans rifquer d'être découvert ?
Il crut que dans un endroit ha-
bité, il pourroit faire agir des
gens inconnus , dont les re-
cherches auroient plus de fuc-
cès que les fiennes.

Il n'eut pas plutôt formé ce
projet, qu'il partit pour l'exécu-
ter , en obfervant de ne point
fuivre les routes ordinaires.

Il

Il avoit déja marché près de
deux jours , lorſque traverſant
un bois, il vit tout-à-coup fon-
dre ſur lui un homme l'épée à
la main, qui ſans lui donner le
tems de ſe reconnoître lui cria:
Traitre, défends une vie que tu
aurois dû perdre par le plus
infâme ſupplice : Dom Alvar
étonné , ſe mit en défenſe ;
mais reconnoiſſant en même-
tems Dom Pédre, loin d'atten-
ter à ſes jours, il ne fit que pa-
rer les coups qu'il lui portoit
avec une fureur inexprimable.
Arrêtez , Dom Pédre , lui
crioit-il , quelle eſt votre er-
reur ? reconnoiſſez le malheu-
reux Alvar ; venez plûtôt rece-
voir dans ſes bras le témoigna-
ge de ſon amitié & de ſa ten-
dre reconnoiſſance.

Dom Pédre étoit trop ani-
mé

mé pour l'entendre ; comme
Dom Alvar ne se défendoit
que foiblement, il le saifit au
colet, le terrassa, le menaçant
de lui ôter la vie s'il n'avouoit
tous ses crimes.

Dans ce moment une troupe d'Archers qui étoient dans
le bois à la poursuite de plusieurs brigands, arriverent dans
cet endroit ; les prenant pour
ce qu'ils cherchoient, il les
enchaînerent, les forcerent de
marcher, sans aucun égard
pour les menaces de Dom Pédre, ni pour les raisons que
Dom Alvar employoit à leur
faire connoître leur méprise.
On les conduisit dans un Fort
assez près de-là, on les mit
dans le même cachot, en attendant, leur dit-on, qu'on
les transferât dans la Capitale,

pour

pour fervir d'exemple à leurs
femblables.

Ce fut-là que Dom Alvar,
fans penfer à fe plaindre, plus
occupé des reproches de fon
ami, que de fon propre mal-
heur, lui en demanda l'expli-
cation.

Dom Pédre, défefperé de
l'ignominie où fon emporte-
ment venoit de le conduire,
ne la lui donna qu'avec toute
l'amertume dont fon ame étoit
remplie.

Il lui apprit, qu'après fon
départ, il avoit été refferré
plus étroitement dans fa pri-
fon ; que plufieurs jours s'é-
toient paffés en confrontation
de témoins, qu'il avoit tous
confondus ; qu'enfin le Roi ne
trouvant pas de preuves fuffi-
fantes pour le convaincre d'au-

cun

cun crime, il s'étoit contenté
de l'exiler; qu'on ne lui avoit
pas même permis de rentrer
dans fa maifon, quil avoit feu-
lement appris qu'Elvire & Ifa-
belle n'étoient plus à la Cour.

En cet endroit, Dom Pédre,
dont l'humeur altiére s'aigriffoit
par le récit de fes malheurs, dit
fans ménagement à Dom Al-
var que la conduite qu'il avoit
tenue dans le tems de fa fa-
veur, prouvoit affez fon ingra-
titude & fa perfidie, pour qu'il
pût l'accufer fans injuftice d'a-
voir ehlevé fa fœur & fa Maî-
treffe, qui étoient difparues le
même jour que lui. Il ajouta à
ce reproche tout ce que la
prévention peut arracher à un
cœur tendre, mais violent.

Il ne fut pas difficile à Dom
Alvar de fe juftifier. Le fimple

V récit

récit de ce qui s'étoit paſſé, ſes regrets ſur la perte d'Elvire, enfin la vérité toujours apperçue, quand elle eſt pure, ne laiſſerent aucun ſoupçon dans le cœur de Dom Pédre : L'amitié, les remords, les excuſes ſuccéderent à ſon emportement ; Dom Alvar auſſi généreux que tendre, ne penſa qu'à effacer du cœur de ſon ami le noble déſeſpoir qu'il témoignoit de l'avoir offenſé. Réunis tous deux par la confiance, & même par le déſeſpoir, ils ne penſerent dès-lors qu'à ſe conſoler mutuellement ſur leur horrible deſtinée, & qu'à imaginer les moyens de faire revenir Alphonſe de ſes injuſtes préventions.

Le bonheur des Rois répondroit aux apparences, s'ils ne

. trouvoient

trouvoient en eux-mêmes les
bornes de leur pouvoir. Al-
phonfe, qui faifoit tant de mal-
heureux, ne l'étoit moins que
par l'impoffibilité de l'être au-
tant. Plus de fix mois s'étoient
écoulés, avant que les chagrins
qu'il s'étoit occafionnés lui-mê-
me fuffent diminués ; il crut en-
fin avoir acquis affez d'indiffé-
rence pour foutenir fans foi-
bleffe la préfence d'Elvire ; ou
plutôt fe trompant lui-même, il
cherchoit à flatter fon cœur par
la vûe d'un objet qu'il ne pou-
voit en arracher.

Il fit avertir la Reine Douai-
riere qu'il iroit le lendemain lui
rendre une vifite. Il lui don-
noit rarement cette marque de
refpect ; auffi cet événement ré-
pandit une joye générale dans
fa trifte Cour. La vieille Rei-

ne, qui, comme tous les gens
de son âge, tenoit encore au
monde pour en sçavoir les nou-
velles ; mesurant la quantité
qu'elle en apprendroit par la
durée du tems qu'elle passeroit
avec son petit-fils, voulut pré-
venir son arrivée ; elle fit apprê-
ter ses équipages, aussi délabrés
que son château ; & le jour mar-
qué, elle se mit en chemin pour
aller à la rencontre du Roi ;
Elvire & Isabelle étoient du
voyage.

- La triste Elvire rêvoit pro-
fondément aux moyens de tirer
du Roi, ou de quelqu'un de sa
suite, des éclaircissemens sur
le sort de son frere & de son
Amant ; jusques-là elle n'avoit
pû en apprendre aucunes nou-
velles.

- Ses regards étoient sans des-
sein,

ſein, quand tout-à-coup frap-
pée de la rencontre la moins at-
tendue, elle fit un cri, en s'élan-
çant hors de la voiture, qui par
bonheur étoit fort baſſe. Elle
fut en un inſtant au milieu d'une
troupe d'Archers qui condui-
ſoient deux priſonniers ; le chan-
gement de leur viſage, l'hor-
reur de leurs habillemens, les
fers dont ils étoient chargés,
ne l'avoient pas empêchée de
les reconnoître. Mon frere, s'é-
crioit-elle, ô Dieux! mon cher
frere! eſt-ce vous ? Elle le te-
noit dans ſes bras, qu'elle en
doutoit encore. Son premier
mouvement fut la joye de re-
trouver tout ce qu'elle aimoit ;
mais bientôt frappée de l'appa-
reil d'infamie qui les entouroit,
il ſembla que ſa vie ou ſa rai-
ſon alloient l'abandonner. Sai-

Ge

fie d'effroi, elle les quittoit
pour appeller le ciel & la terre
à fon fecours. Elle revenoit à
Dom Pédre, le ferroit plus
étroitement dans fes bras, nulle
fuite dans fes penfées, nul or-
dre dans fes paroles, fa douleur
étoit un délire.

Dom Pédre montroit moins
de foibleffe, mais le défefpoir
étoit peint dans toute fon ac-
tion ; des mots entrecoupés ex-
primoient tour à tour fa fureur,
fa honte & fon attendriffement.
Dom Alvar, malgré le poids
de fes chaînes, étoit aux pieds
d'Elvire, il tenoit une de fes
mains qu'elle lui avoit aban-
donnée, il la baignoit de fes
larmes ; Elvire jettoit de tems
en tems fur lui des regards mê-
lés de complaifance, d'horreur
& de tendreffe : Alvar, difoit-
elle,

elle, que nous fommes malheu-
reux! Ils étoient tous trois trop
occupés d'eux-mêmes pour ap-
percevoir ce qui fe paffoit au-
près d'eux.

La Reine furprife de la fuite
précipitée d'Elvire, avoit fait
arrêter pour en fçavoir la caufe.
Ifabelle, après avoir reconnu
les prifonniers, étoit defcen-
due ; elle couroit pour joindre
fes careffes à celles de fon amie,
lorfque le Roi arrriva.

Ce Prince avoit vû de loin
ce qui s'étoit paffé; il avóit cru
reconnoître Elvire ; mais ne
comprenant rien à fa démar-
che , il avoit pouffé fon cheval
pour s'éclaircir plûtôt ; fon im-
patience ne lui avoit pas per-
mis de s'arrêter avec la Reine ;
il ne fit que la faluer en paffant,
& rejoignit Ifabelle au moment
qu'elle

qu'elle arrivoit. Voyez, lui dit-
elle, le fruit de vos caprices.
Vous en devriez mourir de hon-
te & de regret ; mais vous êtes
Roi.

Alphonse reconnoissant alors
ses malheureux Favoris, se sen-
tit combattu de sentimens si op-
posés , que ne voulant céder à
aucun , il alloit s'éloigner, lors-
que Dom Pédre levant les yeux
à la voix Isabelle , plus saisi de
fureur que d'étonnement de se
voir près du Roi, il lui cria avec
le ton du désespoir : Arrêtes ,
cruel , repais tes yeux de l'état
horrible où tes injustes préven-
tions nous ont conduits ; tu veux
usurper le nom de Pacifique ,
& tu mérites mieux celui de
Cruel que ton prédécesseur ; il
n'a versé que du sang , & tu dé-
chires les cœurs. Ton amitié est
une

une tyrannie, tes bienfaits sont
des malheurs, & notre recon-
noissance un supplice.

Au premier mot que Dom
Pédre avoit prononcé, Elvire
éperdue l'avoit quitté pour se
jetter aux genoux du Roi, qu'el-
le tenoit fortement embrassés :
Ah ! Sire, lui crioit - elle, ne
vous offensez pas des paroles
que le désespoir arrache à mon
malheureux frere ; son crime ne
commence que de ce moment ;
pardonnez tout à l'excès de son
infortune ; vous l'avez aimé.
Ah, Dieux ! jettez les jeux sur
lui ! vous aimez la vertu, secou-
rez - la. Mes larmes ma
douleur nos malheurs ...
hélas ! ils sont sans bornes !

... Le Roi plongé dans une
profonde rêverie, ne répondoit
que par des regards sombres &
 X distraits

diftraits, qu'il jettoit alternati-
vement fur le frere & la fœur.
Elvire, perfuadée qu'ils annon-
çoient la perte de ce qu'elle
avoit de plus cher, n'écoutant
que fon défefpoir, fut fe jetter
entre fon frere & fon Amant.
Je ne veux plus t'entendre, ty-
ran infléxible, continua-t-elle
en parlant au Roi ; nous expire-
rons à tes yeux ; mais tu ne fe-
ras pas le maître du moment,
nous te ravirons le plaifir bar-
bare de l'ordonner....

Non, vous ne mourrez pas,
s'écria le Roi, vous êtes plus
mes tyrans que je ne fuis le vô-
tre, mes regrets me rendroient
plus malheureux que vous, fi
mon jufte reffentiment triom-
phoit de ma clémence. Voyez,
Madame, continua le Roi en
s'approchant d'Elvire, voyez fi
votre

votre frere étoit coupable ;
voyez s'il mérite la grace que
je lui accorde. Elvire prit un
papier que le Roi lui pré-
fentoit, & que Dom Alvar re-
connut auffitôt pour le fatal
projet de conjuration, qui avoit
couté la vie à fon pere. Ah !
Sire, s'écria-t-il, quelle preuve
plus convaincante pouviez-vous
avoir de l'innocence de Dom
Pédre ? En même tems il apprit
au Roi l'origine de ce funefte
écrit ; il lui fit remarquer qu'é-
tant fans nom & fans date, il
n'avoit pas été difficile aux en-
nemis de Dom Pédre d'en im-
pofer au Roi en rapprochant les
circonftances. Cela doit être
vrai, Sire, dit Ifabelle, quand
Dom Alvar eut ceffé de parler;
car j'ai trouvé ce papier dans la
forêt le même jour que nous

y rencontrâmes Dom Alvar ;
voyant qu'il étoit écrit en Por-
tugais , que je n'entens pas , la
curiofité me le fit donner à Dom
Rodrigue pour le traduire. Mil-
le occupations férieufes que j'ai
eues depuis , m'ont fait oublier
de le lui reprendre, Voilà com-
me les Rois, ajouta - t - elle en
hauffant les épaules , croient
faire grace quand ils ne font que
juftice.

O Ciel , s'écria Alphonfe,
que le Trône renferme d'écueils
pour la vertu ! Me pardonne-
rez-vous mon erreur , belle El-
vire , lui dit - il , en prenant fa
main qu'il préfenta à Dom Al-
var, ne fuis-je pas affez puni par
la perte de votre cœur ? en vous
uniffant à ce que vous aimez,
eft-ce affez expier mon crime ?
Allons, continua-t-il, (en dé-
tachant

tachant lui-même les fers de ses
Favoris, & ne dédaignant pas
de les embraſſer) venez éprou-
ver ſi la vertu m'eſt chere. L'ex-
cès de mes bontés ſurpaſſera ce-
lui de vos malheurs : Aimez-
moi, s'il ſe peut ; mais duſſiez-
vous être ingrats, le bonheur
d'en faire, ſurpaſſe la peine d'en
rencontrer.

LA VERITÉ
AU FOND D'UN PUITS.

HISTOIRE EGYPTIENNE.

CErtain habitant des bords du Nil avoit pour toute fortune une petite maifon, un grand enclos, un beau canal, & l'ame naturellement gaye; il fe trouvoit fort riche. Un jour c'étoit pendant le grand chaud de l'été, s'étant retiré dans une grote qui étoit au bord de ce canal, il vit une belle grande carpe, mais grande comme une perfonne; ce qu'on remarquoit encore davantage, c'étoit fes yeux, jamais on n'en avoit vû de fi tendres. C'eft de-là qu'on

a

a dit des Amans qui regardent
tendrement leur Belle : *Qu'ils
font des yeux de carpe frite.*

L'Egyptien enchanté de cet-
te merveille ne put se conte-
nir. La curiosité entend quel-
quefois assez mal ses intérêts;
il s'avança hors de la grote &
la carpe disparut. Il sentit alors
un trouble qu'il ne pouvoit com-
prendre. Par les trois Graces,
s'écria-t'il, quelle charmante
carpe ! Au mot de charmante,
la carpe revint un moment, &
du bout de sa queuë fit jaillir
de l'eau jusques sur le nez de
l'Egyptien, mais en très-petite
quantité; comme si c'étoit un
remerciment de la fleurette
qu'elle venoit d'entendre.

La nuit arrivoit, elle se passa,
& l'Egyptien qui n'avoit pas
fermé l'œil un moment, étoit

X iij avant

avant le jour à confidérer au travers d'une jaloufie le canal où la carpe s'étoit replongée.

· A peine le Soleil fut-il un peu élevé fur l'horizon, qu'un grand aigle vint s'abattre au bord du canal. La belle carpe fauta fur le rivage, l'aigle s'approcha & lui préfenta un billet qu'elle prit avec empreffement. L'Egyptien attentif comme on peut le juger, la vit à plufieurs reprifes lire, s'interrompre, & chaque fois faire un faut extrêmement agréable; c'eft ce qu'on a appellé depuis, *le faut de la carpe*; elle prit tout de fuite la parole: Mon fils, dit-elle au grand aigle, dites à Jupiter que Venus eft charmée de cette agréable nouvelle : Nous pourrons bien-tôt nous démétamorphofer, continua-t'elle en voyant arriver

arriver trois autres animaux qui
la joignirent. Venez, augufte
Junon (c'étoit une vache) ap-
prochez, fage Diane (c'étoit
une chate) & vous aufli Mer-
cure (c'étoit un grand oifeau *)
Enfin les Geans font foudroyés,
leur chef feul refpire encore,
mais avec affez de difficulté! il
a fur la poitrine deux fort gran-
des montagnes : de façon qu'on
ne lui donne guere que quinze
jours à vivre.

L'Egyptien enchanté de ce
qu'il venoit d'entendre, courut
fe préfenter à la troupe travef-
ftie : Mon cœur vous avoit re-
connu, dit-il à la belle carpe,
Venus ne fçauroit fe cacher.
Venus & fa troupe le reçurent
à merveilles, & pafferent quel-

* L'oifeau appellé Ibis chez les Egyp-
tiens.

ques

ques jours dans fa retraite, gar-
dant encore leur figure emprun-
tée. Enfin la mort de Typhon
déclarée, les métamorphofes
cefferent ; mais avant que de
quitter l'Egyptien, on fongea
à lui faire des préfens confidé-
rables. Diane voulut montrer
l'exemple ; elle prit dans fa dé-
pouille de chate les deux pattes
de devant : mortels heureux,
dit-elle , je vous donne ces
deux admirables griffres ; ap-
prenez de quelle importance
elles vont être pour les mœurs.
Une femme qui fera affez heu-
reufe pour les avoir portées un
feul jour en pendans d'oreilles,
n'aura jamais rien à craindre
des hommes les plus aimables
& les plus preffans, s'ils ofent
lui adreffer des lorgneries ou
lui écrire des déclarations ; à
l'inftant

l'inftant une griffe ira leur cre-
ver un œil tout au moins. Vous
concevez bien qu'un pareil ta-
lifman fera recherché par tou-
tes les Dames de la Cour d'E-
gypte. Elles s'empreſſeront d'ê-
tre de vos amies. . . . Je vous
fuis garant, dit Mercure, qu'il
vivra comme un hibou s'il n'a
que ce moyen de fe faire va-
loir dans le monde. Les fem-
mes réellement vertueuſes n'ont
pas befoin de griffes, leur con-
duite fuffit pour les défendre.
A l'égard des femmes moitié
foibles & moitié rigides, que
leur ferviroient toutes les grif-
fes du monde ? N'auroient-elles
pas toujours la reſſource de fai-
re *patte de velours.*

Junon alloit prendre la pa-
role pour n'être de l'avis ni de
l'une ni de l'autre, lorſqu'elle
apperçut

apperçut une grande figure qui
traverfoit les airs enveloppée
dans plufieurs voiles , la plû-
part fort épais , quelques-uns à
travers defquels on pouvoit la
reconnoître. Eh, voilà la Ve-
rité, s'écria Junon ! Les Geants
l'ont contrainte comme nous
d'abandonner le Ciel : Elle
vient bien à point nommé,
pour nous acquitter de ce que
nous devons à ce fage mortel.
Nous allons vous laiffer la Veri-
té, dit-elle à l'Egyptien, vous
la promenerez dans le monde,
& les mortels enchantés iront
au devant de vous. Les mor-
tels , interrompit Mercure ,
vous leur faites bien plus d'hon-
neur qu'ils ne méritent. Je vous
déclare, qu'ils recevront fort
mal la Verité , croiriez-vous
bien qu'avec toute ma fripon-
nerie

nerie (je veux dire mon éloquence) j'ai une peine infinie à leur faire fupporter la moindre critique fur leurs plus légeres imperfe&ions. Jugez du fuccès qu'aura la Vérité , quand naïvement & féverement elle fera le procès aux vices, ou démafquera de fauffes vertus. Donnez-lui du moins la Prudence pour compagne , & que ce foit cette derniere qui porte la parole. Mercure ne fut point écouté , & comme il avoit raifon , il abandonna volontiers fon fentiment.

Voilà donc la Vérité habitante de la terre avec l'Egyptien. Sa premiere démarche fut de fe manifefter dans les Cours ; c'étoit débuter avec courage , elle n'y fit pas de long féjour , l'air des Cours lui étoit ,

étoit, dit-on, extrêmement
contraire ; c'eſt tout ce que
ſon conducteur a rapporté de
cette partie de leurs voyage.
Il ajoute ſeulement que dans
telles Cours où les Souverains
mêmes ſe plaiſoient avec elle,
on lui faiſoit faire tant de dé-
tours lorſqu'on étoit obligé de
la mener aux pieds du Trône,
que le plus ſouvent elle y ar-
rivoit exténuée au point de
n'être point reconnoiſſable.

La Vérité fort mécontente
de ſa premiere ſortie revint
dans la ſolitude de l'Egyptien;
elle lui faiſoit de grandes excu-
ſes des dégouts qu'il avoit
éprouvés à ſa ſuite. Ne vous
reprochez rien, lui dit-il, quand
on eſt aſſez heureux pour vous
aimer, on s'attache à vous pour
vous-même. Après quelques
jours

jours de repos , ils voulurent
tenter une feconde fortie ; ils
allerent fe mêler parmi les fim-
ples Citoyens. La Vérité avoit
promis de fe taire , à moins
qu'elle n'eût occafion de di-
re des chofes obligeantes ;
elle tint parole, c'eft-à-dire,
qu'elle étoit des jours entiers
fans ouvrir la bouche. Cette
conduite cependant lui réuffit
fort mal. Il n'étoit pas en elle
de changer fa phifionomie :
Dès qu'elle trouvoit de ces
gens qui fe parent d'un faux
dehors de vertu, ou qui croyent
montrer de l'efprit, quand ils
difent des miferes avec con-
fiance ; ce qu'elle penfoit fe
peignoit fi naïvement fur fon
vifage, qu'ils y lifoient à dé-
couvert tout leur manége,
toute leur fauffeté, & ce qui
les

les mortifioit encore davanta-
ge tous leurs ridicules ; ainfi la
Vérité ne tarda gueres à fe voir
décriée, affez généralement :
Les uns , & c'étoit les gens
moderés, convenoient qu'effec-
tivement elle étoit grande tra-
caffiere ; d'autres fâchés de ce
qu'on la jugeoit avec trop de
féverité , affuroient que ce
qu'elle avoit de rebutant ve-
noit plutôt d'une forte de naï-
veté bête, que d'un fonds de
méchanceté. On prétend qu'il
y a encore de ces bons carac-
teres, qui ne vous défendent
fur un défaut que vous n'avez
point , & dont on vous accu-
fe , qu'en vous jettant un ridi-
cule qu'on ne s'étoit pas enco-
re avifé de vous donner.

La Vérité imagina un moyen
de ne plus révolter les efprits.

Je

Je vais, dit-elle à l'Égyptien,
me montrer aux hommes fous
des formes différentes de la leur.
Cette nouveauté les engagera
à m'écouter ; ils ne feront pas
en garde contre mes leçons,
ils en profiteront fans croire
les avoir reçûes. Ce projet ar-
rêté ils fe logerent dans une
grande falle qui donnoit fur
une place publique. L'Egyp-
tien fe manifeftoit fur la porte,
& tenant en main une baguette,
il montroit un tableau fur le-
quel étoit cette infcription,
Palais de la Fable; c'eft le nom
que la Vérité avoit pris. Entrez,
difoit-il aux paffans, *vous ver-*
rez ce que vous ne croirez point
voir. On entroit & la Vérité pre-
noit différentes figures ; tantôt
elle étoit à la fois *renard* , *cor-*
beau & fromage. Dans d'autres

Y occa-

occafions *bœuf & grenouille* :
& joignant à ces fauffes appa-
rences un langage ingénieux
elle débitoit les mêmes maxi-
mes que les hommes avoient
rebutées lorfqu'elle leur parloit
fous fa propre figure : cette fin-
gularité réuffit d'abord affez ;
gens de bel air voulurent avoir
une ménagerie de pareils ani-
maux ; mais de tels fuccès ne
durerent pas long - tems. Les
animaux parlans furent bientôt
réduits à n'avoir de commerce
qu'avec *les mies & les petits
enfans* qui repetoient fans y
rien comprendre. Les conver-
fations *du loup & de l'agneau.*
Les parens s'extâfioient d'admi-
ration, les fpectateurs bâilloient
d'ennui, l'enfant ne devenoit
que plus fot ; c'étoit-là tout le
fruit de cette comédie.

La

La Vérité ainſi méconnue ;
négligée, reprit une forme hu-
maine, mais pour intéreſſer les
gens qui ſçavoient penſer, elle
voila ſes orales ſous des idées,
ou des faits qui donnoient
quelque exercice à l'eſprit; il
fallut prendre encore un nom
ſuppoſé, elle imagina de ſe faire
appeller *l'allégorie*.

L'Egyptien marque dans ſa
relation qu'il y avoit alors à
Memphis quelques maiſons où
le ſçavoir, les talens faiſoient le
fond du commerce ; mais ſans
exclure aucun autre genre de
mérite. Si on y montroit de
l'eſprit c'eſt uniquement parce
qu'on en avoit & non par l'am-
bition d'en faire paroître ; ainſi
l'eſprit évitoit les trois défauts
qu'il a le plus à craindre, il
n'étoit jamais déplacé, mépri-

ſant

fant ni tyrannique.

L'Hiſtorien dit enſuite qu'il
y avoit d'autres maiſons, où
les gens n'étoient qu'eſprit : ce
n'eſt pas qu'ils en euſſent ſupé-
rieurement, mais c'eſt qu'ils
vouloient en avoir ſans ceſſe.

C'eſt dans cette derniere ſo-
cieté que la Vérité fut d'abord
produite ; comme on y cher-
choit à plaire ſur tout aux nou-
veaux venus, après avoir étalé
tout ce qu'on croyoit propre à
enlever ſon ſuffrage, on l'enga-
gea à dire ſon ſentiment ſur le
mérite de l'eſprit ; elle prit ainſi
la parole.

Jadis un triſte autel, chez un peu-
 ple aſſez ſage,
 Au Dieu de l'ennui fut dreſſé ;
On croyoit, lui rendant un vo-
 lontaire hommage,
 s'exem-

S'exemter d'un culte forcé.
La fête eft annoncée, on deman-
- de un grand Prêtre,
 Perfonne ne s'offrit à cette di-
 gnité,
Les ennuyeux n'imaginent point
 l'être
 Un Philofophe confulté,
Leur dit : Hé prenez-moi : fans
 doute que j'ennuie ;
Mais j'ai bien des Rivaux dans la
 focieté ;
 Venez, venez, gens qui paffez
 la vie
A rechercher l'efprit dans vos
 moindres propos,
 Vous ennuyez, s'il faut que je
 le die,
 Mieux encore que ne font les
 fots.
On le crut; à l'inftant dans ce tem-
 ple funefte

Ces

Ces facrificateurs font inftallés par
lui.

Les autels ne font plus , mais hé-
las! il nous refte.

Bien des Miniftres de l'ennui.

Il ne fallut pas beaucoup d'i-
magination pour fentir ce que
l'allégorie vouloit faire enten-
dre. On fe fouleva contre elle,
elle fut perfiflée, éconduite &
malheureufement dans d'autres
focietés où elle employa de
pareils fubterfuges , on ne la
traita pas avec plus d'égard. Ne
nous décourageons pas , dit-
elle , pour guérir les mortels
de leurs erreurs , fervons-nous
de leurs erreurs mêmes. Je com-
mence ma nouvelle carriére ;
regardez-moi bien : à ces mots
elle fut changée en une petite
Vieille qui avoit tout-à-fait l'air
de gaïcté.　　　　　Sous

Sous cette nouvelle forme ;
& s'appuyant sur son fidéle com-
pagnon , elle arriva dans le Pa-
lais d'une Princesse de *Phenicie*;
on lui demanda qui elle étoit:
mon nom , répondit-elle , c'est
la bonne *Fée* , & mon métier
c'est de faire des choses mer-
veilleuses.

Dans ce tems-là les Princes-
ses étoient fort sujettes à s'en-
nuyer. *Asterie* , c'est le nom de
celle-ci , envoya chercher la
bonne Fée, la vit, la questionna,
ne l'écouta point , la trouva en-
nuyeuse, & se mit à entretenir
une grande autruche qu'elle a-
voit élevée: Princesse, dit la pe-
tite Vieille, prêtez un moment
d'attention à la bonne Fée:
croiriez-vous bien que toute
décrépite qu'elle est , sa condi-
tion vaut encore mieux que la
vôtre ?

vôtre? Vous tombez alternati-
vement dans deux extrêmités
bien fâcheufes, à dire vrai :
plongée dans une langueur lé-
targique , tout vous devient in-
différent hors votre état, qui
vous paroît toujours infuppor-
ble : fortez-vous de cet acca-
blement, c'eft pour être agitée
par des fantaifies qui ne vous
durent qu'autant qu'il faut pour
en être tourmentée, les perdre
avec dégoût, & retomber plus
triftement que jamais dans ce
malheureux abbattement qui
vous défole. Il eft vrai, répon-
dit Afterie, que fi les Princef-
fes pouvoient s'occuper des
chofes qu'elles aiment, & fe
paffer de celles dont elles ne fe
foucient pas, elles fe croiroient
les plus heureufes perfonnes du
monde. Si vous pouviez pren-
dre

dre confiance en moi , repli-
qua la bonne Fée , vous feriez
bientôt délivrée des miferes de
votre condition : Tenez , *voilà
une Epingle* : portez-la fur votre
manche gauche , la pointe tour-
née du côté du coude : voici
quelle en eft la proprieté : tous
les fouhaits que vous formerez
intérieurement , elle les accom-
plira auffi-tôt. Mais ce préfent
eft bien plus confidérable enco-
re , promettez-moi de n'en faire
ufage que quand vous vous ver-
rez dégoûtée de l'autre. C'étoit
une petite table de faphir cou-
verte d'une plume de Phénix.
La Princeffe fe jetta fur les pré-
fens , promit avec autant de pré-
cipitation , & la bonne Fée fe
retira.

Afterie croyoit poffé der dans
l'*Epingle* tout ce qui fait le bon-
Z heur

heur : inaltérable : elle n'avoit
qu'à souhaiter : il semble que
rien n'est si simple & si facile :
c'est ce qu'il faut approfondir.

Comme Astérie n'avoit pas
la tête bien rangée, & que les
choses arrivoient selon le dé-
sordre de ses idées, toute sa
journée étoit remplie par une
confusion d'évenemens précipi-
tés, bizarres, ridicules, qui se
croisoient, qui se détruisoient
l'un l'autre. Cette agitation l'a-
musa d'abord, & ne tarda gué-
res à l'impatienter : on voyoit
toit sa manière d'exprimer la
moindre petite peine qu'elle é-
prouvoit ainsi que la plus gran-
de. On ne le croiroit pas : pour
ajouter au malheur des gens qui
ne sçavent pas se rendre heureux
il ne faudroit que leur donner le
pouvoir de réaliser toutes leurs
fantaisies. Enfin

Enfin Alterie se détermina à
se défaire de l'Epingle enchan-
tée; elle fit venir la Fée. Regar-
dez la tablette de saphir, dit la
petite Vieille, vous y trouverez
le seul reméde à votre maladie.
La Princesse apperçut des ca-
ractéres formés par des étincel-
les de lumiére, qui se renouvel-
loient sans cesse, & elle lut les
vers que voici :

Dans vous-même cherchez le bon-
heur véritable,
Tout autre enchantement n'est
qu'une trahison.
L'Epingle la plus secourable
L'est beaucoup moins que la raison.

Ah! de la raison, dit la Prin-
cesse : Et qui êtes-vous, pour
me proposer de la raison ? Hé-
las ! répondit la petite Vieille ;
Z ij j'ai

j'ai le malheur d'être la Vérité.
Dites la mauvaise huméur, l'inju-
ftice, la fatire, s'écrierent tous
les Courtifans. Alors fe rappel-
lant toutes les avantures fâcheu-
fes que la Vérité s'étoit attirées
depuis qu'elle étoit fur la terre,
grands & petits fe mirent à l'ou-
trager, à la pourfuivre tant &
fi bien, qu'en fuyant elle fut
trop heureufe de rencontrer un
puits où elle fe précipita. Quel-
qu'un veut-il l'en tirer ?

LETTRES

LETTRES PILLÉES

LETTRE A Mᵉ * * *.

VOus m'avez ordonné,
Madame, de vous écri-
re à votre Campagne ; je ne puis
vous donner des nouvelles de
Paris ; il est si désert, qu'il seroit
difficile de trouver quelque
évenement digne de vous être
mandé. Les affaires, l'inquiétu-
de ou la maladie y retiennent le
peu de monde que l'on y voit
encore ; & les gens plus heu-
reux sont allés aussi bien que
vous, jouir de cette douce li-
berté que j'envie si fort ; c'est
donc de la Campagne que nous

Z iij atten-

attendons à préſent les nouvel-
les agréables ; & je n'ai d'autre
reſſource pour vous obéir, que
d'avoir recours à mon peu d'i-
magination. On ne peut être
moins aſſuré que je le ſuis, de
réuſſir dans mon projet ; mais je
compte ſur votre indulgence &
ſur celle de votre aimable amie,
qui eſt ſi digne de partager vo-
tre délicieuſe retraite. J'ai vû
que vous aimiez les contes de
Fées ; recevez quelques frag-
mens que je viens d'imaginer :
amuſez-vous à les achever, à
corriger, à ſupprimer, vous en
êtes capables l'une & l'autre, &
je ſuis ſûr de retrouver avec
un grand plaiſir une ébauche
que vous aurez ſi heureuſement
terminée.

FRAG-

FRAGMENS

DE ZÉPHIRE

ET DE NOMPAREILLE,

CONTE.

ILL étoit une fois un Prince &
une Princesse, j'ignore ab-
solument l'heureux pays qui les
fit naître ; je sçai que Zéphire
étoit le nom du Prince, & qu'il
vint au monde en faisant un
grand éclat de rire, & que la
Princesse Nompareille étant
plus posée, ne fit rien d'extraor-
dinaire en paroissant au jour,
suivant ce que j'en ai pû décou-
vrir. Ils furent très bien élevés

Z iiij dans

dans les différens pays qui leur
donnerent le jour ; ils se virent ,
& ce fut apparemment dans un
voyage que fit le Prince ; ils s'ai-
merent sans peine ; car ils étoient
aussi beaux que bienfaits ; &
leur amour éprouva plusieurs
traverses , plus considérables
pour eux-mêmes , qu'intéressan-
tes pour l'histoire. La plus gran-
de , & celle qui mérite le plus
d'être rapportée , leur fut cau-
sée par une Princesse connue
sous le nom d'Infante Détermi-
née. On sçait que ce nom con-
venoit parfaitement à son cara-
ctére ; elle étoit vive , empor-
tée , incapable d'être retenue
par aucune considération , pre-
nant sur le champ son parti , &
n'écoutant jamais ni scrupule ni
remords ; il me semble , car dans
la vérité je n'en suis pas certain,
qu'elle

qu'elle étoit coufine de Nom-
pareille ; mais il eſt vraiſembla-
ble que ſa parenté étoit la ſeule
cauſe des égards que la Princeſ-
ſe avoit toujours eus pour elle.
Cette Infante , emportée ſans
doute par quelque fantaiſie nou-
velle ; dont vous aurez la bonté
de nous donner le détail, voya-
geoit depuis ſix mois au grand
ſoulagement de tout le Royau-
me , car il n'y avoit ni grand ni
petit qu'elle n'incommodât. El-
le trouva le Prince établi à la
Cour quand elle y revint ; &
ſans examiner ni ſes goûts ni
ſon humeur, encore moins le
rapport qu'il pouvoit y avoir en-
tre eux, elle réſolut de l'aimer,
ou , pour mieux dire , de s'en
faire aimer. Elle ne fut pas
long-tems ſans apprendre l'a-
mour qu'il reſſentoit pour la
 belle

belle Nompareille : cette découverte lui fit avoir recours à
la vieille Fée Mordante , qui
n'avoit point de plus grand plai-
fir que celui de brouiller les A-
mans , & même les amis quand
elle pouvoit y réuffir : elle fe
plaifoit dans le trouble , femoit
la divifion , & aimoit les tracaf-
feries, qu'elle regardoit comme
une voie sûre pour conduire à
la haine ; elle avoit auprès d'el-
le un grand nombre de jeunes
gens de l'un & de l'autre fexe ;
elle les avoit choifis à tête lé-
gere , & les douoit de la plus
grande curiofité ; elle ne s'oc-
cupoit que du foin de les ren-
dre bavards ; & quand elle les
trouvoit affez formés , c'eft-à-
dire infupportables , elle les en-
voyoit dans le monde , avec or-
dre de lui rapporter exactement

tout

tout ce qu'ils avoient vû, en-
tendu, remarqué, & même
imaginé; car malgré son pou-
voir elle ne pouvoit être par-
tout. Ensuite elle faisoit usage
elle-même des nouvelles qu'elle
avoit apprises, non sans avoir
indiqué auparavant à ces jeunes
gens l'interprétation maligne
qu'il falloit donner aux démar-
ches les plus simples, le point
sur lequel il falloit appuyer, la
façon dont il étoit nécessaire de
sous-entendre dans la conver-
sation pour établir un doute,
donner un soupçon, le tout
avec l'air de l'intérêt & la de-
mande du secret, suivant enfin
toutes les regles de cet art per-
vers, le tourment des sociétés,
& qui semble, depuis que cet-
te vieille Fée l'inventa, s'être
perpétué jusqu'ici dans sa force.

Je

Je ne dois point finir cet article
de la Fée Mordante, sans dire
qu'elle avoit pour principe que
rien n'étoit indifférent, & pour
excuse, que l'on pouvoit juger
de ce que l'on voyoit. Elle é-
couta donc avec plaisir tout ce
que l'Infante Déterminée lui ra-
conta ; & quoique cette Prin-
cesse fût déja très en colére de
voir ses charmes & ses avances
méprisées par Zephire, qui n'é-
toit occupé que de Nompareil-
le, Mordante sçut aisément la ré-
volter encore davantage. Mal-
gré son goût pour la méchance-
té, elle lui préféroit souvent la
tracasscrie, celle-ci étant presque
toujours d'une plus grande du-
rée, & souvent plus difficile à
détruire : mais quand elle fut
bien instruite par l'Infante, elle
trouva que deux Amans qui s'ai-
moient

moient fi parfaitement , & dont
la confiance étoit fi bien établie,
étoient fort difficiles à brouil-
ler, il lui parut aussi qu'il étoit
fort dangereux d'avertir le Roi
pere de Nompareille , & de
chercher à l'irriter contre l'a-
mour de Zéphire , suivant les
projets de l'Infante Détermi-
née : le mariage de ces heureux
Amans étoit convenable de tout
point, & il falloit bien se garder
de faire aucune démarche qui
pût en hâter la conclusion. L'af-
faire étoit d'autant plus délica-
te , qu'il étoit dangereux de rien
proposer de trop sérieux dans la
Cour de ce Roi ; on auroit par
ce moyen terminé le mariage
au plûtôt , dans la seule vûe de
n'en plus entendre parler. On
dansoit continuellement à cette
Cour , où plutôt on y sautoit
tou-

toujours ; c'étoit l'ufage établi
dans ce pays, c'étoit la mar-
que du plus profond refpect, &
les plus belles caprioles étoient
la preuve du plus grand dévoue-
ment ; le fervice de Sa Majefté
auroit pû fouffrir d'une telle dé-
marche ; on ne lui préfentoit
donc aucune des chofes qui lui
étoient néceffaires qu'à cloche-
pied, l'adreffe & la jeuneffe é-
toient par conféquent indifpen-
fables pour poff éder les plus
grandes Charges de fa Maifon ;
au refte, tous les applaudiffe-
mens que l'on donnoit à ce Mo-
narque ne fe témoignoient que
par le bruit des caftagnates,
par des chants & par le fon
des inftrumens ; tous jufqu'aux
fifflets étoient reçus, & quand
on n'en fçavoit pas jouer, on
en étoit quitte pour faire ce

que

que les Muficiens appellent un
a vuide ; ainfi l'on entendoit
continuellement un concert,
ou plûtôt un bruit qui n'étoit pas
toujours agréable, car la flatte-
rie habitoit les Cours dès ces
tems reculés. Il faut cependant
avertir que pour éviter le cha-
rivari, fuite néceffaire d'un auf-
fi grand nombre d'inftrumens,
le Grand-Maître de la Maifon
du Roi avertiffoit la Cour, &
difoit tous les matins ; c'eft en
A mi la, en *G re fol fa* que le
Roi veut être loué aujourd'hui.
Malgré cette fage précaution,
on doit être perfuadé qu'il ne
fut jamais de Cour plus bruyan-
te, plus en mouvement, & dans
laquelle une tracafferie fût plus
difficile à établir. Quelque ac-
coutumé que l'on fût à fauter,
la plus grande partie des Cour-

tifans fautoient encore d'une fa-
çon très-mauffade, & rien n'é-
toit fi péfant, ni de fi ridicule
que les fauts des Magiftrats, des
Chambres de Juftice & des
Parlemens qui vouloient obéir
& conferver leur dignité, fur-
tout quand ils venoient faire des
remontrances au Roi fur des
affaires qui pouvoient être d'au-
tant plus fufceptibles de repré-
fentation, qu'elles avoient tou-
jours été déterminées en fau-
tant.

L'amour au contraire régla
tous les pas de Zéphire, & com-
me il étoit né avec de la grace
à tout ce qu'il faifoit, il inventa
la véritable danfe, & fçut former
des pas agréables & convenables
aux différens motifs dont il étoit
animé auprès de Nompareille;
ainfi Zéphire, qui s'étoit aifé-
ment

ment conformé à l'usage de
cette Cour, abordoit la Prin-
cesse avec des coplés, & la
conduisoit dans les apparte-
mens avec des balancés & des
pas de menuets, &c. Cepen-
dant la Fée Mordante n'ou-
blioit point la parole qu'elle
avoit donnée à l'Infante Déter-
minée, de ne rien négliger pour
brouiller & séparer ces deux
Amans ; elle sçavoit très-bien
qu'une tracasserie par son essen-
ce doit avoir une minutie pour
objet, & que plus cette minu-
tie est legere, non seulement
son auteur a plus de mérite,
mais que l'altération qu'elle a
fait naître, rend les éclaircis-
semens plus difficiles. Elle ima-
gina donc un enchantement,
ou plutôt un tournois d'une nou-
velle espéce. Des Chevaliers à
<div align="right">A a barbe</div>

barbe blanche parurent un jour
dans la salle du Château, ils pré-
cedoient quarante belles De-
moiselles qui descendirent de
leurs hacquenées , selon l'usage
des anciens Romans. Elles s'ac-
quitterent de leur compliment
avec tant de graces que le Roi
leur accorda le don qu'elles lui
demanderent ; elles établirent
en conséquence un grand arc
de triomphe dans la cour du
Palais , & déclarerent que c'é-
toit l'enchantement de la veil-
lée , pour remporter le prix qui
consistoit en une belle paire de
galloches de diamans ; il falloit
veiller trois jours & trois nuits.
Une cour aussi alerte & aussi
animée que celle dont je viens
de donner une legere idée , ac-
cepta la proposition avec beau-
coup de joye ; & tout le mon-

de

se trouva que les gallodies
étoient trop faciles à gagner;
l'extérieur de l'arc qui fut éle-
vé étoit de la plus belle archi-
tecture, le dedans étoit déli-
cieusement orné, il parut éclai-
ré de mille bougies, les par-
fums, les agrémens recherchés
& les commodités de la vie y
brilloient de toutes parts. On
accourt de tous les côtés, &
l'on s'empresse tous les jours
pour voir des objets moins
agréables que celui-ci. Toute la
Cour se trouva dans le sallon
au jour marqué, & redoubla les
fêtes pour s'y rendre; les hom-
mes avoient, suivant l'ordre pres-
crit, leurs écus; & les femmes,
pour obéir au même réglement,
n'oublièrent pas leurs éventails;
jamais la Cour ne parut si ma-
gnifique; les quarante belles fil-

A ij les

les & les Chevaliers qui de-
voient donner le prix au vain-
queur n'en diminuoient point
l'éclat, & comme le salon re-
présentoit & supposoit la nuit,
le Roi y donna toutes sortes de
liberté, dispensa de sauter, &
permit de jouer, de manger,
& de s'entretenir à son gré ; ainsi
la conversation, la danse, la
bonne chere & la vivacité bril-
lerent à l'envi dans tous les
coins de ce superbe salon.

Tout le monde ayoir sauté
tout le jour, aussi, malgré tant
de beaux objets & tant de cho-
ses agréables, tous les hommes
ne purent résister au sommeil ;
Zéphire lui-même succomba,
non des premiers, mais enfin il
s'endormit malgré tous les ef-
forts de la plus belle résistance.
Nompareille en fut picquée ; &
c'est

285 285

c'eſt la premiere tracaſſerie que
le Prince & elle eurent enſem-
ble; quelques femmes de la
Cour ſuccomberent auſſi, &
l'on vit le lendemain ſur la por-
te de l'arc de la veillée, tous
les écus & les éventails de ceux
qui n'avoient pû réſiſter au ſom-
meil; ſur leſquels on liſoit: Tel
a veillé tant de tems, mais il a
dormi. Enfin les galloches ne
furent accordées à perſonne;
car les femmes étant ſorties
d'impatience, on pouvoit ſup-
poſer qu'elles étoient allé dor-
mir; cependant elles étoient en
général trop piquées d'avoir été
témoins d'un ſommeil qu'elles
avoient l'injuſtice de regarder
comme une inſulte à leurs ap-
pas; ainſi la troupe partit & em-
porta ſes belles galloches, en di-
ſant qu'elle alloit chercher un
pays

pays plus éveillé ; Mordante
n'avoit voulu que faire naître
quelque division entre Déplaire
& Nompareille, elle y réüffit,
c'eft tout ce que j'en fçais ;
j'ignore les détails de leurs re-
proches, il me fuffit pour ce
moment d'être affuré qu'une
chofe auffi peu confidérable
dans fon commencement fût
fuffifante pour établir une tra-
cafferie que la Fée eut grand
foin d'entretenir & de condui-
re jufqu'aux reproches amers,
& même jufqu'à l'aigreur.
 L'amour furmonte ordinai-
rement ces petites altercations,
& ce n'eft même qu'à la lon-
gue, & force d'éclaircifement
qu'elles peuvent infpirer de l'é-
loignement & du dégoût. Cet-
te façon d'agir n'étant pas affez
vive au gré de l'Infante Déter-
minée,

minée, qui vouloit abſolument
ſe venger des mépris de l'un, &
des avantages que l'autre avoit
ſur elle, elle trouva le ſecret de
les ſéparer; j'avoue que j'ignore
les moyens qu'elle employa
pour y parvenir, mais on ne
m'a point caché que dans tous
les malheurs qu'ils eurent à ſou-
tenir, une bonne Fée qui avoit
doué Nompareille, la fit paſſer
par l'enchantement de l'eſpé-
rance, on n'a pû m'en donner
la deſcription, Dieu veuille que
vous me l'envoyiez de votre
retraite.

Cette même Fée pour ſau-
ver Zéphire & Nompareille
d'un danger éminent, les fit
voyager d'une façon nouvelle,
mais bien ſûre, car elle les ren-
ferma dans un grelot. Une au-
tre fois pour ſoulager les ri-
gueurs

gueurs d'une abſence , elle leur
fit préſent à chacun d'une ba-
gue qui refléchiſſoit toutes leurs
actions dans la Lune , ce qui
leur fut d'un fort grand ſecours ;
je trouve enfin dans mes Me-
moires qu'ils furent conduits
dans le lit des Merveilles par
l'Infante Déterminée elle-mê-
me ; la bonne Fée voulut abſo-
lument contraindre cette Prin-
ceſſe à cette cruelle démarche
pour la punir , & cette punition
lui parut un effet ſi terrible , que
de rage elle ſe jetta par la fe-
nêtre. Ce dernier trait eſt vrai ,
cependant bien des gens ſont
perſuadés que cette Princeſſe
fut mariée , & qu'elle a laiſſé
une poſtérité fort étendue.

Voyez , Madame , combien
vous avez de choſes à faire pour
rendre cette bagatelle amuſan-
te,

te, vous ferez peut-être plus
fenfible au plaifir de critiquer
ces fragmens, qu'à la peine d'y
travailler : qu'importe fi l'un
vous amufe plus que l'autre; je
n'ai, je vous jure, aucun autre
objet que votre amufement.

J'ai l'honneur d'être....

SUR DES FEUILLES

DE SPECTATEURS.

MONSIEUR,

Les Corſaires ont coutume de s'éviter quand ils ſont à la mer , mais quand ils s'acharnent au combat, ordinairement il devient terrible. C'eſt à un de ces combats que je compare notre derniere converſation ; vous êtes Miſantrope, reconnu pour tel , charmé de l'être , puiſque le goût & le tempérament vous y portent également. Quant à moi , je le ſuis & peut-être plus que vous, quoiqu'avec moins d'affectation.

Que

Que ne dois je donc point vous
avoir dit, à vous , Monſieur ,
que je connois (& qui m'avez
permis de vous le dire) pour
un Philoſophe ruſtique, bouru ,
indocile & qui vous trouvez
amoureux , & de qui , bons
Dieux ! d'une femme à la vérité
charmante par la figure & par
l'eſprit, mais qui n'a que l'art en
recommandation , qui mécon-
noît les ſentimens , & qui s'a-
muſe de vous quand elle n'a
rien de mieux à faire ; enfin ,
c'eſt une femme que, ſelon vo-
tre propre aveu, l'on peut citer
pour le modéle de la plus par-
faite coquetterie.

Notre converſation ne ſe
borna pas aux ſeules refléxions
morales & critiques , que me
préſenta votre ſituation , plus
outrée que celle que Moliere a
<div align="center">Bb ij mis</div>

mis fur la fcene, je vous atta-
quai fur l'ouvrage que vous en-
treprenez, & voici les propres
paroles dont je me fervis : Que
les folies à la mode poffédent
nos femmes, qu'un ponpon,
qu'une coëffe en carillon, faffe
l'objet de leurs défirs & le fujet
de leur converfation, elles font
leur charge, j'y foufcris ; je fais
plus, je m'en amufe quelque-
fois : mais que cette même mo-
de féduife jufqu'aux gens d'ef-
prit, c'eft-à-dire, que dans le
moment qu'une reconnoiffance
a paru avec fuccès fur notre
Théatre, il faille auffi-tôt que
j'en effuye dans toutes les Pié-
ces nouvelles. Quoi ! parce
qu'un Auteur a réuffi par la fi-
ction, je fuis fûr que tout ce
que je verrai pendant un cer-
tain tems ne fera plus que ro-
manefque,

manefque , fans trouver dans
l'Ouvrage nouveau aucune étu-
de de la nature, non plus que
des fentimens qu'elle infpire.
Et que vous même, Monfieur,
vous tombiez dans un pareil
inconvenient, c'eft, je vous l'a-
voue , ce que je ne vous par-
donne point. Un Anglois com-
pofe des Feuilles détachées, il
les raffemble & leur donne le
titre de Spectateur ; fon livre
réuffit & mérite fon fuccès,
auffi-tôt Spectateurs de paroî-
tre fous le titre de François,
d'Inconnu , de Suiffe , &c. &
vous-même vous foumettant au
torrent, vous donnez dans un
travers que vous blâmeriez dans
tout autre ; c'eft encore une fois
ce que je fouffre impatiem-
ment.

Vous ne pouvez encore avoir
Bb iij oublié

oublié ce que je vous ai dit fur
ce fujet ; mais puifque je ne
vous ai pas convaincu, puifque
vous fuccombez à l'envie d'être
Auteur, & que vous imitez un
genre d'écrire que vous croyez
qui vous convient, & qu'enfin
vous ne choififfez un tel genre
que parce qu'il ajoutera, felon
vous, une nouvelle force à la
Mifantropie dont vous jouiffez
dans le monde, acquittez-vous
du moins de l'emploi que vous
vous propofez & foutenez vo-
tre caractére ; mais point du
tout, l'amour vous tourne la
tête, & l'on ne voit dans les
Feuilles que vous m'avez con-
fiées que des fentimens alam-
biqués ; il femble que vous ne
jugiez de l'amour que par l'ef-
prit, fans ofer vous abandonner
aux fentimens du cœur. Vous
avez

avez peu d'ufage du monde, &
vous vous rempliffez la tête de
Métaphifique pour fuppléer à
cette légereté & à ce badinage
qui conviennent fi fort aux gens
du monde. Après tout, quelle
néceffité trouvez-vous (pour
moi, je ne la comprends pas)
de parler toujours de vous, &
pourquoi faut-il que vous faffiez
confidence au Public de toutes
les pauvretés que vous penfez ?
Si vous êtes cependant déter-
miné à donner votre portrait,
croyez-moi, faites vous pein-
dre par un autre, je vous ré-
ponds de l'effet qu'il produira.
Ne parlez jamais de votre a-
mour qu'à votre Maîtreffe, c'eft
un bon confeil que je vous don-
ne en tous les cas. Mais puif-
que vous voulez travailler en
ce genre, vous avez mille bon-

nes chofes fur lefquelles vous
pouvez écrire : foyez utile à la
fociété en lui repréfentant fans
ceffe fes défauts, faites vos ef-
forts pour chaffer les plus grof-
fiers & les plus incommodes,
quelquefois un tour nouveau
donné à une chofe mille fois
critiquée, en peut en un mo-
ment corriger toute une ville.
Les mœurs, la mode, les évé-
nemens, les ouvrages d'efprit,
les loix, les ufages, le ftile mê-
me, tout eft foumis à vous, tout
eft de votre diftrict ; frondez,
par exemple, les pointes, les
Épigrammes, & le genre d'efprit
dont nous accablent les Ecri-
vains d'aujourd'hui : mais ils
font au premier rang, me direz-
vous, ils ont féduit une partie
de la ville, tout leur eft prefque
foumis. Tant mieux, vous dis-
je,

je, attaquez, vous le devez. Eh!
que doit craindre un Mifantro-
pe ? Si vous voulez vous égayer
dans une autre feuille, & faire
tomber votre critique fur des
gens moins redoutables, mais
qui n'ont pas moins befoin de
vos confeils ; faites voir aux
gens du monde combien à for-
ce de vouloir dire ils difent
peu. Que vos écrits leur faffent
fentir avec honte combien il eft
ridicule de dire, par exemple :
Je l'adore, en parlant d'une na-
vette ou d'une autre baliverne,
demandez-leur ce qu'ajoute à
ce mot celui de *paffionément*
dont une infinité de gens fe fer-
vent. Une autre fois faites-vous
expliquer ce que veut dire, *je
l'aime à la fureur*, & mille au-
tres phrafes dont rougiroient
ceux qui s'en fervent, s'ils fça-
voient

voient feulement les noms de
ceux qui s'en font fervis les pre-
miers. Il eft encore d'autres
moyens pour vous acquitter
avec honneur de l'ouvrage que
vous entreprenez. Ecoutez cet-
te hiftoire, & voyez ce que
vous penfez vous-même d'une
chofe que l'ufage ordonne dans
ce pays.

Deux familles confidérables
réfolues de s'unir pour leur in-
terêt, & pour redoubler mu-
tuellement leur crédit, après
avoir mûrement confulté la
qualité du bien, & nullement
confideré le rapport des carac-
teres, font un mariage de leurs
enfans, qui jeunes & fort aima-
bles confentent felon l'ufage à
la volonté de leurs parens; le
hazard ou la jeuneffe de leurs
cœurs voulut qu'ils s'aimaffent
infiniment

infiniment dans le commence-
ment de leur mariage , mais
les amis de Philinte (c'eſt le
nom du jeune homme) &
quelques plaiſanteries de nos
Dames les plus titrées firent ſi
bien, que lui repréſentant avec
énergie la honte qui regne dans
Paris pour un mari qui aime ſa
femme : Philinte , dis je , s'at-
tacha d'abord (pour être du
bon air) à quelques - unes de
nos Dames qui ſont toujours à
l'affut de la jeuneſſe qui entre
dans le monde , & que l'on
connoît pour être ce que l'on
appelle ſur le trottoir : Enfin
peu à peu Célidamie devint
tout-à-fait la femme de Philin-
te, c'eſt-à-dire , qu'elle ne vit
plus ſon mari que dans des
maiſons étrangeres où le ha-
zard les faiſoit rencontrer ; el-
le

le souffrit d'abord impatiem-
ment avec douleur même les
froideurs de son mari. Enfuite
son amour propre fut offenfé
des femmes qu'il lui préféroit ;
Enfin quelques amies prêchant
d'exemples, & qui sur le rou-
ge comme sur les amants tour-
mentent également une jeune
perfonne, lui repréfenterent l'i-
nutilité & la platitude d'une
douleur qu'il eût été honteux
de laiffer appercevoir, & lui
propoferent la douce confola-
tion d'aimer & de fe venger ;
Célidamie fuccomba , elle ai-
ma, fut aimée, quitta , fut a-
bandonnée, fut à la mode, &
donna plufieurs enfans à un
mari qui ne manquoit pas d'en
donner à d'autres , c'étoit le
meilleur ménage de la Ville ;
les femmes, & tout ce qu'on
appelle

appelle la bonne compagnie y applaudiſſoit : Qu'arriva-t'il ? Philinte tomba malade, la petite vérole ſe déclare, Célidamie s'enferme avec lui, & non-ſeulement entretient un commerce de lettres avec ſon Amant ; mais qui plus eſt le reçoit toutes les nuits dans la maiſon du malade, ne s'entretient que des agrémens du veuvage trop à la mode & trop déſiré, me ſemble, pour la façon dont on s'en paſſe à Paris. Philinte meurt, & quatre jours après Célidamie eſt attaquée du même mal ; cette cruelle maladie eſt terminée par le même événement.

Dois-je eſtimer Célidamie de s'être enfermée avec ſon mari ? ce trait d'un amour conjugal démenti par tout ce que

je

je vous ai repréfenté, n'eft-il
pas une fauffeté épouventable
autorifée dans Paris ? Elle eft
même devenue néceffaire,
puifque l'on y attache une for-
te d'honneur ; mais elle eft
d'autant plus affreufe qu'elle ne
peut tromper ni Dieu ni les
hommes. A regarder ce pro-
cedé d'un autre côté, fe peut-il
rien de plus cruel à l'humanité
que d'expofer à une mort pref-
que certaine une mere qui fe-
roit du moins chargée de l'é-
ducation de fes enfans & du
foin de leurs affaires ? Un ufa-
ge auffi barbare, auffi pervers,
s'il nous étoit rapporté par un
Voyageur comme un fait pra-
tiqué journellement chez les
Ilinois, feroit frondé ; il feroit
cité avec raifon comme le plus
oppofé à la fociété ; cepen-
dant,

dant, il eſt tous les jours ſous nos yeux, il ne frappe perſonne ; c'eſt l'uſage enfin, il faut s'y ſoumettre.

Voilà, Monſieur, le genre de critique dont on peut faire uſage ; comptez qu'il eſt mille choſes de cette force, & que ſi vous voulez m'employer à critiquer, quand ce ſeroit vous-même, je ſuis toujours à votre ſervice.

🏵🏵

AVIS.

A V I S.

Es deux Lettres que l'on vient de lire font un effai tiré d'un grand Recueil que l'Auteur, homme fincere & de bonne foi, a raffemblé fous le titre de *Lettres pillées*. Si le Public approuve cet effai, le Recueil entier paroîtra bien-tôt avec une Préface, ou plutôt avec une Differtation fur le Plagiat, les différens fecours, les fources des idées, & autres efpéces de vols dont prefque tous les Livres font remplis. On aura foin de citer & de donner des exemples tirés des ouvrages les plus goûtés, les moins connus du Public pour être plagiaires ; ce qui ne fera peut-être pas beaucoup d'amis

à

à l'Auteur. Au reste, la pre-
miere de ces deux Lettres est
une réminiscence & un assem-
blage de tous les Contes de
Fées, que l'on connoît d'une
Piéce de la Foire, & d'une
autre jouée sur un Théatre par-
ticulier ; elle auroit embelli ce
Recueil si l'Auteur avoit voulu
la donner, & l'on voit aisé-
ment que la seconde Lettre
n'auroit jamais été écrite sans
le secours du Misanthrope, de
Moliere, & de tous les Specta-
teurs qui ont inondé la Scene
il y a vingt ans.

Cc DIALO-

DIALOGUE.

OVIDE, TIBULLE.

TIBULLE.

NOn , Ovide , jamais vous ne me perſuaderez que vos idées ſur l'amour ayent été raiſonnables.

OVIDE.

Rome n'a pas penſé comme vous , & n'a pas crû quand elle lut mon Art d'aimer , que les myſteres de ce Dieu que nous avons tous deux ſervi ſi bien, quoique d'une façon différente, ne me fuſſent pas connus.

TIBULLE.

TIBULLE.

Je ne fuis pas furpris du fuc-
cès qu'eut votre ouvrage. Vous
y donniez des leçons de co-
quetterie , & vous n'ignorez
pas qu'on la met plus fouvent
en ufage que le fentiment.

OVIDE.

C'eft parce qu'elle eft plus
amufante. Tout amour férieux
eft néceffairement trifte. On
commence par s'occuper du
plaifir d'être aimé avec cette
ardeur, cette violence, cette
fureur , qui ne laiffent vivre
que pour vous , l'objet que
vous avez touché ; mais ce
plaifir, qui, dans le fonds, ne
flatte que la vanité , ne peut
pas nous fatisfaire long-tems.
D'ailleurs plus il eft doux d'inf-

C ij pirer

pirer de tendres fentimens,
moins on doit fe borner à ne
les infpirer qu'à une feule per-
fonne, qui ne peut jamais vous
offrir que le même fpectacle,
de qui les idées, au bout de
quelques jours, n'ont pour
vous rien de plus neuf & de
plus piquant que fes charmes,
& qui vous afflige fans ceffe de
l'ennuyeux fpectacle d'un a-
mour que vous ne partagez
plus.

TIBULLE.

En vérité, il eft bien éton-
nant qu'avec un libertinage fi
décidé, & que vous diffimu-
liez fort peu, vous ayez pû plai-
re à tant de femmes.

OVIDE.

Et moi, je fuis au contraire
bien

bien furpris qu'avec cett: façon
de penfer que vous blâmez
tant, je n'en aye pas eu da-
vantage.

TIBULLE.

Mais au moins une femme
veut être aimée, & il n'y en
avoit pas d'affez vaine ou d'af-
fez dupe pour efpérer de vous
fixer.

OVIDE.

Peut-être même celle de
toutes fur laquelle j'ai fait la
plus vive impreffion, n'a-t'elle
pas défiré que je fuffe ni conf-
tant, ni fidele; mais quand ce-
la ne feroit pas, mon incon-
ftance loin de me nuire auprès
d'une Beauté que je voulois
mettre dans mes fers, ne devoit
être pour elle qu'une raifon de
plus

plus de se défendre moins con-
tre moi. Rien, il est vrai, ne
m'avoit fixé, mais étoit-il pour
cela bien décidé que rien ne pût
arrêter ma légereté ? Beaucoup
de jolies femmes que j'avois
toutes servies, mais dont je n'a-
vois aimé aucune, pouvoient
& devoient croire que celles
qui leur succéderoient ne se-
roient pas plus heureuses qu'el-
les-mêmes ne l'avoient été ;
mais celle que j'attaquois, pou-
voit-elle penser que le miracle
de me rendre constant ne fût
pas réservé à ses charmes ? Ce
seroit d'ailleurs une grande er-
reur de croire qu'il est si diffici-
le de persuader à une femme
qu'elle nous touche vainement.
La plus modeste de toutes,
celle même qui auroit le plus
de raison de l'être, a toujours
plus

511

plus de vanité, ou qu'elle n'en
croit ou qu'elle n'en devroit
avoir ; & je fuis contraint d'a-
voüer que la plus auftere, ou
la moins vaine des femmes auf-
quelles j'ai adreffé mes vœux,
ne m'a jamais couté ni plus de
trois jours, ni plus d'une chan-
fon.

TIBULLE.

Grands Dieux ! & j'ai trou-
vé des cruelles !

OVIDE.

Et vous en êtes furpris !

TIBULLE.

Eh le moyen, Ovide, que
je ne le fois pas, quand je me
rappelle avec quelle tendreffe,
quelle vérité, quelle ardeur
j'aimois !

OVIDE.

OVIDE.

Et c'est par cette raison mê-
me que vous deviez vous éton-
ner moins de n'avoir pas tou-
jours réussi. Dans le siécle où
nous vivions tous deux (& j'en
conviens j'avois aidé passable-
ment à l'éclairer,) il y avoit
bien des femmes qui croyoient
inspirer de l'amour ou faire naî-
tre des désirs ; c'est une chose
à peu près égale, quelque chose
qu'il y eût à gagner pour leur
vanité à voir un homme les ai-
mer passionnément, elles crai-
gnoient encore plus sa tendres-
se, qu'elles n'en étoient flat-
tées, & je suis sûr qu'aimable
comme vous l'étiez, il n'y a
pas de femmes dans Rome que
vous n'eussiez subjugées, si vous
aviez eu en amour aussi mau-
vaise

vaile réputation que moi.

TIBULLE.

Je ne vous reproche pas une
façon de penfer, dont vous n'a-
vez été que trop puni, puifque
rien dans le fond ne vous a tiré
de votre indifférence. Non,
Ovide, vous n'avez jamais con-
nu ces plaifirs enchanteurs, cet-
te volupté fi vive, fi touchan-
te dont une ame tendre eft
pénétrée. Vous n'avez jamais
éprouvé ces douces émotions,
ces défordres charmans, dont
j'ai quelquefois joui. Comblé
de faveurs, vous n'avez jamais
fçû être heureux, & vous étiez
en effet plus à plaindre lorfque
l'on accordoit tout à vos défirs,
que je ne l'étois lors même que
j'éprouvois les plus cruelles ri-
gueurs.

OVI-

OVIDE.

Ah, Tibulle ! Vous n'avez
jamais connu ce plaisir si flat-
teur de courir sans cesse d'objets
en objets, de les soumettre tous,
& de n'être soumis par aucun,
de se conserver toujours assez
de liberté, pour que l'inconf-
tance de la femme même qui
vous touche le plus, ne puisse
vous couter seulement le plus
léger soupir ; d'aller , sans
être troublé par aucuns re-
mords , ranimer auprès d'une
Beauté nouvelle, un cœur que
les bontés d'une ancienne Maî-
tresse, avoient usé ; de triom-
pher dans le même tems de
l'innocente & de la coquette ,
de jouir avec l'une, du désordre
que jette dans son ame une
passion qu'elle ignoroit ; de
tromper

tromper la vanité de l'autre en
paroissant la flatter, d'être en-
fin toujours occupé de projets
agréables, & de les voir tou-
jours suivis du succès. Si ce
n'est pas-là de l'amour, Tibul-
le, c'est au moins du plaisir, &
du plaisir qu'aucune peine ne
trouble, & vous ne me ferez
jamais croire que ç'ait été pour
moi un si grand malheur, que
de préférer l'un à l'autre.

TIBULLE.

Tous les plaisirs que vous
venez de peindre, ne peuvent
pas tenir seulement lieu du bon-
heur d'être un moment regardé
de ce qu'on aime ; & j'étois
mille fois plus heureux quand
je pensois à Délie, que vous
ne l'étiez vous quand la fille
d'Auguste vous prodiguoit les

plus

plus tendres careffes.

OVIDE.

La chofe eft cependant dif-
férente, & vous ne me perfua-
derez point que le plaifir d'at-
tendre, & quelquefois vaine-
ment, qu'on vous ouvrît chez
Délie, valût celui d'être dans
le cabinet de la Princeffe.

TIBULLE.

J'étois fûr, du moins lorfque
je pouvois parvenir au bon-
heur de voir Délie, qu'un autre
n'en jouiffoit pas, & je ne crois
pas que quand la Princeffe fe
refufoit à vos défirs, vous puf-
ficz avoir les mêmes motifs de
confolation.

OVIDE.

Si vous aviez pû craindre
auprès

auprès de Délie un Rival favo-
rifé, qu'auriez-vous fait?

TIBULLE.

Ah! je vous. avoue que la
mort même m'auroitparu moins
affreufe que fon inconftance.

OVIDE.

Eh bien! j'étois plus Philo-
fophe que vous. Quand il plai-
foit à Julie d'en voir un autre,
& que par conféquent il ne lui
plaifoit pas de me voir, l'ap-
partement de Sulpicie n'é-
toit pas loin, elle vouloit
bien quelquefois m'honorer de
fes bontés, & j'allois me con-
foler auprès d'elle des infidéli-
tés de la femme d'Agrippa.
Pour vous, fi l'on en peut croi-
re les bruits qui en coururent
dans Rome, l'infidélité de cette

même

même Délie, si tendrement ai-
mée, vous coute la vie. Dans
le cours de la mienne, cinquan-
te femmes au moins me furent
infidelles, & ne m'affligerent
pas. Etiez-vous raisonnable de
vous immoler, pour ainsi dire,
à la gloire d'une perfide, lors-
que, jusqu'à la plus sévére ves-
tale, il n'y avoit pas une femme
dans Rome qui ne se fût fait
honneur & peut-être même un
devoir de vous consoler?

TIBULLE.

Eh! de quoi m'eussent servi
leurs soins? Pouvois-je après
l'infidélité de Délie si ardem-
ment aimée pendant plus de
quinze ans, penser sans hor-
reur qu'il restoit des femmes
au monde! que ne m'en avoit-
il pas couté pour m'assurer la
possef-

poſſeſſion de ce cœur ſacrilége,
qui viola en un jour tant de
ſermens ! Non, Ovide, après
un coup ſi cruel, il ne me reſ-
toit qu'à mourir.

OVIDE.

Et après la récompenſe que
vous avez reçue de vos ſenti-
mens, vous oſez me blâmer de
ne m'être fait de l'amour qu'une
diſſipation agréable?

TIBULLE.

Eh non! Ovide, vous dis je,
vous n'avez jamais ſçu aimer.

OVIDE.

J'étois, il eſt vrai, moins
délicat que vous; & quoi que
vous diſiez, je ne crois pas y
avoir perdu. La délicateſſe eſt
plus ſouvent le poiſon des plai-
ſirs,

firs, qu'elle n'y ajoute de char-
mes. Notre imagination va tou-
jours au-delà de nous-mêmes,
& nos besoins sont plus aisés à
satisfaire que nos idées. Jouis-
fons du plaisir, d'aimer, mais
jouissons-en en Philosophe; que
les femmes soient toujours la
source de nos désirs, & jamais
celle de nos regrets. Les plai-
firs que nous perdons par cette
façon d'aimer ne font que des
biens imaginaires dont la pos-
fession nous trouble, dont la
perte nous défole, & ausquels
il n'est point raisonnable d'im-
moler un seul instant de notre
tranquillité.

TIBULLE.

En vérité, Ovide, je suis
trop heureux d'être mort ; je
craindrois si je vivois encore,

que

que vos raisonnemens ne mé
pervertissent.

OVIDE.

Non, si vous viviez encore,
nous aurions les mêmes pen-
chans. Votre exemple ne me
pervertiroit point & le mien ne
vous corrigeroit pas.

HISTOIRE

HISTOIRE MORALE·

La sincérité est la plus sotte des vertus & la fausseté le plus nécessaire des vices ; je le prouve.

IL y avoit un Couvent de Religieuses qui élevoit une trentaine de riches Pensionnaires faites pour se marier, & qui par conséquent renfermoit dans ses murs de quoi faire l'ambition & peut-être le malheur de trente honnêtes gens.

De ces trente Pensionnaires il en étoit vingt-neuf dont la Supérieure louoit l'excellent caractere, & il n'y en avoit qu'une seule dont elle disoit
du

du mal & qui méritoit qu'elle
en dît du bien. C'étoit la jeune
Rofalie ; elle étoit douce , pré-
venante & fenfible. Le plaifir
qu'elle avoit à fe faire des amies,
faifoit juger de celui qu'elle au-
roit à fe faire un Amant. L'ap-
parence de l'amitié dans une
jeune fille de Couvent n'eft
fouvent qu'une difpofition à l'a-
mour.

Avec tant de bonnes quali-
tés, Rofalie eût été fure de
réuffir fi elle n'en eût pas eu
une de trop, qui étoit la fincé-
rité. L'artifice & le déguife-
ment lui paroiffoient des cri-
mes ; elle difoit naturellement à
la Sœur des Anges qu'elle étoit
ennuyeufe ; elle ne cachoit pas
à la Mere Saint Chrifoftome
qu'elle étoit tracaffiere, & fou-
tenoit à la Sœur Sainte Eugé-
nie

nie qu'elle étoit hypocrite. El-
le ofa même dire un jour à fon
Confeffeur, le Reverend Pere
Archange de Quebec, Capu-
cin de la Province de France,
qu'il étoit mal propre & qu'il
fentoit mauvais.

Une telle franchife la fit paf-
fer dans toute la maifon pour
un vrai démon ; la fincérité n'eft
une vertu que devant les gens
qui ont du mérite, c'eft pour
cela que prefque toujours elle
paroit un défaut.

On difoit à tous les étran-
gers des horreurs de Rofalie,
perfonne n'eût été fenfé de la
prendre pour femme ; mais en
revanche, on élevoit aux nues
les vertus d'une autre Penfion-
naire nommée Calmits, elle
ne devoit ces éloges qu'à fa dif-
fimulation ; elle n'étoit jamais

ce

ce qu'elle paroiſſoit être ; elle
étoit infenſible & careſſante ,
méchante & doucereuſe , in-
grate & empreſſée, en un mot,
elle avoit de l'eſprit & ne l'em-
ploïoit que pour en faire un maſ-
que de cœur;elle diſoit à laSœur
des Anges qu'elle étoit amuſan-
te, à la Mere Saint Chriſoſtome
qu'elle avoit un bon caractere ;
à Ste Eugénie qu'elle étoit une
Sainte, & au Pere Archange
qu'il ſentoit l'encens de Cathé-
drale.

- On la trouvoit agréable, c'é-
toit le tréſor & la bénédiction
de la maiſon ; la Supérieure
lui trouvoit même beaucoup de
conformité avec la bienheureu-
ſe Fondatrice de l'Ordre.

Un panégerique eſt rendu
bien en beau,lorſqu'on a l'art d'y
inférer les défauts du prochain.

Celui de Calmits s'étendit
aſſez

aſſez dans le monde pour lui
faire trouver un bon parti ; elle
en reçut la nouvelle par ſon
frere Manency, lorſqu'il vint
voir ſa ſœur ; Roſalie étoit avec
elle au parloir, elle en fut en-
chantée, quoiqu'il fût d'une fi-
gure aſſez médiocre ; mais Ro-
ſalie n'avoit rien vû encore de
plus aimable. Un jeune hom-
me paſſable l'emporta aux yeux
d'une fille qui penſe bien ſur la
None la plus jolie ; la nouveau-
té de l'objet donna des graces
à ſa ſincérité, elle avoua à Ma-
nency qu'elle le trouvoit char-
mant & lui fit des avances avec
la bonne foi la plus indécente ;
Manency fut étonné & Cal-
mits ſcandaliſée, toutes les fem-
mes ſont à peu près les mêmes,
mais toutes ne ſont pas ſince-
res ; Calmits affectoit d'être la
dupe des préjugés & diſoit que
quand

quand une femme faifoit tant
que d'aimer, ce ne devoit être
qu'après un examen bien féve-
re ; elle prétendoit auffi (du
moins elle vouloit le faire croi-
re) qu'il falloit qu'un Amant
eût des qualités eftimables bien
plus que d'aimables, mais pour
la commodité du public, on
veut que cela ne foit pas né-
ceffaire.

Rofalie croyoit aimer Ma-
nency, mais elle fe trompoit ;
fa vûe n'avoit produit en elle
qu'un fimple développement
d'idées ; elle n'étaloit ni délica-
teffe ni bon cœur, elle ne fen-
toit ni l'un ni l'autre, elle étoit
agitée d'autres mouvemens, &
elle jugea que c'étoit du fenti-
ment ; n'ayant d'autre vûe que
le plaifir, elle s'imaginoit qu'il
étoit auffi aifée de le ren-
contrer

contrer que de le défirer , &
dans cette occafion elle prit
pour le plaifir ce qui n'en étoit
que la reffemblance.

Après quelque tems d'un
commerce reglé, elle vit le fre-
re d'une autre Penfionnaïre ,
(car les freres font une grande
reffource pour les Couvens,)
celui-ci étoit beaucoup plus ai-
mable que Manency, & Rofa-
lie le trouvoit tel ; ce fut-là l'é-
poque du développement de
fon cœur, mais fa maudite fin-
cérité la perdit ; elle congédia
durement le premier frere &
agréa brufquement le dernier.
La franchife , cette vertu qui
l'avoit rendue odieufe , com-
mença à la rendre méprifable ;
Manency fut piqué , il mit dans
le fecret toutes fes connoiffan-
ces , peu de gens l'auroient
fçu

sçû, s'il n'y avoit mis que ses
amis. La famille de Rosalie en
fut informée, le pere fit des
questions, la fille des aveus &
la mere des reprimandes ; on la
retira du Couvent pour la ma-
rier à un vieux Sot ; elle lui dé-
clara qu'elle avoit un attache-
ment, qu'elle ne pouvoit pas
l'aimer, & que s'il étoit honnê-
te homme, il ne devoit pas la
contraindre ; mais malheureu-
sement Rosalie avoit du bien,
ce qui étoit plus nécessaire à
ce mari là que de la probité ;
ainsi elle fut forcée de l'épou-
ser. Elle eut pour lui de bons
procedés, mais comme il lui
demandoit si elle l'amoit, elle
lui répondoit toujours amicale-
ment qu'elle le haïssoit beau-
coup ; il voulut sçavoir si elle
voyoit le jeune homme qu'elle

E e avoit

avoit aimé. Sa sincérité ne lui
permit pas de le nier, il se mit
en courroux, porta ses plaintes,
se fait séparer , & la pauvre Ro-
salie fut remise au Couvent
avec le mépris du public , tan-
dis que Calmits plus dérangée
qu'elle, mais plus fausse, trom-
poit son mari & ses amans avec
toute la prudence & l'adresse
possible ; elle avoit le ton de
tout le monde , elle écoutoit
avec les vieilles, raisonnoit avec
les jeunes , étoit serieuse avec
les prudes, & vive avec les co-
quettes ; elle aveugloit son ma-
ri par de fausses confidences ,
& sur-tout avoit l'art de se faire
adorer de toutes les familles ;
elle sçavoit conter des histoires
aux peres , demandoit des con-
seils aux meres , les rendoit aux
filles & recevoit favorablement
les

les déclarations des fils. Son
bonheur fut fondé sur sa fauſſe-
té ; le malheur de Roſalie le fut
sur sa franchiſe ; ainſi je reviens
à mon principe, que la ſincéri-
té eſt la plus ſotte des vertus, &
la fauſſeté le plus néceſſaire de
tous les vices.

ELOGE
DE LA PARESSE
ET DU PARESSEUX.

Expofition de l'Ouvrage.

CE qui peut être avanta-
geux à tous les états de la
fociété, eft ce qu'il y a de meil-
leur & de plus parfait : le pa-
reſſeux réunit ces rares qualités.

Avantages pour les Princes.

Les Princes font trop heureux
d'avoir des pareſſeux dans leurs
Etats.

Le véritable pareſſeux ne
con-

connoiſſant point l'ambition ; eſt
bien éloigné de former aucune
cabale., & d'entrer dans aucun
parti ; il eſt au contraire le Sujet
le plus ſoumis.

Pourvû qu'on ne trouble point
ſon repos perſonnel , il ne cri-
tique point le gouvernement.
S'il ne lui en coûte que de l'ar-
gent , il trouve le marché avan-
tageux.

Avantages particuliers.

Jamais il ne médit de perſon-
ne ; à peine occupé de lui-mê-
me , peut-il penſer à ſon voiſin ?

La pareſſe répond de ſa ju-
ſtice ; il perdroit ſon repos pour
commettre des injuſtices , ou
pour les continuer.

Il eſt incapable de faire au-
cun

ēun procès, ni même de le fou-
tenir. Quel parent !

Les libelles & les fatires ne
peuvent lui être attribués ; la
peine de les écrire doit lui en
éviter jufqu'au foupçon : fe fou-
ciant peu de fa réputation , vou-
dra-t'il détruire celle des autres?

Réflexions générales.

La pareffe entretient la probité
de celui qui eft né honnête hom-
me, & corrige très-aifément ce-
lui qui a de mauvaifes inclina-
tions.

Le parti de la retraite que
mille gens prennent fous diffé-
rens prétextes , n'eft qu'une pa-
reffe déguifée.

La Philofophie n'eft autre
chofe que la pareffe.

La

La conftance eft la pareffe même.

Defcription de la volupté. Ses liaifons intimes avec la pareffe.

Examen du cœur de l'homme & de fes fentimens ; fon bonheur n'exifte que felon le dégré de fa pareffe.

Ce qui s'oppofe à la poffeffion de la pareffe.

Moyens de l'obtenir.

Moyens de la conferver.

Peinture de la pareffe aimable ; critique de celle qui lui eft oppofée.

Citations d'un très-grand nombre d'excellens Auteurs anciens & modernes , qui fous des noms fuppofés ont fait l'éloge de la pa-

pareſſe & du pareſſeux.

Je jouis de toutes ces idées;
mais trop pareſſeux pour les é-
crire, fatigué de les avoir dic-
tées, je voudrois pour le bon-
heur des hommes qu'une ame
charitable pût entreprendre un
pareil ouvrage; je frémis en pen-
ſant à la peine que lui donneroit
une telle entrepriſe.

J'ai l'honneur d'être,

Mademoiſelle,

Votre très-humble &
très-obéiſſant ſervi-
teur * * *

LE

LE CHIEN ENRAGE.*

DEpuis que le Loup galeux m'a fait donner la commiſſion rogneuſe du Chien enragé, & qu'indiſcrétement je me ſuis laiſſé donner d'avance en payement un bel étui de chagrin, je n'ai ni digéré, ni dormi; & je me ſuis creuſé l'imagination juſqu'au centre, ſans en avoir pû rien tirer qui vaille. Enfin je devenois pis qu'enragé moi-mê-me, quand au moment que j'y penſois le moins, j'ai tout trouvé ſous ma main. Ne doutons plus que Martin n'ait cherché ſon âne étant deſſus;

* On avoit donné à l'Auteur un Etui de peau de Chien de mer.

F f j'6.

j'étois deſſus le mien quand
je le cherchois ; & l'on en
conviendra, quand je dirai que
j'ai trouvé le Chien enragé dans
mon Etui.

Je m'étois aſſoupi ce matin
de triſteſſe, & ne ſongeant qu'à
rendre l'Etui que je ne rendrai
plus, quand j'ai fait le rêve
heureux qui m'acquitte, & qui
fuit. Je tenois ce cher Etui, &
lui faiſois mes tendres adieux:
quelle a été ma ſurpriſe ! Je vois
tout à coup ſous mes yeux, je
ſens dans mes mains ſa peau li-
ce & luiſante ſe changer en peau
de poule, & de peau de poule
en gros chagrin bruxe & rude,
à raper le cœur d'un Pandoure
comme une muſcade

Je lâche bien vîte ce cuir af-
freux ; il s'étend, il ſe fait auſſi
large, auſſi grand que l'étoit
une

une peau de tigre qui m'a fervi
un an de courtepointe : col,
pattes, griffes, queue, tout ce-
la fe configure diftinctement :
la tête fe plante au bout où n'é-
toit pas la queue ; après quoi
tout cela s'arrondit, fe groffit,
s'entripaille & fe met fur pied.
Finalement je vois devant moi
un animal complet & vivant,
fous la forme d'un Chien ma-
rin, qui ouvre une gueule ar-
mée de trois rangs de dents. On
fçait ce que me font les monf-
tres ; on conçoit ma frayeur &
ma joie ; j'ai eu une peur divi-
ne, & je me fuis encouragé à
ne me pas enfuir, quand, pour
comble de plaifir & d'horreur ;
ce Chien marin a parlé, & m'a
dit : je fuis le Chien enragé dont
on vous demande l'hiftoire ; on
en eft curieux avec raifon. Les

F f ij cent

cent mille & une nuits n'en con-
tiennent point de si merveilleu-
ses : il n'est bêtes ni gens, Hé-
ros, Paladins, demi - Dieux,
Dieux tout entiers, qui ayent
eu de plus rares avantures, &
qui ayent fait de plus belles
courses que moi ; puisqu'avant
que d'avoir été réduit comme
je le suis, à ne faire que le tour
de votre Etui, j'ai couru l'enfer,
le ciel, la terre, la mer, & en
dernier lieu je ne sçai combien
de mains, pour tomber enfin
dans les vôtres, d'où, selon bien
des apparences, je ne sortirai
plus.

Là-dessus, comme le mons-
tre avoit beaucoup de choses à
dire, il s'est assis sur son derriè-
re vis-à vis moi, & a continué
ainsi :

J'ai vêcu du tems que les
<div align="right">bêtes</div>

bêtes parloient, & bien avant
celui des métamorphofes. Je
fuis né natif du Tartare ; ma
mere étoit une jolie Sibérien-
ne adorée de Proferpine, avec
qui elle couchoit cent fois con-
tre Pluton une. Ce ne fut pas la
faute de la Reine des morts fi je
vins au nombre des vivans ; car
lorfque ma mere étoit en folie,
elle étoit confignée fur de griè-
ves peines à toutes les filles
d'honneur & à toutes les Da-
mes du Palais. Mais on ne s'a-
vife pas de tout ; & pour une
entrée qu'a chez nous la rage
d'amour, combien n'a-t-elle pas
de forties ? Ma mere s'échappa
donc, & ne revint au logis qu'a-
près s'être fatisfaite, & bien mâ-
tinée ; & par qui ? la belle de-
mande ! Y a-t-il à choifir où el-
le étoit ? par le plus vilain indi-

F f iij vidu

vidu de l'efpece , par l'unique
chien du lieu , par Cerbere.

La fureur de Proferpine ,
quand elle fçut l'équipée , n'eſt
pas imaginable. Les cris qu'elle
pouſſa lors de ſon enlevement,
n'approchoient pas de ceux
qu'elle fit à cette nouvelle. Ah !
ma pauvre Chienne , elle eſt
perdue ! elle en mourra ! elle a
cinq ou ſix mâtins pour le moins
dans le ventre , & cinq ou ſix
mâtins à trois têtes. La pauvre
Déeſſe en faillit perdre la ſienne.
Pluton voulut partager ſa dou-
leur & ſes inquiétudes ; il fit mai-
ſon nette : il la careſſoit , la raſ-
ſuroit , bonne tentative ! C'étoit
bien ſe connoître en ſentimens !
Comme ſi les attentions d'un ma-
ri, d'un Amant même, étoient un
contrepoids au péril d'un chien,
d'un chat , d'un ſinge ou d'un
oiſeau !

oiseau! La tendresse d'une fem-
me pour ces créatures-là, va
plus loin que l'amour mater-
nel, plus loin même que l'a-
mour propre.

Il fallut pourtant prendre pa-
tience & attendre les neuf se-
maines. Le terme arriva, & par
bonheur pour la paix d'un des
plus honorables ménages de
l'univers, ma mere chienna heu-
reusement ; non seulement je
fus fils unique, mais je ne vins
au monde qu'avec une tête.

Il est vrai que je nâquis avec
une rage infernale d'aboyer &
de mordre comme si j'eusse eu
triple gueule & triple gosier, je
faisoit un tintamâre du diable
en enfer. On n'y eût pas oüi
Dieu tonner. Mes aboyemens
continuels empêchoient égale-
ment les trois Juges de dormir

à l'Audience & d'y juger. Or-
dre aux Furies de me chaffer.
Elle me donnerent l'anguilla-
de, & moi de gagner la porte;
mon pere me laiffa paffer, je
m'enfuis fur terre; & voilà com-
me je montai ici-bas.

J'y trouvai bon maître. J'en-
trai chez le feul homme de bien
qu'il y eût alors au monde.
C'étoit Deucalion, homme
fimple, qui ne parloit ni du
prochain, ni de l'Etat, ni de la
Conftitution. Tout le refte me-
noit une vie de chien. Le Ciel
irrité lâcha les éclufes, il laiffa
tout aller fous lui; cela s'ap-
pella le Déluge. Mon Maître
& moi furent les feuls qui pu-
rent avoir un parapluye. De
tous les animaux raifonnables il
ne refta que nous deux, tout le
refte creva de la foupe aux
chiens.

chiens. Ainſi tout ce qui exiſte
d'hommes & de chiens, eſt no-
tre ouvrage à nous deux. Et
combien , chacun dans notre
eſpéce , n'avons nous pas de
Céſars & de Laridons!

J'ai pour ma part entre mes
Céſars le Chien d'Uliſſe , qui
après vingt ans d'abſence lui
battit queuë le premier ,& le re-
connut même avant la fidelle
Pénélope ; le Chien d'Heſiode
& celui de Pyrrhus, qui fi-
rent prendre & reconnoître les
meurtriers de leurs Maîtres. Le
pieux Capparos Chien de gar-
de du Temple d'Eſculape à
Athènes , qui mérita penſion
viagere de la République pour
avoir pourſuivi à grands cris un
voleur d'Egliſe pendant trois
jours, & l'avoir fait prendre en-
fin ſur cet indice ; le joyeux
Chien

Chien de Tobie ; celui de faint
Roch ; les braves Chiens qui
furent de moitié dans la con—
quête de l'Amérique avec les
Efpagnols ; le fameux Suening,
Chien d'Often Roi de Suede,
qui fut fait Gouverneur de la
Norwege par fon Maître, & en
reçut les hommages. Le Chien
du Prince d'Orange qui partage
avec fon Alteffe les honneurs
du Maufolée à Delft ; mais
mieux que tout cela le petit
Chien perdu & fi regretable,
le Chien qui fecouoit des pier-
reries ; en un mot, tous les
Chiens qui ont brillé depuis ce-
lui de Cephale & la meute de
Diane, jufqu'à Rocambole &
Yon Yon ; tous font autant de
nobles animaux grimpés fur les
branches de l'arbre généalogi-
que dont j'occupe le tronc.

Mais

Mais si nous retournons la médaille, quel horrible revers! je deviens Chien doublement enragé quand j'y songe. Premierement le Papa Cerbere; ensuite les Chiens enragés qui mangerent leur Maître à belles dents, parce qu'il avoit mangé des yeux la nudité d'une précieuse ridicule; les infames Chiens d'Ambassadeurs qui compisserent le Palais de Jupiter; les coquins de Chiens qui s'étant endormis au Capitole une nuit d'assaut, laisserent à des Oyes l'honneur de la journée; les vilains petits Toutous qui gâterent la robe de Perin Dandin; le Chien de Chien, qui fit ruer la Mule de M. Grichard, & lui pensa faire rompre le cou; le méchant Chien du Jardinier; l'étourdi de Chien

à

à Brusquet, qui se laissa prendre
au loup dès la premiere fois
qu'il fut au bois ; l'impertinent
Chien de Jean de Nivelle, qui
s'enfuit quand on l'appelle ; ce-
lui de M. de Roussy, qui, tout
au contraire depuis trois jours
qu'on le chasse, ne parle pas de
s'en aller. Que de rabatjoyes
pour l'amour-propre d'un pre-
mier pere ! & bel exemple à
tous les animaux qui auront la
manie des longues lignées ! Re-
montons à moi tout seul, &
laissons-là ces races de Chiens.

N'y ayant plus sur terre ni
filous, ni larrons, ni voleurs,
ni brigands, ni Procureurs, ni
mendians, ni bénéfices, & ne
sçachant plus dans la rage qui
me tenoit toujours, après qui,
ni quoi aboyer, je me mis à
aboyer après la Lune, & même
avec

avec une envie enragée de la
pouvoir prendre avec les dents.
J'y parvins une belle nuit, qu'en
qualité de Chien enragé je cou-
rois les champs dans la Carie,
je furpris Madame la Lune qui
defcendoit tout bellement &
en Catimini chez le bel Endy-
mion. Ah! ah! Madame la fauf-
fe prude, je vous y attrappe

A venir par un trou tout-à-fait
obligeant
Faire mettre de l'huile à la lampe
d'argent!

Je vous lui fais un charivari de
Chiens, qui l'oblige à remon-
ter bien vite fur fon char. Pour
le coup je vous la prens tout à
mon aife avec les dents, je la
happe aux feffes, je lui fais-là
trous fur trous. Enfin, je la
mords fi ferré, que ne pouvant
lacher

lâcher prile quand je le voulus,
elle me fit remonrer malgré
nous deux avec elle au Ciel.

J'étois là assez déplacé pour
un Chien enragé ; car le Ciel
non plus que l'hôpital n'est gué-
res fait pour les Chiens. Mais
ma bonne étoile m'y fit trouver
un puissant Protecteur. Jupiter
me voulut du bien d'avoir dé-
masqué l'hipocrite, & d'avoir
ainsi vengé le pauvre Acteon,
neveu de sa chere & belle Eu-
rope.

Il me donna un très-bel éta-
blissement dans ses Etats. Il
créa pour moi une nouvelle
charge de Constellation. Je fus
Canicule ; je remplis très-bien
mon poste, & je fis là fort bien
mon devoir de Chien enragé.
On sçait quelles furent mes fu-
nestes influences, & quelles sont
encore

encore celles dont j'ai impreigné
cet endroit du Ciel qui a gardé
mon nom. Mais c'eſt peu d'in-
fluer pour qui veut trouver à mor-
dre. Mais qui mordre? l'hom-
me & moi nous étions trop loin
l'un de l'autre pour cela. Je
m'ennuyois fort d'enrager à vui-
de, quand un jour (jour unique
dans l'hiſtoire du Ciel) voilà le
chariot du Soleil qui me paſſe
preſque par-deſſus le corps. Il
rouloit avec une rapidité inex-
primable, un jeune infenſé fort
embarraſſé de ſa petite figure
étoit ſur le ſiége & tiroit com-
me tous les diables la bride aux
quatre chevaux qui avoient pris
le mords aux dents. On ſçait le
train que ſans être enragés, les
Chiens de village font après
une chaiſe de poſte, qùand ils
la voyent paſſer; figurez-vous ſi
je

je fis beau tapage ! je fautai aux
roues, aux chevaux, & enfin
aux jambes du Cocher jufte-
ment à l'inftant que la foudre
l'abbatoit. Je ne démordis point;
de façon que je fus après Pata-
tras! voilà mon Chien & fon Co-
cher qui dégringolent dans l'em-
bouchure de l'Éridan. Comme
il n'y a pas loin d'une em-
bouchure à la mer, & que la
mer eft un féjour de requife
pour ceux qui ont mon indif-
pofition, je ne fus pas fâché
après ma chûte d'aller mon
chemin & de gagner pays. Je
coulai jufqu'au fonds du Gol-
phe Adriatique. J'y prends les
eaux depuis des milliers d'an-
nées, & cela ne fait à ma rage
que de l'eau toute claire : tout
ce que m'a fait la mer, c'eft
que de Chien terreftre, infer-
nal

nal & célefte que j'avois été,
je fuis devenu Chien marin,
mais toujours Chien enragé
comme auparavant, & même
plus enragé que jamais, mor-
dant tout, par tout, & à tout,
fi bien qu'enfin fur les côtes de
Marfeille j'ai mordu malheu-
reufement à l'hameçon d'un
maudit Pêcheur qui a vendu
ma peau, dont on a fait ce que
vous avez vû. Le monftre à ce
dernier mot ouvroit une gran-
de gueule à très-mauvaife in-
tention. Quand fa deftinée, ou
plûtôt mon reveil, l'a rappellé
à fon dernier être, il s'eft ra-
plati, ratatiné, rétreci, radou-
ci, rabougri, reliffé & remis
fous la jolie forme du petit
Etui mignon que j'ai bien ga-
gné, comme on voit ; car en

Gg vérité

※ 354 ※

vérité c'est bien chanté pour
un aveugle, & sur-tout pour un
pauvre aveugle qui n'a plus
que du cidre en cave.

PROBLEME

PROBLEME

PHYSICO-MATHEMATIQUE.

ON demande la Courbe *i*I décrite par l'extrémité *i* d'un corps V*i,* qui étant d'abord dans une situation verticale renversée V*i,* change ensuite de grandeur & de position en devenant successivement V*i* V*i,* &c.

Afin de fixer l'esprit, nous limiterons ce Problême, dont l'énoncé

Gg ij

l'énoncé eſt trop général. Nous nous attacherons à quelque Art particulier, conforme à ce qui ſe paſſe dans la Nature ; ce n'eſt qu'en la conſultant que la Géometrie s'éleve juſqu'à la Phyſique. Nous partirons des principes ſuivans qu'on ſe fera un plaiſir de vérifier.

1°. La force qui produit l'extenſion du corps V i, ſoit qu'elle ſoit de la nature de l'attraction, ſoit qu'elle ſe manifeſte par des impulſions méchaniques, agit uniformement, c'eſtà-dire, qu'elle produit des augmentations égales en tems égaux. S'il arrive ſurtout dans les cas où la force eſt méchanique que les impulſions ſoient plus fortes & plus promptes ſur la fin, le corps V 1 eſt alors ſi près du maximum qu'on peut négliger,

négliger, quant à la figure de
la Courbe *i*I, ce qui se passe
dans ces derniers instans, quoi-
qu'il soit nécessaire de le con-
siderer pour les autres objets
qu'offre cette importante re-
cherche.

2°. Que l'angle sous lequel
le corps V *i* est soutenu après
un nombre quelconque d'ac-
tions momentanées de l'agent,
est proportionel à ce nom-
bre.

Ces deux principes posés on
trouve assez facilement que
l'angle I V *i*, & ce rayon I V,
sont proportionels, ce qui
fournit la construction sui-
vante.

Etant données la plus petite
& la plus grande longueur du
corps en question, on en pren-
dra

dra la différence qui mesurera
la force absolue de l'agent.
On tracera ensuite à volonté
les angles iVc, iVc, iVo
sur les côtés vo, vc, vc des-
quels on déterminera les par-
ties vi, vi, vi, qui soient à
la mesure de la force absolue
comme les angles iVG, iVc,
iVG, sont à 180 dégrés. Les
points i, i, I ainsi déterminés,
feront ceux de la Courbe cher-
chée.

Tout le monde reconnoîtra
à la description précédente la
spirale d'Archimede, sur la-
quelle les Géometres se sont
tant exercés, mais sans avoir
trouvé sa vraye proprieté.

CRITIQUE

CRITIQUE
DE L'OUVRAGE.

Vous voulez abfolument, Monfieur, fçavoir mon fentiment fur l'ouvrage que vous allez donner au Public : Le voici. Il fera d'autant plus défintereffé que je ne connois pas un des Auteurs, & je fuis dans une fi grande habitude de faire des Critiques, que je n'ai pas eu befoin de lire l'ouvrage. Les titres me fuffifent : Il me paroît que vous avez fait une collection dans le goût de la Bibliotheque de Photius, je crains feulement qu'on ne la trouve trop fçavante.

Bon

Bon Dieu, que de contes &
d'hiſtoires ! Pour moi je ſerois
tenté de croire que dans un
Recueil auſſi grave que celui-
ci, tant de fadaiſes ont un ob-
jet plus ſérieux que celui qui ſe
préſente d'abord. Ne pourroit-
on point, à l'exemple des Al-
chimiſtes, y chercher des my-
ſteres cachés aux prophanes?
Pour moi qui ſuis de ceux-ci,
je ne cherche jamais que ce
que je trouve.

Liradi, nouvelle Eſpagnole,
me donne de l'humeur, elle
eſt de quelque mélancolique,
qui aura pris un travers avec
ſa Maîtreſſe, pour une infidé-
lité qu'elle lui aura faite. Quand
on ſe fâche pour ſi peu de cho-
ſe, il n'y a rien dont on ne
puiſſe s'offenſer.

A deux de jeu. Après la nou-
velle

velle Efpagnole, en voici une
Françoife ; c'eft fort bien fait :
mais je voudrois qu'on me fît
grace du Pays, & qu'on le re‑
connût aux caracteres *des Ac‑
teurs*, & à la nature des évé‑
nemens.

*A quoi bon un dialogue des
morts ?* Il me femble que pour
faire dire des fottifes, il fuffi‑
roit de faire parler les vivans.
A propos de vivans, je trouve
encore qu'il eft ridicule de
donner l'oraifon funebre d'un
mort , perfonne ne s'y inté‑
reffe. Je me fuis quelquefois
trouvé à ces fortes de cérémo‑
nies , j'ai toujours remarqué
qu'on n'étoit occupé que de
l'Orateur, & nullement du Hé‑
ros : Pourquoi ? C'eft que ce‑
lui-ci eft mort, & que l'autre eft
vivant. On ne dit jamais de

bien

bien des morts que pour humi-
lier les vivans, comme on ex-
alte les Etrangers, pour ne
pas reconnoître de Supérieurs
dans fa patrie. Pourquoi Mo-
liere n'a-t-il pas été jugé digne
d'être de l'Academie ? C'eſt
qu'il étoit vivant. Pourquoi eſt-
on étonné aujourd'hui qu'il
n'en ait pas été? c'eſt qu'il eſt
mort. Tous les plats motifs
qu'on lui oppofoit ont difparu,
il ne reſte plus que le grand
homme, qui manque à la liſte.
Je crois cependant que le Man-
teau de Sgnarelle décoreroit
bien autant aujourd'hui l'A-
cadémie qu'un Manteau Du-
cal.

Je ferois volontiers mon ami
de l'original du portrait, ee
n'eſt pas en confidération de
les bonnes qualités, c'eſt à cau-
fe

se de ses défauts. Je ne veux
point d'ami parfait. On pense
assez généralement comme
moi ; car je vois peu de gens
qui ne déchirent leurs meil-
leurs amis. C'est apparamment
de peur qu'on ne les soupçonne
d'avoir des amis parfaits.

Je suis édifié du *Sermon Turc*.
Beni soit l'Auteur, c'est une
bonne ame, puisqu'il pense bien
des femmes. En effet, on doit ai-
mer leur beauté, estimer leur
caractere, respecter le malheur
de leur situation. Elles sont
belles, tendres & malheureu-
ses. Les hommes toujours in-
justes, cherchent à les séduire,
affectent de les mépriser, abu-
sent contre elles de la tyrannie
qu'ils ont usurpée par force. Ce
seroient-là les trois points de
mon discours, si elles me ju-

geoient digne d'être leur Avo-
cat. En attendant, je ne puis
m'empêcher d'obferver que les
hommes ne fuivent que l'impé-
tuofité de leurs défirs en re-
cherchant les femmes; celles-
ci avec les fens plus calmes
ont le cœur plus tendre. Une
femme dans cet état voudroit
que fon Amant fût, comme elle,
fatisfait de la poffeffion du
cœur ; mais il preffe, il pleu-
re, il fupplie, il excite la com-
paffion ; elle ne peut voir fon
Amant malheureux, elle céde
à la pitié, à la tendreffe, à la
générofité feule, elle accorde
tout, non pour elle, mais pour
lui. L'Amant eft-il heu-
reux ? auffi-tôt fes feux s'é-
teignent, il devient inconftant,
il court vers un autre objet, le
voilà perfide, fans que fa Maî-
treffe

treſſe ait rien à ſe reprocher
que des vertus & une foibleſſe.
Je ſuis d'autant plus ſurpris que
les femmes ſoient les duppes
des hommes, qu'elles ont infini-
ment plus d'eſprit qu'eux. Il eſt
vrai qu'elles ont une meilleure
éducation.

Les hommes exercent des
profeſſions, ou cultivent des
talens, qui les obligent d'ac-
quérir quelques connoiſſances
néceſſaires & pénibles: juſqu'i-
ci je ne vois point d'eſprit.
Voici pourquoi, nous n'avons
pas tout celui que nous pour-
rions avoir. Les Langues ont
été imaginées par le beſoin de
ſe communiquer réciproque-
ment ſes idées, on devroit
donc avoir ſes idées propres,
& n'apprendre que les mots
qui en ſont les ſignes; mais au
Hh iij lieu

lieu de nous apprendre simple-
ment dans notre enfance des
mots pour nous exprimer, on
nous donne des penſées toutes
faites, qui ne ſont que des phra-
ſes; chacun penſant différem-
ment, & voulant nous ſuggé-
rer ſes idées, les nôtres devien-
nent un amas informe, & ne
ſont ni préciſes ni ſuivies; nous
n'en avons gueres de juſtes,
que celles que nous acquérons
de nous-mêmes, comme on
ne ſçait bien que ce qu'on in-
vente. Si l'on interroge un en-
fant, la mere ou la gouvernan-
te lui dicte auſſi-tôt ſa réponſe,
de ſorte qu'au lieu de dire une
ſottiſe de lui-même, qu'on
pourroit enſuite rectifier, il ré-
péte celle de la ſotte qui eſt au-
près de lui. L'habitude & la
pareſſe font qu'inſenſiblement,
il



il sçait toujours ce qu'il faut dire
& jamais ce qu'il faut penser. Une
fille au contraire est obligée, gra-
ces au peu de soin qu'on prend
de son éducation, de penser d'el-
le même. Elle reçoit ses idées
de l'impression des objets, el-
le pense ; bien-tôt elle fait la
comparaison, elle tire ensuite
des conséquences ; voilà sa rai-
son formée. Ses pensées nais-
sant les unes des autres sont
toujours justes. On dira peut-
être qu'elle n'est occupée que
d'objets peu importans ; mais
je n'en connois point qui le
soient les uns plus que les au-
tres. Tout consiste à les voir
tels qu'ils sont. D'ailleurs, qu'y
a-t-il de plus important que
d'étudier les hommes & de
connoître leur caractere? Veut-
on juger de la différence d'é-
<div align="center">H h iiij ducation,</div>

ducation, il fuffira de voir un
jeune homme fortant du Col-
lege en préfence d'une fœur
plus jeune que lui. Il ne fçait
ni ce qu'il dit, ni ce qu'il en-
tend , pendant que fa fœur eft
toujours au fait de la converfa-
tion, & quelquefois en eft l'a-
me : Pourquoi ? C'eft qu'elle
n'a point appris de latin. Pour-
quoi les Romains avoient-ils,
dit-on , plus d'efprit que nous?
C'eft qu'ils n'apprenoient pas le
Latin; mais comme ils appre-
noient le Grec, les Grecs qui
n'apprenoient rien avoient plus
d'efprit qu'eux. Ainfi je con-
clus qu'on doit aimer, eftimer
& refpecter les femmes. C'eft
même très-bien fait de les ai-
mer toutes à la fois, né fut-
ce que pour aimer l'incon-
ftance.

Il ne faut compter ſur rien. Cela eſt bien vrai , car je m'attendois à trouver un Conte en vers; je parierois que c'eſt ainſi que l'Auteur a coutume de penſer , après quoi il traduit en proſe , quand il juge que ſon ouvrage peut ſe paſſer de vers. Il faut bien un autre mérite pour la proſe: Que d'ouvrages perdroient leur réputation, ſi on les y réduiſoit ! Ce feroit une eſpece de coupelle, pour ſçavoir s'il y a des choſes , & non pas des mots. Souvent pour remettre des vers en proſe , il ſuffiroit d'ôter les rimes.

Il y a long-tems que je voulois ſçavoir pourquoi *la vérité eſt au fond d'un puits*; me voilà un peu éclairci, mais je n'en ſuis pas plus avancé ; il me paroît plus difficile que jamais de l'en

l'en retirer, parce que ceux qui
font allés la chercher étant tom-
bés dedans fur les morts, il fau-
droit commencer par les déga-
ger de tout ce qui les accable
aujourd'hui.

Je ne fçai pourquoi les hom-
mes taxent les femmes de fauf-
feté, & ont fait la vérité femel-
le. Problême à réfoudre! On
dit aufîi qu'elle eft nue, & cela
fe pourroit bien. C'eft fans dou-
te par un amour fecret pour la
vérité que nous courons après
les femmes avec tant d'ardeur;
nous cherchons à les dépouiller
de tout ce que nous croyons qui
cache la vérité; & quand nous
avons fatisfait notre curiofité fur
une, nous nous détrompons,
nous courons tous vers une au-
tre, pour être plus heureux. L'a-
mour, le plaifir & l'inconftan-
ce,

ce, ne font qu'une fuite du dé-
fir de connoître la vérité.

Lettres pillées. C'eſt du moins
tirer d'un vieil ouvrage un titre
neuf. L'Auteur eſt de bonne foi;
c'eſt ſans doute un honnête hom-
me, quelque pauvre diable qui
ne peut ſe paſſer d'écrire, &
qui vit de ſa plume.

Le ſecond Dialogue eſt défe-
ctueux à bien des égards. Je
déſirerois, par exemple, quel-
ques traits ſatyriques & perſon-
nels. Un Auteur qui ſe prive
d'un ſi grand avantage, entend
mal ſes intérêts : s'il s'aviſe de
donner un éloge à quelqu'un,
les autres le trouvent mauvais,
parce qu'ils voudroient qu'il s'a-
dreſsât à eux ; celui même qui
en eſt l'objet uſe de fauſſeté, &
tâche de perſuader qu'il eſt ou-
tré, & que c'eſt à ſon inſçû. Le
comble

comble de la gloire eſt de mé-
riter & de mépriſer les louan-
ges: ſi vous mettez au contraire
quelques traits piquans & appli-
cables à pluſieurs perſonnes,
l'intérêt public commence à s'é-
chauffer, chacun en fait l'appli-
cation à d'autres.

La ſincérité par une jeune
Demoiſelle, eſt quelque anec-
dote publique; j'aimerois mieux
l'Auteur que l'ouvrage.

Ce qui me plaît de l'Auteur
ſur *la pareſſe*, c'eſt qu'il doit
avoir l'eſprit naturel, car il n'au-
roit pas la force de courir après.

J'aime le morceau du *Chien
enragé*; il y a de l'eſprit, &
point de raiſon. Voilà ce qui fait
les bons ouvrages. L'eſprit eſt
quelque choſe de décidé, la rai-
ſon eſt arbitraire. Tout le mon-
de court après l'eſprit, tout le
mon-

mônde en veut avoir, preuve
de l'estime qu'on en fait. L'ef-
prit se fait sentir d'abord, on ne
peut le méconnoître. Qu'un
homme parle ou écrive avec es-
prit, il est aussi-tôt l'objet de
l'admiration & de la satire, deux
fortes d'éloges ; au lieu qu'on
ne sçait ce que c'est que la rai-
son, puisque les gens les plus
opposés de sentimens préten-
dent tous avoir raison. On ap-
pelle une chimere, un être de
raison, parce qu'un mauvais ar-
bre ne peut produire que de
mauvais fruits. L'esprit a de
commun avec le bonheur, qu'il
ne dépend point d'autrui. Le
plus heureux est celui qui croit
l'être ; le plus spirituel est celui
qui prétend le plus à l'esprit.
Quel bien que celui qui se par-
tage sans s'affoiblir ! Ayons
donc

donc toujours de l'esprit, puis-
que tout le monde en doit a-
voir ; je dois pourtant avertir en
confcience, qu'il eft plus rare
qu'on ne s'imagine, fur tout de-
puis qu'il eft devenu commun.
La marque de l'efprit borné
d'un fiécle, eft lorfque tout le
monde en a ; c'eft la preuve qu'il
n'y a point d'efprits fupérieurs,
car ils ne font jamais en troupe.

Ah ! voilà donc enfin la *Géo-
métrie* appliquée à quelque cho-
fe d'utile ; cela me réconcilie
avec elle ; jufqu'ici les fciences
ne m'avoient paru propres qu'à
rendre une raifon pénible de ce
que nous faifons fans leur fe-
cours. On fait voir ici comme
quoi on devient plus grand
quand on fe redreffe. La propo-
fition n'eft pas fi vraie au mo-
ral qu'au phyfique.

F I N.

CPSIA information can be obtained at www.ICGtesting.com
Printed in the USA
LVOW12*1535270314

379215LV00005B/136/P